鸚鵡螺
數學叢書

摺摺稱奇：

初登大雅之堂的摺紙數學

洪萬生　主編

彭良禎 謝豐瑞 陳宥良 謝佳叡
譚克平 趙君培 劉柏宏 葉吉海
蘇惠玉 黃俊瑋　　編　著

ORIGAMI

三民書局

《鸚鵡螺數學叢書》總序

本叢書是在三民書局董事長劉振強先生的授意下，由我主編，負責策劃，邀稿與審訂。誠摯邀請關心臺灣數學教育的寫作高手，加入行列，共襄盛舉。希望把它發展成為具有公信力、有魅力並且有口碑的數學叢書，叫做「鸚鵡螺數學叢書」。願為臺灣的數學教育略盡棉薄之力。

I 論題與題材

舉凡中小學的數學專題論述、教材與教法、數學科普、數學史、漢譯國外暢銷的數學普及書、數學小說，還有大學的數學論題：數學通識課的教材、微積分、線性代數、初等機率論、初等統計學、數學在物理學與生物學上的應用、……等等，皆在歡迎之列。在劉先生全力支持下，相信工作必然愉快並且富有意義。

我們深切體認到，數學知識累積了數千年，內容多樣且豐富，浩瀚如汪洋大海，數學通人已難尋覓，一般人更難以親近數學。因此每一代的人都必須從中選擇優秀的題材，重新書寫：注入新觀點、新意義，新連結。**從舊典籍中發現新思潮，讓知識和智慧與時俱進，給數學賦予新生命。**本叢書希望聚焦於當今臺灣的數學教育所產生的問題與困局，以幫助年輕學子的學習與教師的教學。

從中小學到大學的數學課程，被選擇來當教育的題材，幾乎都是很古老的數學。但是數學萬古常新，沒有新或舊的問題，只有寫得好或壞的問題。兩千多年前，古希臘所證得的畢氏定理，在今日多元的光照下

只會更加輝煌、更寬廣與精深。自從古希臘的成功商人、第一位哲學家兼數學家泰利斯 (Thales) 首度提出兩個石破天驚的宣言：**數學要有證明**，以及**要用自然的原因來解釋自然現象**（拋棄神話觀與超自然的原因）。從此，開啟了西方理性文明的發展，因而產生**數學**、**科學**、**哲學**與**民主**，幫忙人類從農業時代走到工業時代，以至今日的電腦資訊文明。這是人類從野蠻蒙昧走向文明開化的歷史。

古希臘的數學結晶於歐幾里得 13 冊的《原本》(The Elements)，包括平面幾何、數論與立體幾何；加上阿波羅紐斯 (Apollonius) 8 冊的圓錐曲線論；再加上阿基米德求面積、體積的偉大想法與巧妙計算，使得他幾乎悄悄地來到微積分的大門口。這些內容仍然都是今日中學的數學題材。我們希望能夠學到大師的數學，也學到他們的高明觀點與思考方法。

目前中學的數學內容，除了上述題材之外，還有代數、解析幾何、向量幾何、排列與組合，最初步的機率與統計。對於這些題材，我們希望本叢書都會有人寫專書來論述。

‖ 讀者的對象

本叢書要提供豐富的、有趣的且有見解的數學好書，給小學生、中學生到大學生以及中學數學教師研讀。我們會把每一本書適用的讀者群，定位清楚。一般社會大眾也可以衡量自己的程度，選擇合適的書來閱讀。我們深信，**閱讀好書是提升與改變自己的絕佳方法**。

教科書有其客觀條件的侷限，不易寫得好，所以要有其它的數學讀物來補足。本叢書希望在寫作的自由度差不多沒有限制之下，寫出各種層次的好書，讓想要進入數學的學子有好的道路可走。看看歐美日各國，無不有豐富的普通數學讀物可供選擇。這也是本叢書構想的發端之一。

　　學習的精華要義就是，**儘早學會自己獨立學習與思考的能力**。當這個能力建立後，學習才算是上軌道，步入坦途。可以隨時學習，終身學習，達到「真積力久則入」的境界。

　　我們要指出：學習數學沒有捷徑，必須要花時間與精力，用大腦思考才會有所斬獲。不勞而獲的事情，在數學中不曾發生。找一本好書，靜下心來研讀與思考，才是學習數學最平實的方法。

III 鸚鵡螺的意象

本叢書採用鸚鵡螺 (Nautilus) 貝殼的剖面所呈現出來的奇妙**螺線** (spiral) 為標誌 (logo)，這是基於數學史上我喜愛的一個數學典故，也是我對本叢書的期許。

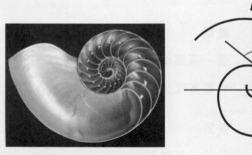

鸚鵡螺貝殼的剖面　　　　　　　等角螺線

　　鸚鵡螺貝殼的螺線相當迷人，它是等角的，即向徑與螺線的交角 α 恆為不變的常數 $(a \neq 0°, 90°)$，從而可以求出其極坐標方程式為 $r = ae^{\theta \cot \alpha}$，所以它叫做**指數螺線**或**等角螺線**；也叫做**對數螺線**，因為取對數之後就變成阿基米德螺線。這條曲線具有許多美妙的數學性質，例如自我形似

(self-similar)，生物成長的模式，飛蛾撲火的路徑，黃金分割以及費氏數列 (Fibonacci sequence) 等等都具有密切的關係，結合著數與形、代數與幾何、藝術與美學、建築與音樂，讓瑞士數學家白努利 (Bernoulli) 著迷，要求把它刻在他的基碑上，並且刻上一句拉丁文：

<div style="text-align:center">Eadem Mutata Resurgo</div>

此句的英譯為：

<div style="text-align:center">Though changed, I arise again the same.</div>

意指「雖然變化多端，但是我仍舊照樣升起」。這蘊含有「變化中的不變」之意，象徵規律、真與美。

　　鸚鵡螺來自海洋，海浪永不止息地拍打著海岸，啟示著恆心與毅力之重要。最後，期盼本叢書如鸚鵡螺之「歷劫不變」，在變化中照樣升起，帶給你啟發的時光。

> 眼閉
> 從一顆鸚鵡螺
> 傾聽真理大海的吟唱
>
> 靈開
> 從每一個瞬間
> 窺見當下無窮的奧妙
>
> 了悟
> 從好書求理解
> 打開眼界且點燃思想

<div style="text-align:right">蔡聰明</div>

<div style="text-align:right">2012 歲末</div>

主編序

洪萬生

　　本文大部分文章都出自臺灣數學博物館所舉辦的「摺紙學數學」工作坊。而這，當然也積極呼應了我們對「數學遊戲」的一貫興趣與關懷。不過，本書之編輯，卻見證了國際數學社群與國內藝術社群的兩件事：在數學研究這一方面，摺紙數學已經逐漸受到數學界的重視，譬如 "Origami and Partial Differential Equations"（〈摺紙與偏微分方程〉，2010 年 5 月出版）這樣的論文，會出現在美國數學學會刊物 *Notices of the AMS* 上，就非常令人驚奇。另一方面，國內各教育大學最近重新定位美勞教育，強調視覺藝術或造形設計人才的培育，而不再只是著眼於國小相關美勞師資之培育。我們有幸「風雲際會」，此時將有關摺紙的一些實作與論述，集結成為本書，用以彰顯此一數學遊藝的認知趣味與意義，或許也不只是巧合而已。

　　因此，本書除了彭良禎老師的摺紙實作經驗分享（第一篇）之外，在國中小學的數學課堂上，顯然也值得將摺紙數學推薦成為一個有意義的教學活動，這是本書第二篇「摺紙與幾何教學」的主要構想。事實上，如果大家有機會欣賞英國數學家楊氏伉儷檔 (Grace Chisholm Young & W. H. Young) 的百年前經典作 *Beginner's Book of Geometry* (1905)，一定會同意摺紙學數學原來早就可以登上中小

學課堂！在本書中，謝豐瑞教授的〈使幾何教學活潑化〉清楚地指出：她在十七年前，就已經積極呼籲數學教育界重視摺紙與剪紙的價值與意義了。此外，譚克平教授與他的研究生（也是國中現職教師）合作進行的連結摺紙與尺規作圖之教學研究，放在今天的數學教育之現實脈絡中，更足以反映國內教育專家開拓數學教學多元面向的深刻關懷。在本書第二篇中，為了說明我們不只是紙上談兵，我們特別提供國中基測問題的答案。當然，如果這些試題的討論，讓你覺得有一點濃妝豔抹的「考試味道」，不妨好好地檢視一下土地鑑界問題，相信讀者會有意想不到的收穫才是。

　　有關摺紙與尺規作圖之連結，我們在本書第三篇中，也提供一些歷史反思性的論述，譬如摺紙 V.S. 尺規作圖等問題，俾便說明這種美勞或遊藝活動，如何可以和「較高階的」數學知識活動連結，其中鬆弛尺規作圖要件的意義，也在摺紙數學的價值發揮中得到抒解。因此，我們希望讀者在閱讀本輯文章時，能適時地交互參考第一篇所提供的摺紙經驗，以便深入理解古希臘數學家，如歐幾里得對於尺規（幾何）作圖要件的堅持之歷史意義。此外，本輯所收葉吉海老師的〈正七邊形的「幾何作圖」〉，也非常值得注意，因為「可能與否」乃是數學知識活動的獨特本質之一，這在其他科技知識活動中，幾乎是完全不具備任何意義的。

　　對於尺規作圖要件這種看似吹毛求疵的堅持，也引申了非常有趣的數學史上極為著名的「三大作圖題」，它們的故事不僅促進數學的發展，也豐富現代人的數學經驗與想像。基於此，在本書第四篇中，蘇惠玉老師的〈三大作圖題〉是個舊標題下的新書寫，在結

合古希臘哲學與文化背景的論述中，本文洋溢著中學教師的教學關懷，非常值得大力推薦。還有，黃俊瑋的〈精確之必要：從歐幾里得到高斯〉一文，深入說明了數學知識活動中，一個極重要的嚴密V.S.直觀之處境：在摺紙數學的直觀脈絡中，精確與嚴密還是有其必要。他取徑數學史，說明十九歲高斯所完成的第一個不朽貢獻一正十七邊形可以尺規作圖的歷史與認知意義。從這個面向切入，劉柏宏教授的〈「摺紙」：沒有算式的數學〉就顯得語重心長，他介紹摺紙數學研究的最新發展，論述它所面臨的處境，並反思這一智性活動所反應的歷史意義。

　　總之，我們竭誠地歡迎讀者，尤其是美勞與數學教師，一起與我們分享摺紙的趣味與美學。如果讀者因此觸及相關的數學知識活動，深入其中，享受知識獵奇的樂趣，當然更是善莫大焉。我們希望這一本小小的文集只是一個開端，拋磚引玉，至盼我們有機會分享讀者與其他作者的經驗與心得。最後，竭誠歡迎讀者的指正。

洪萬生

2011 年 8 月 10 日

作者簡介

洪萬生

臺師大數學系退休教授。專長為數學（社會）史及其與數學教育之關連，並發展成為數學普及創作、書寫與編著出版的資源和動能。自從 1998 年 10 月以來，每年發行十期《HPM 通訊》，推動數學史與數學教學關連 (HPM) 的相關研究與教學。目前擔任臺灣數學博物館的策展人，利用網路虛擬環境，充實與數學知識活動有關的學習資源。

謝豐瑞

臺師大數學系副教授。是國內將漫畫、大量操作活動編入國中數學課本的創始者，目前受聘於美國州長協會，擔任「州共同核心數學課程綱要」的審查委員。

蘇惠玉

臺師大數學系碩士。現任臺北市立西松高中數學科教師，及《HPM 通訊》主編。研究所時主修數學史，希望以更有效的方式將數學史的材料融入數學教學中。

趙君培

臺師大科學教育研究所碩士。現任臺北市國中數學教師。喜歡看書、運動。

彭良禎

原名君智，臺師大數學系碩士。現任國立師大附中數學科教師。2007 年完成臺師大教學碩士班論文。2000 年起在《發現月刊》發表魔數 *Math-Magics* 專欄，介紹生活中精彩的多面體；現以藝數家玩摺紙專欄分享摺紙與數學的教學經驗。

葉吉海

臺師大數學系碩士。現任國立陽明高中數學科教師。喜歡在課堂上將數學史有趣的面向與教材結合，將數學內涵與美術技巧結合，讓學生更喜愛高中數學。希望激盪出更多的藝術火花。

譚克平

臺師大科學教育研究所副教授。從事數學教育、統計教育、研究方法及評量等方面的研究。

陳宥良

臺師大科學教育研究所碩士。現任臺北市國中數學科教師。教書之餘，身影常出沒於球場及書堆之中。

黃俊瑋

臺師大數學系博士生。熱愛棒球與田徑，志於數學史與數學教育之研究與學習，期望藉由數學史的融入、數學閱讀的推廣以及多元化的數學學習，讓更多人愛上數學之美。

劉柏宏

勤益科大博雅通識教育中心教授。研究方向為融合數學史於數學教學 (HPM) 與高等數學思考 (Advanced Mathematical Thinking, AMT)。偶像是達文西，喜歡接觸任何與數學相關的跨領域知識。對於任何可以提昇學生或社會人士數學與科學素養的課程或活動都很有興趣。

謝佳叡

臺師大數學系博士。現任臺師大數學系助教。主修數學教育，近來積極參與國際數學師資培育研究。生性喜歡閱讀稀奇古怪的書籍，對任何事物都保有興趣，好於不疑處中有疑。近來對於古典音樂、繪畫、偵探小說有特別偏好。

摺摺稱奇

初登大雅之堂的摺紙數學

contents

第一篇　如何摺基本圖形

第二篇　摺紙與幾何教學

第三篇　　尺規作圖的意義

第四篇　　精確嚴密數學之必要

01

如何摺基本圖形

第一篇

本篇內容主要提正方形、正三角形、正五邊形與正六邊形等基本圖形之摺法。我們希望從具體的摺紙實作中,提醒讀者像摺紙這樣的日常遊藝活動,如何可以成為正規的數學知識活動。數學無所不在,吾人也無時無刻不參與其知識活動,摺紙為我們作了最好的見證。

01 正方形摺紙

彭良禎

常生活中，處處可見的紙張皆為長方形，本文即介紹從長方形摺出正方形，及其後續推廣至正 8 邊形、正 16 邊形、……、正 4×2^n 邊形的摺法與原理。

一、從長方形摺正方形

已知 一張長方形紙張，此以 A_4 紙張為例（圖 1–1 左上）。

求摺 以寬為邊，摺出一個正方形。

摺法
1. 摺出 $\angle ABC$ 的角平分線 \overline{BE}（圖 1–1 右上）。
2. 以 \overline{CE} 為山線，將長方形 $ACED$ 往下摺（圖 1–1 右下），此時 A 點會落在 \overline{BC} 後，可藉以修正誤差。
3. 打開 $\triangle CBE$，正方形 $BCEF$ 即為所求（圖 1–1 左下）。

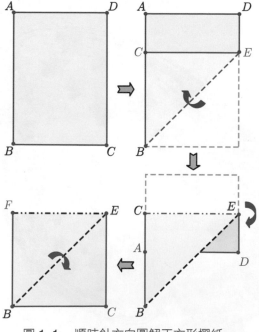

圖 1–1　順時針方向圖解正方形摺紙。

說明 1. 此法可說是「全民皆通」的摺紙操作，其應用的原理是「對角線為正方形的對稱軸，將正方形分割成兩個全等的等腰直角三角形」。摺法 1 首先善用 ∠B 與 ∠C 皆為直角的已知條件，當摺出 ∠B 的角平分線時，即已取得一個等腰直角 △CBE，摺法 2 則是利用重疊，再得出與 △CBE 重合的另一個等腰直角三角形，最後摺法 3 只是打開對稱於正方形對角線的兩個等腰直角三角形，便得一個正方形。

2. 若在摺法 2 強調的不是利用三角形重合來摺出 \overline{CE}，而是要摺出 \overline{AB} 上如圖 1–1 左下平行 \overline{BC} 的 \overline{FE}（即摺出如圖 1–1 右上過 C 點垂直 \overline{AB} 的 \overline{CE}），則此法即與徐光啟、利瑪竇 (Matteo Ricci, 1552–1610) 合譯之《幾何原本》(*The Elements*) 第 I 冊命題 46「*尺規作圖正方形：作一四邊等長且有直角的平行四邊形*」的想法一致。但由於摺法 1 之後所剩的 \overline{AC} 長度較短，若此時只求將 \overline{AC} 摺疊到 \overline{BC} 上，易產生較大的誤差，故此種摺法較少被使用。

摺紙必備術語——山線、谷線

　　山線、谷線為摺紙界的術語，強調摺線的方向性。如下圖，摺如 V 型的下凹山谷即稱為谷線 (valley-fold)；反之，摺如 Λ 型的上凸山稜即為山線 (mountain-fold)。本書以—‥—‥—‥—表示山線；— — — —表示谷線。

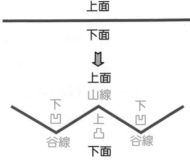

山線與谷線的「趣味口袋數學遊戲」

摺法 1. 取一張佰元臺幣鈔票。

2. 分別在國父的鼻樑位置摺出一條谷線、兩個眼珠位置摺出兩條山線（圖 1–2 左）。

3. 略將鈔票左右拉開，可從下方斜角觀察笑瞇瞇的國父（圖 1–2 中）；上方斜角觀察苦哈哈的國父（圖 1–2 右）。

圖 1–2

 ## 二、從正方形摺正八邊形

已知 一張正方形紙張。

求摺 一個正八邊形。

摺法 1. 摺出正方形 ABCD 的四條對稱軸（圖 1–3 左上）。

2. 以山線方式摺出 ∠AOE 的角平分線 \overline{ab}（圖 1–3 右上）。

3. 分別依原正方形邊緣摺山線 \overline{ed} 與 \overline{cb}、谷線 \overline{ae} 與 \overline{dc}（圖 1–3 右下），打開摺線 \overline{ab}，即得一正八邊形（圖 1–3 左下）。

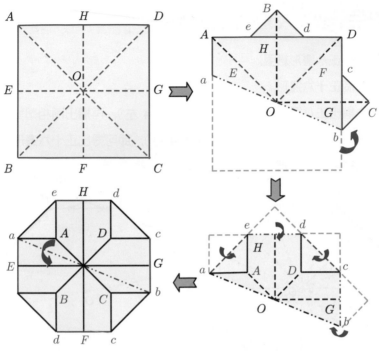

圖 1-3　順時針方向圖解正八邊形摺紙。

說明 正八邊形有八條對稱軸，其中四條是對角線，另外四條是平行邊中點的連線。摺法 1 即是先摺出後者；摺法 2 的目的則是透過 ∠AOE 的角平分線來得出前者，雖只摺出其一，但此時點 c、d、e 即是其他對稱軸的端點位置，故最後再以摺法 3 來摺出正八邊形的頂點。

建議 在摺法 2 摺出 ∠AOE 的角平分線 \overline{ab} 時，不僅 \overline{OE} 會摺疊到 \overline{OA} 上，\overline{OB}、\overline{OF}、\overline{OC} 也會分別摺疊到 \overline{OH}、\overline{OD}、\overline{OG} 上（圖 1-3 右下），故可藉此多重條件來提高精準度。

三、從正八邊形摺正十六邊形

已知 一張正八邊形紙張。

求摺 一個正十六邊形。

摺法 先摺出正八邊形的八條對稱軸（圖 1–4 左），再摺出兩相鄰對稱軸夾角 ∠BOX 的角平分線 \overline{MN}（圖 1–4 右），即可得出正十六邊形的十六個紅色頂點位置。

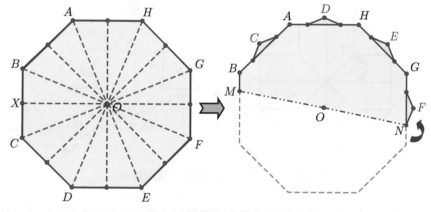

圖 1–4　圖解正十六邊形摺紙。

推廣 理論上，從正 4×2^n 邊形摺出正 $4 \times 2^{n+1}$ 邊形的方法仿此即得，其關鍵皆在摺好 4×2^n 條對稱軸之後，再摺出一條角平分線。此一想法源自「從圓內接正 n 邊形尺規作圖正 $2n$ 邊形」的操作：將 $\dfrac{360°}{n}$ 的圓心角再二等分，即可得圓內接正 $2n$ 邊形。此概念亦出現在《幾何原本》第 IV 冊命題 16 所附增題的第四個系理：凡圓內有一形，欲作他形，其形邊倍于此形邊，即分此形一邊所合之圜分為兩平分，而每分各作一合線，即三邊可作六邊，四邊可作八邊，倣此，以至無窮。

變通 若再結合「任一正 n 邊形皆為自對偶形」的幾何特徵，則上述「從正 n 邊形摺出正 $2n$ 邊形」的操作，也可技術性地以兩張紙來呈現。只需將兩個全等的正 n 邊形依對稱軸的位置巧妙層疊，便可交織出一個正 $2n$ 邊形（圖 1–5）。但在實際操作上，會因為正多邊形越來越趨近於圓，而面臨精準度的挑戰。

圖 1–5 兩個正 n 邊形對偶呈現出正 $2n$ 邊形。

02

正三角形摺紙

彭良楨

正三角形為結構最基礎的正多邊形，本文即介紹從長方形紙張摺出正三角形，及其後續推廣至正 6 邊形、正 12 邊形、……、正 3×2^n 邊形的摺法與原理。

 一、從長方形摺正三角形

已知 一張長方形紙張，此以 A_4 紙張為例（圖 2–1 左上）。

求摺 以寬為邊，摺出一個正三角形。

摺法 1. 摺出長方形 $ABCD$ 的對稱軸 \overline{EF}（圖 2–1 左上）。

2. 調整 C 點位置，使之落在 \overline{EF} 上，藉以摺出谷線 \overline{BG}（圖 2–1 右上）。

3. 接著再摺出山線 \overline{BC}（圖 2–1 右下）。

4. 打開 $\triangle BCG$，再摺出山線 $\overline{CC'}$，則 $\triangle BCC'$ 即為所求（圖 2–1 左下）。

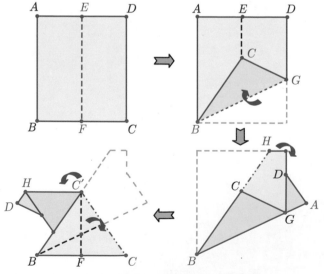

圖 2–1　順時針方向圖解正三角形摺紙。

說明 1. 此法的數學原理有二，一是「正三角形是底邊與腰長相等的等腰三角形」，二是「等腰三角形底邊的垂直平分線通過頂角」。因此，摺法 1 摺出的對稱軸 \overline{EF}，其實就是摺出底邊 \overline{BC} 的垂直平分線。摺法 2 將 C 點落在中垂線 \overline{EF} 上，即是為了取得腰長等於底邊的等腰三角形。摺法 3 先摺出一腰，此時 \overline{AB} 也會與 \overline{BG} 重疊，可用以校正誤差。摺法 4 摺出另一腰。

2. 若將角度的度量納入思考，則摺出正三角形的操作也可改為 60° 角或 30° 角的摺紙操作。摺法 4 中，打開 $\triangle BCG$ 即可得 $\angle C'BC = 60°$，而從摺法 1 到摺法 3 摺出山線 \overline{BC} 的一連串動作，則可視為「三等分 90° 角（＝30° 角）」的摺紙操作。

建議 雖說兩點決定一直線，但要摺出摺法 4 的山線 $\overline{CC'}$ 容易造成誤差，故建議改採左右對稱的方式，重複摺法 2 與摺法 3 的步驟，以獲得另一腰。

變通摺法 I 若不限定正三角形的邊長大小，則可將焦點放在 60° 角的摺紙操作。由於摺法 2 已得出一個 30°、60°、90° 的 $\triangle BCG$，故可在摺法 3 改摺出山線 \overline{CG}（圖 2–2），同時藉 \overline{GD} 層疊 \overline{BG} 來校正誤差，則正 $\triangle BGI$ 即為所求。

圖 2–2　正三角形變通摺法 I。

變通摺法 II 原則上，從正方形色紙摺出正三角形的操作同上，但亦見某些
摺紙手法，特別融合角度與正方形等邊的思維，先摺出 15° 角，
步驟如下：

　　1. 摺出正方形 *ABCD* 的對稱軸 \overline{EF}（圖 2–3 左）。

　　2. 調整 *A* 點位置，使之落在 \overline{EF} 上，以摺出谷線 \overline{BG}（圖 2–3 右）。

圖 2–3 　正三角形變通摺法 II。

說明 此時 ∠*GBA* = 15°、∠*ABC* = 60°，故 △*ABC* 已顯然可見。但因 15° 角
很尖細，故精準度會是較大的挑戰。

二、從正三角形摺正六邊形

已知 一張正三角形紙張。

求摺 一個正六邊形。

摺法 1. 先摺出正 △*ABC* 的兩條對稱軸 \overline{BD} 與 \overline{CE}，得交點 *O*（圖 2–4 左）。

　　2. 分別將頂點 *A*、*B*、*C* 摺與 *O* 點重合，摺出 \overline{FG}、\overline{HI}、\overline{JK}，即可得
　　一個正六邊形（圖 2–4 右）。

圖 2–4　圖解正六邊形摺紙。

1. 正三角形的重心、內心、外心與垂心四心合一，故所摺的對稱軸也是其中線、角平分線、中垂線與高。由於「一個正六邊形可等分成六個正三角形」，故此摺法巧妙地套用「一個大的正三角形等分成九個小的正三角形」的幾何結構（圖 2–5），所得正六邊形的頂點 F、G、H、I、J、K 即是原來正三角形各邊的三等分點位置。

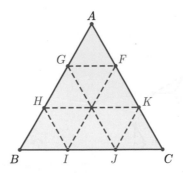

圖 2–5　正三角形九等分結構。

三、從正六邊形摺正十二邊形

已知 ▶ 一張正六邊形紙張。

求摺 ▶ 一個正十二邊形。

摺法 ▶ 1. 先摺出正六邊形 *ABCDEF* 的六條對稱軸（圖 2-6 左上）。

2. 以山線方式摺出 ∠*BOI* 的角平分線 \overline{ab}（圖 2-6 右上）。

3. 分別依原正六邊形的邊緣摺山線 \overline{ac}、\overline{de} 與 \overline{fg}；谷線 \overline{cd}、\overline{ef} 與 \overline{gb}

（圖 2-6 右下），打開摺線 \overline{ab}，即得一正十二邊形（圖 2-6 左下）。

圖 2-6　順時針方向圖解正十二邊形摺紙。

說明 正十二邊形有十二條對稱軸，其中六條是對角線，另外六條是平行邊中點的連線。摺法 1 是先摺出後者；摺法 2 則是透過 $\angle BOI$ 的角平分線來取得前者，雖只摺出其一，但此時點 c、d、e、f、g 即是其他對稱軸的端點位置，故最後再以摺法 3 來摺出正十二邊形的所有頂點。

建議 在摺法 2 摺出 $\angle BOI$ 的角平分線 \overline{ab} 時，不僅 \overline{OB} 會摺疊到 \overline{OI} 上，\overline{OK}、\overline{OC}、\overline{OH}、\overline{OD}、\overline{OJ} 也會分別摺疊到 \overline{OA}、\overline{OG}、\overline{OF}、\overline{OL}、\overline{OE} 上，故可藉此修正誤差。

推廣 理論上，仿照上述方法，或利用自對偶形的概念將兩張紙套摺，即可從正 3×2^n 邊形摺出正 $3 \times 2^{n+1}$ 邊形。但在實際操作上，會因為正多邊形越來越趨近於圓，而面臨精準度的挑戰。

附錄

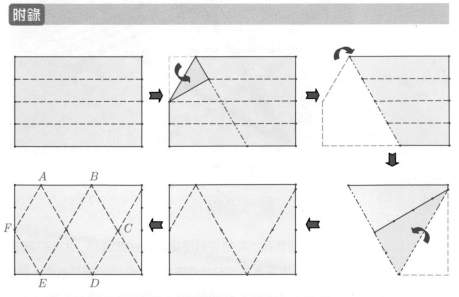

圖 2–7　順時針方向圖解從 A_4 紙張摺正六邊形 *ABCDEF*

彭良禎

每到大考前夕，總見家長帶著考生在各大廟宇裡穿梭。種種許願祈福的儀式，與其說是一種心靈寄託，不如說是考生在長期緊繃的最後時刻，出門透透氣，放鬆心情的一種 EQ 調劑。許願的形式有很多，例如：默禱、許願池、祈福手環、摺紙鶴、摺許願星等等，本文即介紹許願星的摺法及其數學原理。

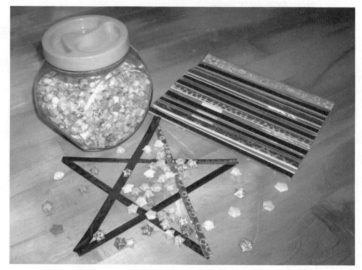

圖 3–1　許願星及其素材（長紙條）。

一、製作過程

器材 直接購買坊間的許願星摺紙包，或以 A₄ 大小的廣告紙，依長邊方向剪裁成寬約 1.5 公分的細長紙條一張。

建議 由於操作的紙條過於瘦長，若以徒手摺、撕廣告紙的方式取材，容易造成紙張因延展而變形，故建議以直尺和美工刀或直接以裁紙刀剪裁，除了確保取得的長紙條為長方形之外，還可在教學分享時立即「量產」。

步驟 1 在長紙條的一端打個「繩結」（圖3–2左），然後慢慢整平，以目測
方式，調整出一個「正五邊形」（圖3–2右）。

說明 打結時，需離紙條的一端越短越好，而整平成「正五邊形」是一種連
續調整的過程，不宜立即將紙結壓扁，而需不斷地以目測方式，透過
紙結中三個方向的紙條來互相牽制，完成許願星的起點～摺出一個
「正五邊形」。

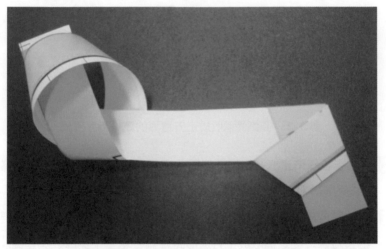

圖3–2　將長紙條打結（左）並「喬成」正五邊形（右）的示意圖。

步驟 2 依正五邊形的邊，先摺收長紙條較短這端（圖3–3左上），然後再摺
收較長那端（圖3–3右上、右下、左下），直到紙條全部摺收完畢（約
九次左右）。最後記得將紙條末端的「手」，插入正五邊形上因摺繞
紙條而層疊的縫隙「口袋」中，便可將長紙條藏得不著痕跡。

說明 由於一開始的正五邊形紙結是以目測的方式獲得，再加上紙張在重疊
之後，會因為厚度造成摺紙誤差，故在摺收紙條時，宜適時加以修正，
使紙條的兩個長邊保持在正五邊形的對角線與邊的平行區塊位置。此
種藉用誤差調整誤差的手法，可說是摺紙界「負負得正」的修正。

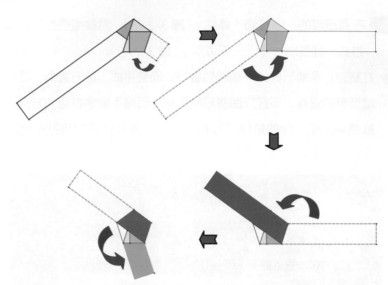

圖 3–3　長紙條摺收成正五邊形的簡略示意圖。

步驟 3 當長紙條依正五邊形的外型摺收完後，再以大拇指指尖從各邊中點
　　　向內捏，使之凹陷並膨脹，即完成立體五角星形的許願星。

建議 若此時的正五邊形因太軟而不易捏陷成五角星，則宜重新裁減更瘦長
　　　的長紙條，使之摺收成正五邊形時，其「紙壁」夠厚、夠堅硬。

二、數學原理

現象 長方形紙條可打結出正五邊形，且不需剪刀、膠水，長方形紙條可依
　　　正五邊形的邊摺收完畢。

原理 1. 正五邊形的外角皆為 72°、內角皆為 108°。

　　　2. 正五邊形的對角線會將正五邊形切割成 72°、108° 的等腰梯形
　　　（圖 3–4）。

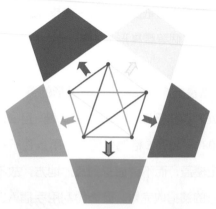

圖 3–4　長方形紙條打結出正五邊形的結構分析。

3. 72°、108° 的等腰梯形可規則排成長條狀（圖 3–5）。

圖 3–5　長方形紙條分割成一連串 72°、108° 等腰梯形。

4.摺紙是一個線對稱的翻轉操作，摺痕即為「摺紙前」與「摺紙後」
　兩圖的對稱軸（圖 3–6）。

圖 3–6　長方形紙條完全摺收成正五邊形的結構分析。

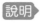
說明 1. 如圖 3–4，當長方形紙條依其上一連串 72°、108° 的等腰梯形摺線打結時，只需三個等腰梯形（如藍、黃、綠），便可結出一個正五邊形的輪廓。

2. 如圖 3–6，當長紙條 *ABEF* 依正五邊形的邊 \overline{EF} 摺收時，因為 \overline{EF} 為長紙條 *ABEF* 與長紙條 *CDEF* 的對稱軸，且 $\angle BEF = 72° = \angle HEF$、$\angle AFE = 108° = \angle GFE$ 恰為對稱角，所以長紙條會剛好將等腰梯形 *GHEF* 完全覆蓋，而不會摺歪到其他地方，故不需剪刀修正，便可依正五邊形的邊摺收完畢。最後再利用手插入口袋的概念，便不需膠水來收尾。

 三、後記

　　筆者在數學營隊或教師研習的教學分享中，都會將許願星的教學，安排在介紹正十二面體之前的熱身操作～認識正五邊形。目的便是希望學員能以數學放大鏡，察覺出潛藏於「生活摺紙」中的數學原理。經由互動和提示，學員通常能漸漸抓到關鍵之處。這當中最有趣的現象是，剛開始發紙條要大家練習摺許願星時，很多「小男生」都會露出「不好此道」的表情，甚至懷疑：我們不是要上數學嗎？怎麼會要學這種小女生的摺紙呢？接下來進入摺紙教學時，小女生各個都很厲害，而且都摺得很開心（很多人是本來就會摺了），而示範解說了半天，很多小男生都還狀況外，甚至打不出一個像樣的正五邊形的結，不知是學習能力差？還是仍不願拋棄成見，跨出學習的第一步？等到半推半就終於學會許願星摺法，並知曉其數學內涵時，這些小男生才比較願意坦然面對此一摺紙學習。

心願星資訊

1顆☆～唯一的愛；
2顆☆～相親相愛；
3顆☆～我愛你；
11顆☆～最愛；
36顆☆～永不分離；
99顆☆～天長地久；
101顆☆～永浴愛河；
365顆☆～願望成真。

04

正六邊形的平安符

在臺灣的廟宇裡，平安符常被摺成「正六邊形」放在符袋中（圖 4-1），好讓孩童掛在身上保平安。本文即介紹此一正六邊形平安符的摺法及其數學原理。

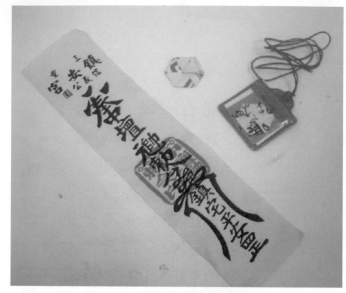

圖 4-1　平安符及其六角包裝。

一、製作過程

器材 統一發票一張。

說明 常見的平安符多為長條狀，在日常生活中，就屬統一發票的規格（約 19×4.4 cm）與之最相近，且取得容易，故此一「民俗摺紙」適合發展成「口袋摺紙」的教學。但因發票的紙張較厚，導致摺紙過程中所呈現的誤差較顯著，故需搭配技術上的微調修正。

步驟 1 依發票的長邊方向對摺出 $\frac{1}{4}$ 的長方形紙條。

彭良禎

建議 為減少誤差，宜摺成山線—谷線—山線的 M 型「$\frac{1}{4}$ 長方形」

（圖 4–2），或直接取一條許願星的長方形紙材操作即可。

方法 若欲使正面的圖文呈現在外，則需將發票的正面朝上。先對摺 $\frac{1}{2}$ 處

下凹的谷線，再分別對摺 $\frac{1}{4}$ 處上凸的山線。

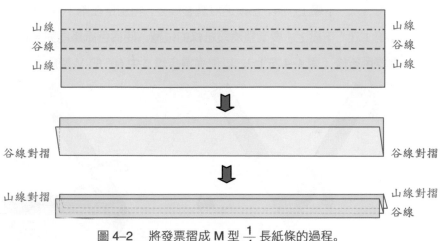

圖 4–2 將發票摺成 M 型 $\frac{1}{4}$ 長紙條的過程。

步驟 2 約在長紙條的 $\frac{1}{2}$ 處摺出一個 V 型的 60° 角（圖 4–3）。

說明 此處的 60° 角只須目測判斷即可，到步驟 3 會再作必要的調整。為便於

圖解說明與區別，圖 4–3 以橘、綠兩種顏色分別呈現長紙條的左右段。

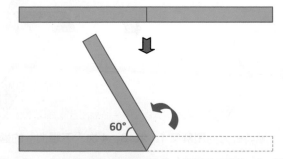

圖 4–3 六角平安符的起點動作：摺出 V 型的 60° 角。

步驟3 將 V 型角的左右兩段紙條，依序以下層的紙條摺壓過上層的紙條
（以下簡稱為「下壓上」），如此不斷地重疊摺，即可摺出一系列的
正三角形，直到兩段紙條被收完為止。

說明 1.「上壓下」亦可，但以「下壓上」較易觀察、調整誤差。此處的「下
壓上」為順時針方向的操作示範。

2.每一次「下壓上」時，都須適度調整誤差，特別是在第 1、4、5 次。
第 1 次「下壓上」要調整兩段紙條的位置，使橘色紙條能完全切齊
綠色紙條（圖 4–4 左上），以便獲得步驟 2 中 60° 的 V 型角。

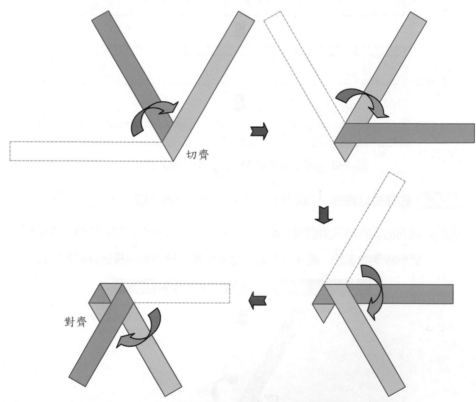

圖 4–4　順時針方向圖解第 1、2、3、4 次「下壓上」的過程。

3. 第 4 次「下壓上」要調整綠色紙條的位置，使之能完全對齊橘色的 V 型邊（圖 4–4 左下）；第 5 次「下壓上」則是再次確認循環摺出的正三角形能合為一個正六邊形（圖 4–5 左）。

4. 因循環層疊的「環結」會自動螺旋張開，故在第 5 次以後的「下壓上」動作，都要壓在一開始的 V 型角之下，藉此嵌扣成緊密的六角形結構（圖 4–5 右）。此處特別以顏色的深淺來突顯一開始的 V 型角與第 5 次以後「下壓上」紙條的上下層疊關係。

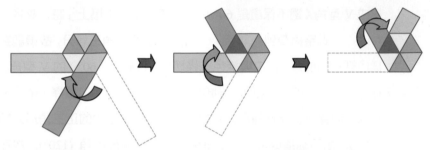

圖 4–5　在 V 型角下層第 5、6、7 次「下壓上」的動作。

5. 約九次左右可將發票紙條收完，最後再將尾巴做必要的隱藏即可（圖 4–6）。

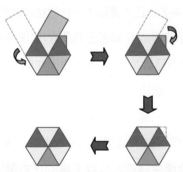

圖 4–6　第 8、9、10 次「下壓上」的收尾過程。

二、數學原理

現象 不需剪刀、膠水，長方形紙條可摺收成一個正六邊形。

原理 1. 平角 (180°) 的三等分為 60° 角。

2. 正三角形可規則排成長條狀（圖 4–7 左）。

3. 正六邊形可從中心等分成六個正三角形（圖 4–7 右）。

說明 1. 在步驟 2、3 中，先將綠 1 三角形摺疊到黑 1 三角形上，讓長紙條摺成 V 型角（還不保證是 60°），而在第 1 次「下壓上」時，要將橘 1 三角形調整摺疊到綠 1 三角形上，才能將平角三等分，故須調整橘色紙條的位置，使之與綠色紙條切齊，以修正「60°」的 V 型角。

2. 在步驟 3 以後的「下壓上」動作，即是不斷地將「下紙條」依「上紙條」的邊為對稱軸翻摺，此時位在「下紙條」中的正三角形外角 (120°)，恰可翻摺成位在「上紙條」的正六邊形內角 (120°)，故在圖 4–7 的長紙條結構中，可發現同一編號的正三角形都會出現三次。

圖 4–7　正六邊形平安符的結構剖析。

3. 若將正六邊形等分成 6 個正三角形的現象視為環狀結構，當固定以「下壓上」的順時針或逆時針方向操作時，即可循環回到 V 型角的起點，接合成一個正六邊形。圖 4–7 左右另兩色系的正三角形，是用以表示進入正六邊形第 2 層以後的重疊部份。

建議 理論上，兩段紙條可完美地摺收成一個「正六邊形」。但在實際操作上，會因紙張的厚度產生誤差，以致下層的正六邊形結構會較上層大，為使上下層的正六邊形大小都相同，建議在第 4 次以後的「下壓上」動作時，宜適度讓正六邊形的中心留個小孔，以便後續操作的緩衝調整，也方便平安符穿線吊掛。

第二篇

摺紙與幾何教學

在本篇中，我們逐漸地將摺紙活動轉化為數學課堂活動，觸角延伸到國中幾何教學內容，尤其聚焦在尺規作圖以及國中基測考題。儘管目前國中數學課程並不重視尺規作圖，基測也即將在十二年國教實施後廢除，然而，摺紙活動所底蘊的對稱性，卻是數學學習所必須永遠掌握的原理。

05 使幾何教學活潑化——摺紙及剪紙篇

謝豐瑞

一、前言

十七年前，有覺於國中幾何教學需要更多的活水注入，以激發教師靈感與創思，我在《科學教育月刊》寫了這篇文章；十七年後再來看這篇文章，竟覺得它仍是國中幾何教學的一杯活水。於是，抱著雀躍的心情接受了洪萬生教授的邀約，將這篇文章稍做修改，再次呈現給教學現場的數學教師們參考。

容我簡略地從幾何題材、幾何過程、幾何學習三個方面切入主題。

在幾何題材方面，幾何的發展史記錄了數學家有興趣探討的幾何題材，這些題材在經過數學家層層的鑽研後，轉身一變成為抽象的幾何。抽象的幾何除了含有知識性的內容外，也含有哲學的思維，一種脫離現實經驗的抽象法則。當我們要將這樣的題材教給學生時，我們不禁要問，學生也可以像數學家一樣對這些題材有興趣嗎?我們要如何幫助他們建立可處理這些題材的能力呢?

在幾何過程方面，一般而言，中學幾何主要落在下面三種不同的過程中：

- 「程序計算」的幾何
- 「推理證明」的幾何
- 「探索實驗」的幾何

程序計算的幾何過程，是中學教師最拿手的教學項目，往往透過重複練習來達成。相對來說，推理證明的幾何

過程，卻常常讓教師面臨束手無策的窘境。而最容易讓教師掉以輕心的，正是探索實驗的幾何過程。在探索或實驗時，教師是否曾想過，要探索或實驗什麼？為何而探索？為何而實驗？探索或實驗之後呢？是不是就是教學的終點？不同於算術與代數，幾何的教學可變性頗大，這是因為幾何除了有數量、性質外，又有圖形。學習幾何時，由視覺直觀到視覺抽象推理的延續與連續左右了學習的成功與否。而探索實驗與推理證明的連結，為幾何直觀與抽象推理的延續與連續提供了可能性，於是，探索實驗有時並不是終點，而是後續推理證明中內容結構與邏輯步驟之藍圖。因此，它也可能是解除教師推理證明教學窘境之一項利器。

在幾何學習方面，由幾何題材與過程的特質來看，我們也不得不思考在幾何的學習中，除了知識性的內容外，是否仍有其他的學習目的？是否要培養邏輯推理的能力？探索的能力？解決問題的能力？創造的能力？這些問題的浮現往往會影響中學幾何教學的走勢。

不論時代如何變遷，我國中學的教學目標之一，向來都希望能使學生由學習中培養創造、推理及思考的能力。而平面幾何的學習不但與日常生活息息相關，更是能達成此一目標之有效途徑。然而，如何能經由學習靜態的知識而引發動態的思考、推理、及創造的能力，則是一大學問。

以教師的角度來看，如何才能使這種靜態的知識活起來呢？首先，我們需要來看看學習幾何的歷程；在幾何學習的歷程中，我們希望學生能經由實際的動手操作、謹慎的觀察來探索幾何的性質、進而思考而發現幾何的奧秘及學習幾何的方法。這種操作、觀察、及思考的教學歷程使得學生能夠手腦並用，正是一種培養創造思考能力的有效方法。

　　在許許多多的幾何教學活動中，摺紙及剪紙是一種非常重要的教學工具，它不但有助於教學的活潑化，使得學習歷程充滿趣味，更能使學生由操作及觀察中，心領神會幾何性質、抽絲剝繭幾何推理與證明，進而達到教學目標。在這兒，我們將來看看摺紙及剪紙這種饒富趣味的教學工具在幾何教學上的運用。

二、幾何圖形創造

　　只要我們手中有一張紙，就可以教學生玩無中生有的遊戲，這種活動可以培養學生的創造能力，學生必須自己建構出一種滿足數學性質的成品。從學習成就的觀點來看，學生必須了解所學過的數學性質，將其統整，而後創造，此時，主動的學習將被引發。從學習動機的角度而言，這種活動包括了操弄且具有挑戰性，是引發動機的好工具。

　　以下，我將舉一些可以使學生動手去創造的幾何圖形，在創造的過程中，應用了許多的數學性質，我將其中一些性質以引號【　】引出，這些引號中的性質，是希望學生可以知道乃其所應用的性質。教師可以透過詢問學生為何根據其摺法所得出的就是某圖形，使學生反思這些性質。簡單來說，教師可以有兩種應用：

其一：請學生動手創造圖形，並根據所學的數學性質說明為何創造出的是某圖形。

其二： 教師自己摺出圖形，請學生觀察教師的摺法後說明為何教師摺出
　　　的是某圖形。

第一個作法的優點是同時培養了學生的創造思考能力、應用數學性質能
力、溝通能力，局部推理證明能力，除此，學生可以親身經歷（或享受）
一些數學創造的歷程（或樂趣）。缺點是在課堂中比較費時。至於要用
第一或第二種方法，端視教師覺得是否值得以課堂時間換取學生能力和
經驗了。

▶▶ (1)摺出直角： 首先拿任一張紙，摺出一平角，如圖 5-1 (a)，將此平角
　　 對摺，如圖 5-1 (b)，此時教師可以問學生為何摺出的是直角；由定
　　 義【兩直線相交，所成相鄰兩角相等，則此兩角為直角】，知所得
　　 之角為直角。

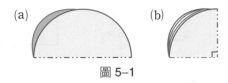

(a) (b)

圖 5-1

▶▶ (2)摺出一線段的垂直平分線及中點： 上面的摺法，可同時摺出一線段
　　 的垂直平分線及中點。

▶▶ (3)摺出角平分線： 只需將一角的兩邊疊合即可。

▶▶ (4)摺出正方形： 利用【正方形就是鄰邊相等的矩形】的性質，就可以
　　 將一張矩形的紙如圖 5-2 (a)摺成一正方形。以短邊為正方形的一
　　 邊，將短邊摺到長邊，如圖 5-2 (b)使邊疊合，就可在長邊上取出正
　　 方形的邊長。

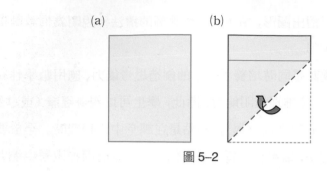

(a) (b)

圖 5–2

▶▶ (5)摺出等腰三角形: 對稱的圖形可利用紙的對摺呈現出來, 等腰三角形即為一對稱的圖形, 如圖 5–3 (a), 5–3 (b)的摺法, 同一摺痕的長度相等, 摺出【等長的兩邊】, 攤開即得等腰三角形, 如圖 5–3 (c)。

(a) (b) (c)

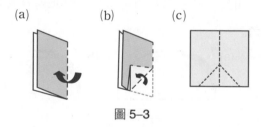

圖 5–3

▶▶ (6)摺出菱形: 利用【四邊形的對角線互相垂直平分, 則此四邊形為菱形】的性質, 摺出一菱形。取一張紙, 如上述(1)中摺直角的紙, 摺出直角, 如圖 5–4 (a), 沿虛線從圖中直線的一邊剪向另一邊 (或摺起), 攤開即得一菱形, 如圖 5–4 (b)。

(a) (b)

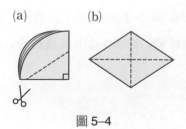

圖 5–4

▶▶ (7)摺出正三角形：利用【三邊等長的三角形是正三角形】的定義來摺。

　　正三角形也可看成對稱的圖形。取一張矩形的紙，要摺出以 \overline{AB} 為一邊的正三角形。先摺出 \overline{AB} 的垂直平分線，如圖 5–5 (a)，固定 A 點，將 \overline{AB} 邊摺起、使 B 點落在垂直平分線上，得出一點 C，如圖 5–5 (b)，這時 \overline{AB} 和 \overline{AC} 等長，根據【垂直平分線的性質】，\overline{BC} 和 \overline{AC} 也等長，所以 △ABC 就是一個正三角形，如圖 5–5 (c)。又，圖 5–5 (b)的摺痕也就是這個直角的一條三等分線。

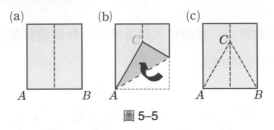

圖 5–5

▶▶ (8)摺出平行線：利用【平面上兩條直線如果同時垂直於同一直線，那麼這兩條直線就會平行的性質】，就可以很容易的摺出平行線。先摺出一直線 L，取直線上一點 F，摺出一直角，如圖 5–6 (a)，再取另一點 F′，摺出另一直角，如圖 5–6 (b)，攤開，線 L 以外的摺痕即為平行線，如圖 5–6 (c)。

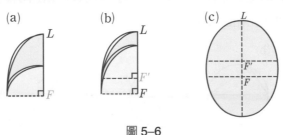

圖 5–6

▶▶▶ (9)摺出等腰梯形：利用上法摺出平行後，再依圖 5–7 摺出與 L 不平行（視梯形定義而定）的一條摺痕即得。

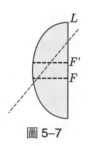

圖 5–7

▶▶▶ (10)摺出一弧的圓心：教師也可利用摺紙活動來提昇學生的認知層次 (Bloom's Taxonomy)。

例如，利用摺出一弧的圓心這類活動，學生可以由了解一些有關圓心的性質提昇到應用這些性質而找出一弧的圓心。教師可以發給每位同學一張畫有弧的白紙，並請學生盡可能的利用所學過的性質摺出圓心。學生可利用【弦的垂直平分線必過圓心】的性質，摺出兩條垂直平分線，其交點即為圓心，如圖 5–8 (a)。

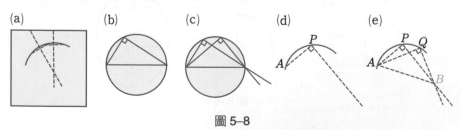

圖 5–8

當然，仍會有學生利用兩次對摺弧（這是實驗教學時學生的做法）或其它方法作出。若學生無法想出其它的摺法，教師可提示利用【直徑的圓周角為 90 度】的性質，如圖 5–8 (b)。

若學生仍無法摺出，可畫圖 5–8 (c)提示。此時學生應能摺出圓心了。亦即，在圓弧上固定一點 A，任取另一點 P，過 P 點，摺出 \overline{AP} 的垂線，如圖 5–8 (d)，再在弧上取異於、P 的任一點 Q，過 Q 點，摺出 \overline{AQ} 的垂線，則點 A 與這兩條垂線的交點 B 的連線即為此弧的直徑，如圖 5–8 (e)再摺出此線段的中點，即得出圓心。

請注意到有些學生會利用切線的方法，先摺出兩條切線，再分別摺出它們過切點的垂線，找出交點。這種方法在摺出切線時，就需要先知道圓心的位置，不然會造成很大的誤差（一點無法決定直線），所以，並不是一個好方法。然而，學生用這種方法可顯示山他利用了一些圓的性質，值得得到鼓勵。

三、幾何性質驗證

摺紙及剪紙除了可使學生動動腦來創造幾何圖形外，更可以用來驗證許多幾何性質。這類的活動和幾何創造活動的目標迥異，其目標是要將原本經過推導或證明而得出的性質加以視覺化，活生生地展現在學生眼前，使學生能感受到這些性質的真實性,而不只是推導證明出的冰冷數學。

▶▶ (1)三角形之三內角和為 180 度，如圖 5–9 (a)。

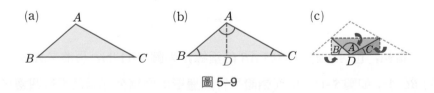

圖 5–9

　　首先，摺出高、垂足為 D，如圖 5–9 (b)。將 A、B、C 三點分別摺至與 D 點重合，這個時候學生就可看出三個內角被拼成一平角了，如圖 5–9 (c)。我們也可以從上面這種摺法附帶看出這個矩形的面積為原三角形的一半。由此，可導出三角形的面積公式。

▶▶(2)驗證平行四邊形兩鄰角互補：欲驗證 $\angle 1 = \angle 2$，如圖 5–10 (a)，首先，將平行四邊形對邊摺起，使對邊重疊，如圖 5–10 (b)，再將 $\triangle ADE$ 沿 \overline{EF} 對摺，如圖 5–10 (c)，就可看出 $\angle 1 + \angle 2 = 180°$。

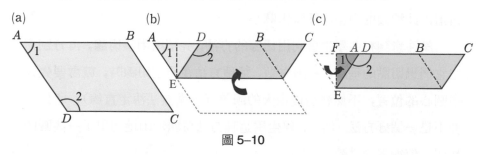

圖 5–10

▶▶(3)驗證平行四邊形面積為底×高及對邊相等：如果再將圖 5–10 (c)的 \overline{BC} 依同樣的方法摺成如圖 5–11 (a)則可看出平行四邊形 $ABCD$ 的面積為矩形 $FHGE$ 的兩倍，進而驗證平行四邊形的面積公式。

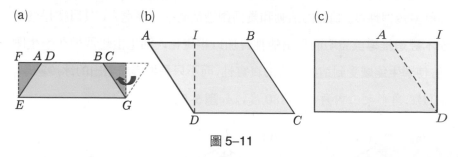

圖 5–11

　　當然，也可以過 D 點剪 \overline{AB} 的垂線，如圖 5–11 (b)，再將 $\triangle ADI$ 補到 \overline{BC} 上，如圖 5–11 (c)，而驗證平行四邊形的面積公式以及平行四邊形對邊相等性質。

▶▶(4)驗證梯形的面積等於（上底＋下底）×高÷2

在梯形 $ABCD$ 上，摺出一垂直於 \overline{CD} 的線段（可省略），如圖 5-12 (a)，將 \overline{AB} 摺向 \overline{CD} 使 E 與 F 重合，此時 \overline{AB} 落在 \overline{CD} 上，且得出摺痕 \overline{IJ}，如圖 5-12 (b)，再將 $\triangle IDA$ 以 \overline{IG} 為軸對摺，$\triangle JCB$ 以 \overline{JH} 為軸對摺，如圖 5-12 (c)，得出矩形 $IGHJ$，如圖 5-12 (d)。

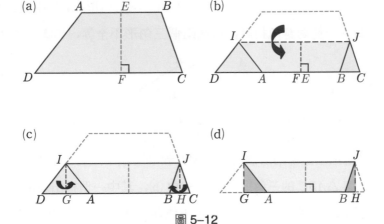

圖 5-12

此時，原梯形的面積即為矩形 $IGHJ$ 面積的兩倍。

梯形面積 ＝ 矩形面積 × 2

$\qquad = (\overline{GH} \times \overline{IG}) \times 2$

$\qquad = ((\overline{AB} + \overline{CD}) \div 2) \times (\overline{EF} \div 2) \times 2$

$\qquad = (\overline{AB} + \overline{CD}) \times \overline{EF} \div 2$

這同時也驗證了平行線同側內角互補。

▶▶(5)驗證三角形三邊的中垂線交於一點（外心），並鼓勵學生觀察銳角、鈍角、直角三角形的情形，圖形略。

▶▶(6)驗證三角形的三個角平分線交於一點（內心），並鼓勵學生觀察銳角、鈍角、直角三角形的情形，圖形略。

▶▶(7)驗證三角形三邊的中線交於一點（重心），並鼓勵學生觀察銳角、鈍角、直角三角形的情形，圖形略。

▶▶(8)驗證三角形的三垂線交於一點（垂心），並鼓勵學生觀察銳角、鈍角、直角三角形的情形，圖形略。

▶▶(9)驗證 SSA 不能保證兩三角形全等。這個驗證同時也顯示出摺紙及剪紙可以與啟發式教學法合用。下圖的兩三角形中，有兩雙對應邊等長，一雙對應角相等，但這兩個三角形不全等，如圖 5–13 (a)。

圖 5–13 (a)　$\overline{AB} = \overline{A'B'}$, $\overline{AC} = \overline{A'C'}$, $\angle C = \angle C'$

　　如何能摺出這樣的兩個三角形呢? 教師可請學生剪出兩個同樣的大小，形狀如 △ABC 的三角形，如圖 5–13 (b)，其中一個標出 ABC，另一個標出 A'B'C'，然後讓學生試試看能不能在 △A'B'C' 中剪出一個符合要求的三角形。其作法可以是將 △A'B'C' 的 $\overline{A'B'}$ 邊摺起，做出過 A' 點的垂線，標出點 D'，如圖 5–13 (c)，沿 $\overline{A'B'}$ 將 △A'D'C' 剪下。接著，教師提出諸如「這兩個三角形，△ABC 和 △A'D'C' 中有幾個邊相等?是哪些?」等問題，使學生思考，進而發現 SSA 不能保證兩三角形全等的性質。接下來，教師亦可提出問題，讓學生思考並比較 SAS 與 SSA 的異同點。

圖 5–13

四、輔助線的建構

常會有一些學生在解幾何證明題時問教師為什麼要這樣做（如果他們習慣發問的話），尤其是為什麼要畫這條輔助線。許多教師會回答「你題目做多了就會看出來了」，或是「這些都是專家經過很多年才解出來的」。這樣的說法並沒有錯，然而，這些是屬於消極的回答。當學生提出這類的問題時，他們也許正處於徬徨的情境,所期望的是一個正面的,有建設性的回答。所以，此時，教師若能提供一些方法使學生能「有跡可循」，將對學生更有助益。而摺紙與剪紙對於找出輔助線即有頗大的用處。

摺紙與剪紙在找出輔助線上的應用並沒有一定的原則。通常，我們可以試試看將已知條件摺一摺，當所給的角或線段有某種數的關係時（相等，大於，小於），將它們經由摺紙與剪紙比一比；我們也可以試試看將未知條件比一比，將所要證的角或線段的關係利用摺紙比一比。下面我們來看看一些例子。

▶▶ (1)等腰三角形定理

等腰三角形定理：若一三角形之兩腰相等，則其兩底角相等，如圖 5–14 (a)。

圖 5–14　若 $\overline{AB} = \overline{AC}$ 則 $\angle B = \angle C$

　　要看看 $\angle B$ 和 $\angle C$ 相不相等，只要將這兩角比一比就好了。將 $\triangle ABC$ 對摺使兩邊疊合，如圖 5–14 (b)，這時原三角形被摺為兩全等三角形，於是，我們只要能找出恰當的條件來證明兩三角形全等，就可以導出兩底角相等了。此時，剛才的摺痕就是證明所需的輔助線。教師只需要問學生：「有哪些性質可以證明三角形全等？」「這條摺痕要是哪一種線才可以有足夠的條件來證明三角形全等？」

▶▶ (2)樞紐定理

　　在 $\triangle ABC$ 與 $\triangle A'B'C'$ 中，$\overline{AB} = \overline{A'B'} = \overline{A'C'}$，$\angle A$ 大於 $\angle A'$，則 \overline{BC} 的長度大於 $\overline{B'C'}$ 的長度，這就是所謂的樞紐定理，如圖 5–15 (a)。

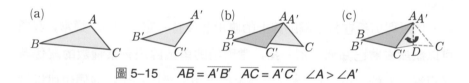

圖 5–15　　$\overline{AB} = \overline{A'B'}$　$\overline{AC} = \overline{A'C'}$　$\angle A > \angle A'$

　　我們也可以用摺紙的方式得出輔助線來輔助這個定理的證明。將兩三角形的一雙相等的對應邊 \overline{AB} 與 $\overline{A'B'}$ 疊合，如圖 5–15 (b)，接著，因為 \overline{AC} 與 $\overline{A'C'}$ 等長，且 A 與 A' 重合，所以我們可以固定 A 點，將 \overline{AC} 摺起來，使 C 與 C' 重合，如圖 5–15 (c)。（可以想成是將這相等的兩雙對邊比一比。）

　　假設摺痕與 \overline{BC} 的交點是 D，根據剛才的摺法，我們可以很容易就感覺到 \overline{BC} 被摺成兩段（\overline{BD} 及 $\overline{DC'}$），且這兩段剛好是一個三角形（$\triangle BDC'$）的兩邊，而 $\overline{B'C'}$ 是這個三角形的另一邊，因為三角形任兩邊之和大於第三邊，所以 \overline{BC} 大於 $\overline{B'C'}$。這樣就證明了樞紐定理。由剛才的操作性證明，我們發現證明樞紐定理所需的輔助線就是 \overline{AD} 與 $\overline{DC'}$，其中 \overline{AD} 就是 $\angle C'AC$ 的角平分線。

上面的情形，C' 在 $\triangle ABC$ 的外部；如果 C' 在 $\triangle ABC$ 的内部或在 \overline{BC} 邊上，找出輔助線的原理都是一樣的，如圖 5–16。

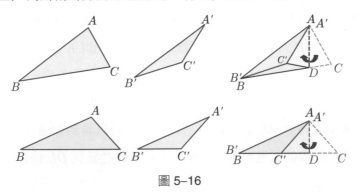

圖 5–16

▶▶ (3)三角形兩邊中點連線性質

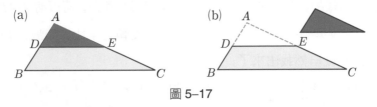

圖 5–17

在 $\triangle ABC$ 中，D 為 \overline{AB} 的中點，\overline{DE} 平行於 \overline{BC}，欲證 E 為 \overline{AC} 的中點，如圖 5–17 (a)。

因為要證 $\overline{AE} = \overline{EC}$，那麼可將 \overline{AE} 與 \overline{EC} 比比看，剪下 $\triangle ADE$，如圖 5–17 (b)，因為如果 \overline{AE} 與 \overline{EC} 等長，那麼 \overline{AE} 與 \overline{EC} 就能疊合，我們可以將 $\triangle ADE$ 平移下來比，如圖 5–18 (a)，也可以將 $\triangle ADE$ 旋轉過來比，如圖 5–18 (b)。

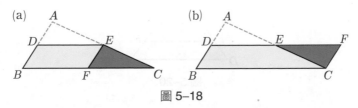

圖 5–18

在平移的情形中，我們發現 D 點被平移到 \overline{BC} 上，為了方便，將這點令為 F 點，如圖 5–18 (a)，此時，因為 $\angle A$ 跟 $\angle CEF$ 相等，可知 \overline{EF} 平行於 \overline{AB}。因此，要證明這個定理，我們就要先過 E 做 \overline{AB} 的平行線段，再證 $\triangle ADE$ 與 $\triangle EFC$ 為全等三角形。（當然，如果我們以 E 點為頂點，\overline{CE} 為一邊，作 $\angle CEF$ 使與 $\angle A$ 相等也是同樣可以，只是還要經過一些推論才能說我們可以做 $\angle CEF$ 使 \overline{EF} 不會落在 $\triangle ABC$ 之外，這對國中生會有難度。）

如果由旋轉將 \overline{AE} 與 \overline{EC} 疊合，我們就可以看到如圖 5–18 (b)的圖形，此時輔助線就是過點 C 作 \overline{AB} 的平行線、並延長 \overline{DE} 使它們相交於 F 點。

除了上述的方法，我們也可以經由已知 $\overline{AD} = \overline{DB}$，而將 \overline{AD} 與 \overline{DB} 比一比，同樣的，剪下 $\triangle ADE$，欲將 \overline{AD} 與 \overline{DB} 疊合，可以將 $\triangle ADE$ 平移下來比，如圖 5–19 (a)，也可以將 $\triangle ADE$ 旋轉過來比，如圖 5–19 (b)，而輔助線也就自然找出來了。

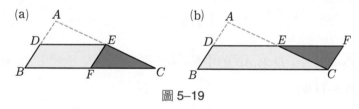

圖 5–19

▶▶ (4)梯形兩邊中點連線平行於兩底且其長為兩底和的一半

已知梯形 $ABCD$，\overline{AB} 平行於 \overline{CD}，E 為 \overline{AD} 的中點，F 為 \overline{BC} 的中點，如圖 5–20，則 \overline{EF} 平行於 \overline{CD}，且 $\overline{EF} = \dfrac{1}{2}(\overline{AB} + \overline{CD})$。

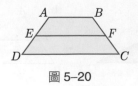

圖 5–20

　　這個題目無法一眼看出如何證明（如果學生不曾看過如何證明），假如又想不出要怎麼證，這時只好求助輔助線。怎麼找呢？ 既然已知 $\overline{BF} = \overline{FC}$，就把它們比比看，所以必須剪下 \overline{BF}，如果學生知道我們可以用到三角形兩邊中點連線平行於第三邊且其長等於第三邊的一半，那麼他就可能會在剪的時候儘量剪成三角形，於是一種可能的剪法是沿 \overline{AF} 將 △ABF 剪下，如圖 5–21 (a)，經過旋轉及平移後得到如圖 5–21 (b)的圖形，於是可以看出 △FHC 全等於 △FAB，這時輔助線就可以找出來了，而經由證明 △FHC 全等於 △FAB，再運用三角形兩邊中點連線性質，我們即可證出所求。

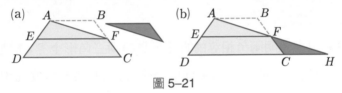

圖 5–21

　　然而，事實上，這個題目對學生而言，應是很難的。因為，他們所接觸過的證明題多半是有關證明兩線段相等或兩角相等，很少有機會證明兩線段平行或一線段的長為另一線段的一半等的問題，而如果他們又沒想到三角形中點連線性質的話，那麼，就不會想到上面的證法，於是，一種最自然的剪法就是沿 \overline{EF} 剪一刀，把四邊形 ABEF 剪下來，經過旋轉得到如圖 5–22 (a)的圖形，仔細觀察後可知 E、F、G 三點共線（很容易證明），且 D、C、H 三點也共線（平行線同側內角互補），於是 EFGHCD 為平行四邊形，\overline{EF} 平行於 \overline{CD}，我們也看出 $\overline{EF} = \overline{GF}$，也就是 \overline{EF} 長為 $\overline{AB} + \overline{CD}$ 的一半。

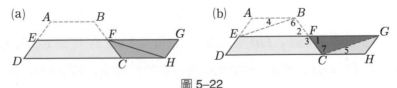

圖 5–22

　　從上述的操作性證明，我們知道，只要證出 $EFGHCD$ 為平行四邊

形，且 $\overline{EF} = \overline{GF}$，於是我們在證明時要作出點 G 和點 H。怎麼作呢？當

然作輔助線的方法不是唯一的，茲討論兩種：

(i)延長 \overline{DC} 並在其上取點 H，使 $\overline{CH} = \overline{AB}$，過點 H 作 \overline{ED} 的平行線，在

　　此線上取一點 G，使 \overline{GH} 的長度等於 \overline{ED} 的長度，這時只要證明 E、

　　F、G 共線就可知 $EFGHCD$ 為一平行四邊形了。

　　欲證 E、F、G 共線，如圖 5–22 (b)，只須證出 $\angle 1 = \angle 2$，則

　　$\because \angle 2 + \angle 3 = 180°$，$\therefore \angle 1 + \angle 3 = 180°$，所以 E、F、G 共線。

　　欲證 $\angle 1 = \angle 2$。

　　我們最常用來證明兩角相等的方法就是證兩三角形全等，於是，欲證

　　$\triangle EBF$ 全等於 $\triangle GCF$，但所給條件不夠，經觀察後知只要先證 $\triangle GHC$

　　全等於 $\triangle EAB$ 即可。

　　在 $\triangle GHC$ 與 $\triangle EAB$ 中，$\overline{GH}\,(=\overline{ED}) = \overline{EA}$，$\overline{HC} = \overline{AB}$，$\angle H = \angle A$

　　$(\because \overline{GH} /\!/ \overline{ED}$，$\therefore \angle H + \angle D = 180°$，$\because \overline{AB} /\!/ \overline{CD}$，$\therefore \angle A + \angle D = 180°$，

　　於是 $\angle H = \angle A$。)

　　由 SAS 性質，得到 $\triangle GHC \cong \triangle EAB$。

　　故知 $\overline{EB} = \overline{GC}$，$\angle 4 = \angle 5$ ···························· (1)

　　欲證 $\triangle EBF$ 全等於 $\triangle GCF$，在 $\triangle EBF$ 與 $\triangle GCF$ 中，

$$\overline{EB} = \overline{GC} \qquad \text{（由上述(1)）}$$

$$\overline{BF} = \overline{CF} \qquad \text{（由已知）}$$

$$\angle 6 = \angle 7$$

　　由 SAS 性質，得到 $\triangle EBF \cong \triangle GCF$。故知 $\angle 1 = \angle 2$，所以 E、F、G 共

　　線，且 $\overline{EF} = \overline{GF}$，這時 $EFGHCD$ 為一平行四邊形，$\overline{EF} /\!/ \overline{CD}$，且

$$\frac{1}{2}\overline{EF} = \frac{1}{2}\overline{DH} = \frac{1}{2}(\overline{AB} + \overline{CD})$$

⒤延長 \overline{CD} 並在其上取點 H，使 $\overline{CH} = \overline{AB}$ ···················· (1)

過點 H 作 \overline{ED} 的平行線，交 \overline{EF} 的延長線於點 G，此時只須證明 $\overline{ED} = \overline{GH}$，即知 $EGHD$ 為一平行四邊形了。

同樣的，如何證 $\overline{ED} = \overline{GH}$ 方法有很多種，茲簡述其一。

如右圖，連接 \overline{AF} 及 \overline{FH}，欲證 $\triangle GHF$
全等於 $\triangle EAF$，可以觀察出條件不夠，
故先證 $\triangle HCF$ 全等於 $\triangle ABF$。

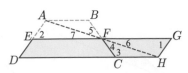

在 $\triangle HCF$ 和 $\triangle ABF$ 中，

$$\overline{CH} = \overline{AB} \qquad\qquad （由(1)）$$

$$\overline{CF} = \overline{BF} \qquad\qquad （由已知）$$

（註：此時並不知 $\angle 4$ 與 $\angle 5$ 是否為對頂角）

$$\angle 3 = \angle B \qquad\qquad （∵已知 \overline{AB}/\!/\overline{CD}）$$

由 SAS 性質，知 $\triangle HCF$ 全等於 $\triangle ABF$。

故 $\overline{AF} = \overline{HF}$ ···················· (2)

$\quad\angle 5 = \angle 4$ ···················· (3)

欲證 $\triangle GHF$ 全等於 $\triangle EAF$。

在 $\triangle GHF$ 和 $\triangle EAF$ 中，

$$\overline{HF} = \overline{AF} \qquad\qquad （由(2)）$$

$$\angle 6 = \angle 7$$

$∵ \angle GFC$ 與 $\angle EFB$ 為對頂角，而由上式(3)知 $\angle 4 = \angle 5$

$$\angle 1 = \angle 2 \qquad\qquad （∵ \overline{ED}/\!/\overline{GH}）$$

由 AAS 性質，知 $\triangle GHF \cong \triangle EAF$，$\overline{EF} = \overline{FG}$，也就是 $\overline{EF} = \dfrac{1}{2}\overline{EG}$ 且 $\overline{GH} = \overline{EA} = \overline{ED}$，故 $EGHD$ 為平行四邊形。於是，我們完成了這個證明。

▶▶ (5)三角形邊角性質

$\triangle ABC$ 中，大邊對大角，小邊對小角。

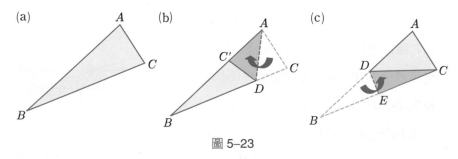

(a)　(b)　(c)

圖 5–23

　　如圖 5–23 (a)所示，已知兩邊，一邊 \overline{AB} 大於另一邊 \overline{AC}，將兩邊比比看，怎麼比呢? 將小邊摺起，以 A 點為固定點，將 \overline{AB} 與 \overline{AC} 疊合，如圖 5–23 (b)，這時我們發現 $\angle AC'D$ 是 $\triangle BC'D$ 的外角，所以 $\angle AC'D$ 大於 $\angle B$，於是我們找出的輔助線就是 $\angle BAC$ 的平分線 \overline{AD} 及 $\overline{DC'}$（使 $\overline{AC} = \overline{AC'}$）。證明省略（參考: 謝豐瑞,《中等教育》, 第 44 卷, 第 4 期）。

　　當然學生也有可能把兩個角比一比，如圖 5–23 (c)，這時發現 $\angle BCA$ 是 $\angle DCA + \angle BCD$（被摺過去的 $\angle B$），再觀察一下，輔助線就是 \overline{BC} 的中垂線 \overline{ED}（交 \overline{BA} 於 D）及 \overline{DC}。這時，只要證明 $\triangle BED$ 與 $\triangle CED$ 全等就可以了。證明省略（參考: 謝豐瑞,《中等教育》, 第 44 卷, 第 4 期）。

　　以上所介紹的只是摺紙與剪紙在幾何教學上的一些應用範例，目的是希望能收拋磚引玉的效果使我們這些從事教育工作者，能多運用自己的智慧，多設計一些摺紙與剪紙的活動，使幾何教學更生動活潑、更多元化，以加惠莘莘學子，如此幾何才有可能成為寓教於樂的好題材。

摺紙與剪紙並不是幾何探索的唯一工具，而幾何探索也不是近幾年才開始有的，早在古代數學家們開創幾何園地時，即已開始了幾何的探索實驗。如果只有數學家才有機會經驗這種歷程，而在多數中學生的經驗中，幾何只是一些已知性質的介紹與證明，那麼，幾何在中學的課室中，將會如一灘死水。相信這絕不是你我所樂見的。讓我們大家共同努力，將幾何的探索與實驗代入中學的教室，使得這些活動不再是數學家的專利。

06

「摺摺」稱奇——從摺紙遊戲

學習尺規作圖

陳宥良
譚克平
趙君培

一、緒論

一場你來我往、針鋒相對的對戰遊戲總是令人再三回味，然而好的對手不易尋找，協調彼此的時間及地點更是一大難事，當興致來了卻無對手可以較勁，那股纏繞心頭的鬱悶之情久久無法散去，此時總是心想，如有單人遊戲該有多好！感謝希臘人，感謝他們創造出風靡二千多年的單人「遊戲」——尺規作圖。

感謝歐幾里得 (Euclid, 325–265 B.C.)，隨著其不朽著作《幾何原本》中許多結論成為中學教材，中學生有幸接觸此經典「遊戲」，在此遊戲裡，直尺能畫直線，圓規能畫圓或弧，利用如此簡單工具卻能畫出無數精準的圖形，這是一種無以倫比的數學之美，但令人遺憾的是，如此「精簡」的功能似乎令不少學生適應不良，而中垂線、角平分線、……、平行線等基本作圖更形成一道道關卡，考驗著學生進入「遊戲」的決心。

該怎樣才能協助學生享受作圖「遊戲」的樂趣呢？可能答案就在你我的童年回憶中—摺紙！

回想孩童時，一張紙到了手裡，三兩下就能摺出一架紙飛機，在紙張摺疊過程中，一條摺痕即為一條對稱軸，一個角的兩邊重合即產生角平分線，孩童們正不自覺地重複應用對稱與平分概念。因此，若從學生熟悉的摺紙出發，僅需熟練數個基本動作，即可開始嘗試建構各種幾何圖形，於操作中觀察與思考，在作圖「遊戲」的樂趣中學習幾何。

　　利用摺紙「作圖」不僅容易上手，更令人驚喜的是，每一個摺紙動作均有對應的尺規作法，此意指學生面對尺規作圖問題時，可先嘗試利用摺紙方式解題，待摺紙「作圖」完成後，再逐一將摺紙動作「轉譯」為尺規作法，此作圖問題即可解決。

　　本文以下的部份將分成三個小節，首先介紹摺紙「作圖」的基本假設與 7 個摺紙動作，接著討論每一個摺紙動作所對應的尺規作圖方法，最後以一個實例說明學生如何藉由摺紙思考作圖問題，並經由「轉譯」摺紙動作為尺規作法完成作圖。

二、摺紙作圖的基本假設與動作

　　摺紙在人們眼中，是一種兒時回憶，是一種藝術創作，視其為幾何作圖的「工具」令人匪夷所思，然而只要有合理的假設與明確的動作定義，數學家已證明摺紙可以解決所有尺規作圖問題。眼尖的讀者看到這兒，心中必定浮現一個大問號：該如何利用摺紙摺出一個圓呢？沒錯，摺紙所產生的摺痕多為線段或直線，確實無法如圓規一般畫出完美的圓，但細看所有作圖問題，本質上均為尋找所有交點的相對位置，當一個圓的圓心與圓上任一點位置確定，即可假想此圓已被作圖完成。如果我們能夠接受這樣的處理方式，摺紙的動作也就可以「摺」出一個圓了。綜合上述討論，本文將採用以下 4 個基本假設，做為摺紙作圖遊戲的起點：

　　1. 摺紙動作所產生的摺痕均視為直線，多邊形紙張的邊亦視為直線。

　　2. 任意兩條不平行直線相交處視為一個點。

　　3. 經紙張摺疊後可重合的兩線段或兩角均視為相等。

　　4. 當一個作圖問題中所有交點的相對位置均確定後，此作圖問題即視為作圖完成。

在摺紙動作方面，本文採用 7 種不同的摺紙動作，此 7 種動作有一共同特色，就是都與對稱這個基本幾何概念有關，每個動作均產生一條摺痕（直線），均牽涉到對稱的概念，重複使用這 7 個動作將可解決所有尺規作圖問題。7 個摺紙動作分別敘述如下：

摺紙動作 1. 摺出通過兩點的直線

如圖 6–1，紙上有 A、B 兩點，可摺出摺痕 M 線通過此兩點。

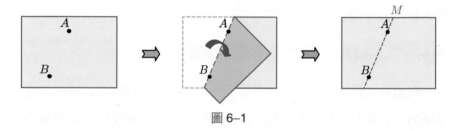

圖 6–1

摺紙動作 2. 兩點重合

如圖 6–2，紙上有 A、B 兩點，可摺疊紙張將 A 點與 B 點重合，此時所產生的摺痕 M 線為 A、B 兩點的對稱軸。根據基本假設 3，可簡單推論發現摺痕 M 線亦為 \overline{AB} 的中垂線。

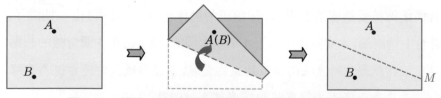

圖 6–2　符號 $A(B)$ 意指紙張摺疊時，A 點與 B 點重合。

摺紙動作 3. 兩線重合

如圖 6–3，紙上有 L_1、L_2 兩直線，可將 L_1 與 L_2 重合，此時所產生的摺痕 M 線為 L_1、L_2 兩直線的對稱軸。根據基本假設 3，可簡單推論出摺痕 M 線為 L_1、L_2 夾角的平分線。

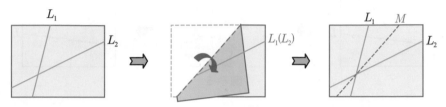

圖 6–3　符號 $L_1(L_2)$ 意指紙張摺疊時，直線 L_1 與 L_2 重合

摺紙動作 4. 摺疊再摺疊

如圖 6–4，紙上有 L_1、L_2 兩直線，先以 L_2 為摺痕將紙摺疊，在未攤開紙張的情況下，摺出與 L_1 重合的摺痕 M 線。觀察右下圖可發現，當以 L_2 為對稱軸時，L_1 與摺痕 M 線為對稱直線。

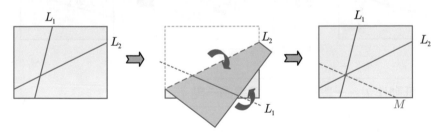

圖 6–4　7 個摺紙動作中，唯有此動作需摺疊兩次才能完成

摺紙動作 5.　線外一點作垂線

如圖 6–5，紙上有一直線 L 與線外一點 A，可摺出通過 A 的摺痕 M 線，且 $M \perp L$。

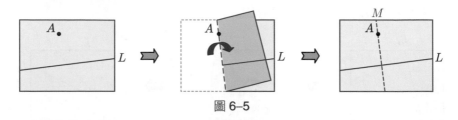

圖 6–5

摺紙動作 6.　線上一點作垂線

如圖 6–6，紙上有一直線 L 與線上一點 A，可摺出通過 A 的摺痕 M 線，且 $M \perp L$。

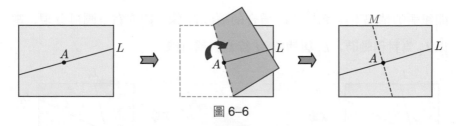

圖 6–6

摺紙動作 7.　一點到一線，摺線過一點

如圖 6–7，紙上有一直線 L 與 A、B 兩點，可將 A 點摺至直線 L 上（假設與 A' 點重合），且讓摺痕 M 線通過 B。當以摺痕 M 為對稱軸時，A 點與 A' 點為對稱點，且 $\overline{AB} = \overline{A'B}$。

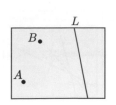 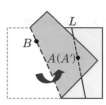 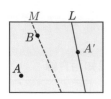

圖 6–7　符號 $A(A')$ 意指紙張摺疊時，A 點與 A' 點重合

 三、摺紙動作對應之尺規作圖法

　　前一節介紹了摺紙作圖中可使用的 7 種動作，本節將討論如何將摺紙動作「轉譯」為尺規作圖方法。很明顯地，摺紙動作 1 即等同於利用直尺畫出直線，摺紙動作 2、3、5、6 分別等同於「線段中垂線作圖」、「角平分線作圖」、與「垂線作圖的二種情形」，此四個作圖均屬尺規作圖的基本方法，在此不再詳述其作圖原理，至於摺紙動作與其相對應的尺規作法則請參見圖 6–8。必須一提的是，並非所有的摺紙動作都有對應的尺規作圖方法，其實除了上述 7 種基本的摺紙動作之外，還有另外一種基本的摺紙動作，但因與本文所欲介紹的無關，所以在此不作贅述。

情境	摺紙動作	尺規作法
已知兩點	動作 1.　摺出一直線	
	動作 2.　兩點重合	

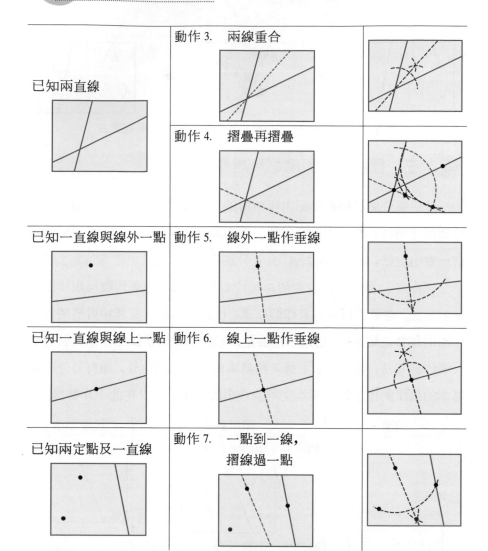

圖 6–8　摺紙動作對應之尺規作圖方法

　　以下先將摺紙動作 4 與 7 改寫成作圖題型式，其作圖步驟即為摺紙動作「轉譯」為尺規作圖的方法，當然，作圖的方法可能有很多種，以下的作圖法僅供參考。

摺紙動作 4.　摺疊再摺疊

已知 L_1 與 L_2 兩直線，且兩直線相交於 Q 點

求作 直線 M，使得以 L_2 為對稱軸時，L_1 與 M 為對稱直線

作法 1. 參圖 6–9，在 L_1 上任取 A、B 兩點，在 L_2 上任取一點 P；

2. 分別以 P、Q 為圓心，\overline{PA}、\overline{QA} 為半徑畫弧，設兩弧交於 A' 點；

3. 分別以 P、Q 為圓心，\overline{PB}、\overline{QB} 為半徑畫弧，設兩弧交於 B' 點；

4. 畫出直線 $A'B'$，直線 $A'B'$ 即為所求的直線 M。

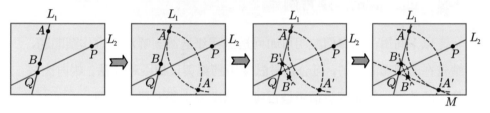

圖 6–9

分析 由作法中第 2 步驟可知 $\overline{PA} = \overline{PA'}$ 且 $\overline{QA} = \overline{QA'}$，故四邊形 $PAQA'$ 形成鳶形，A 與 A' 形成以 L_2 為對稱軸的對稱點。同理可得 B 與 B' 亦為對稱點，因此，直線 $A'B'$ 與 L_1 為對稱直線。

摺紙動作 7.　一點到一線，摺線過一點

已知 A、B 兩點與直線 L

求作 直線 M，使得 B 點在直線 M 上，且以直線 M 為對稱軸時，A 點的對稱點在直線 L 上

作法 1. 參圖 6–10，以 B 點為圓心，\overline{AB} 為半徑畫弧，設該弧與直線 L 交於 A' 點；

2. 分別以 A、A' 為圓心，大於 $\frac{1}{2}\overline{AA'}$ 為半徑畫弧，設兩弧交於 C 點；

3. 畫出直線 BC，直線 BC 即為所求的直線 M。

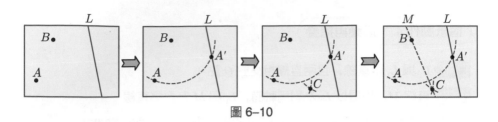

圖 6–10

分析　由作法中第 1、2 步驟可分別得知 $\overline{AB} = \overline{A'B}$ 且 $\overline{AC} = \overline{A'C}$，故四邊形 $ABA'C$ 為對稱圖形鳶形，其對角線 \overline{BC} 為對稱軸。

 四、摺紙作圖實例

　　以下利用一個實例說明可如何透過摺紙過渡到解決尺規作圖問題，讀者在繼續閱讀之前，可分別嘗試使用摺紙與尺規兩種作法，親自比較其中的差異，藉此探討摺紙是否可以幫助學生學習尺規作圖。

問題 1　如圖 6–11，已知 △ABC，請利用尺規作圖作出鳶形 BPQR，使得 P、Q、R 分別在 \overline{AB}、\overline{AC}、\overline{BC} 上。

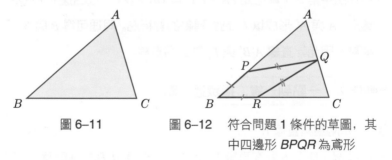

圖 6–11　　　　圖 6–12　符合問題 1 條件的草圖，其中四邊形 BPQR 為鳶形

　　思考作圖問題的第一步是畫一個符合題目條件的草圖，接著尋找已知條件與隱藏於草圖中未知條件的連結，圖 6–12 為符合上述問題條件的草圖。

很顯然地，學生的解題思路深受作圖工具特性的影響，由於繪製等線段是圓規的基本功能，草圖上 $\overline{BP} = \overline{BR}$ 與 $\overline{PQ} = \overline{QR}$ 兩個資訊變得格外明顯，因此，學生作圖的第一步驟可能是以 B 點為圓心，任意長為半徑畫弧，找出 P、R 兩點；第二步驟則試圖分別以 P、R 為圓心畫弧，但此時學生將發現兩弧的交點未必在 \overline{AC} 上，有些學生可能重複修正圓規張開的角度直到交點「落」在 \overline{AC} 上，也可能因思路受阻而宣告放棄。反之，若給予學生一張三角形紙片，摺紙的特性會容易引導學生朝對稱性這方向做思考，進而聚焦於鳶形的對角線（對稱軸）上。待摺紙作圖完成，逐一將摺紙動作轉譯為尺規動作，即可完成尺規作圖。參考解法如圖 6–13 所示：

步驟 1 利用摺紙動作 3 將 \overline{BC} 與 \overline{AB} 重合得到摺痕 M_1，令 M_1 與 \overline{AC} 交於 Q 點。

步驟 2 在 \overline{BQ} 上任取一點 X，利用摺紙動作 2 將 B、X 兩點重合得到摺痕 M_2，令 M_2 與 \overline{AB}、\overline{BC} 分別交於 P、R 兩點。

步驟 3 重複利用摺紙動作 1 摺出線段 PQ 與 QR，四邊形 $BPQR$ 為所求。

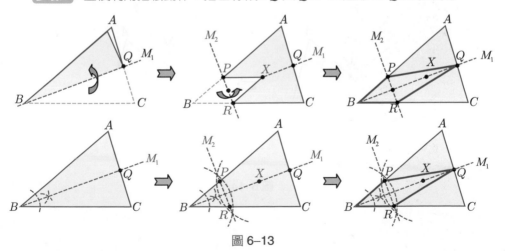

圖 6–13

摺紙的動手實作特性可能造成學生排斥畫草圖，而喜歡於操作中思考，但這種方式並非全無益處，有時甚至可引發十分直覺的作法，以上一個問題為例，若不畫草圖直接操作三角形紙片，學生極有可能嘗試將 B 點往 \overline{AC} 摺疊，進而聯想到摺疊後可產生兩個全等三角形，此即形成符合題目要求的鳶形。參考解法如圖 6–14 所示：

步驟 1 在 \overline{AC} 上任選一點 Q，利用摺紙動作 2 將 B、Q 兩點重合得到摺痕 M_1。令 M_1 與 \overline{AB}、\overline{BC} 分別交於 P、R 兩點。

步驟 2 重複利用摺紙動作 1 摺出 \overline{PQ} 與 \overline{QR}，四邊形 $BPQR$ 為所求。

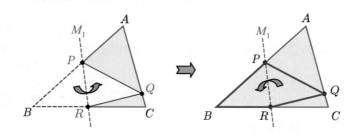

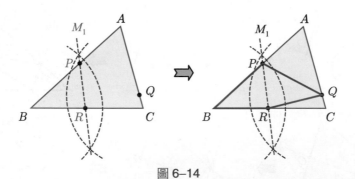

圖 6–14

五、結語

　　尺規作圖的工具限制大大增加了作圖遊戲的趣味性，但也令許多學生很快遇到作圖上的瓶頸，因為他們再也不能使用直尺的刻度測量，再也不能經由目測畫出直角，儘管這些動作看起來已經十分精準。經由摺紙學習作圖，學生可輕易跨過作圖遊戲前受到工具使用限制所帶來的障礙，提早進入遊戲中探索圖形的性質。因此，或許學習尺規作圖並不一定要從基本作圖開始，讓我們先將直尺與圓規放一旁，從一張紙開始摺起來吧！如果要兼顧環保的話，還可以先從住家信箱內的廣告紙張開始，說不定紙源會相當充足。

一、學習尺規作圖的困難

眾所周知，一般學生最懼怕的學科是數學，而在數學科眾多的主題之中，很多學生最怕的是幾何，尤其是幾何證明和尺規作圖這兩個主題。近年來，數學教育工作者對幾何證明投入了不少關注，包括了學生對作出幾何證明或閱讀理解幾何證明的困難等方面，都有不少相關研究。然而，數學教育界對尺規作圖方面的研究，可說是相形見少的。相較之下，這方面的論著並不多，我們對學生學習尺規作圖的困難知之不詳。

　　茲試以有三十萬考生的國民中學學生基本學力測驗的題目為例，藉以管窺臺灣國中生尺規作圖表現的現況。在 98 學年度數學科第一試第 33 題，所測驗的是國三學生能否判斷兩種作圖方法的正確性。為方便討論，轉錄如下：

如右圖，直線 AB、直線 CD 為不平行之二直線，今欲作一圓 O 同時與直線 AB、直線 CD 相切，以下是甲、乙兩人的作法：

(甲) 1. 過 D，作一直線 L 與直線 AB 垂直，且交直線 AB 於 E

　　2. 取 \overline{DE} 中點 O

　　3. 以 O 為圓心，\overline{OE} 長為半徑畫圓，則圓 O 即為所求

(乙) 1. 設直線 AB 與直線 CD 相交於 P

　　2. 作 $\angle BPD$ 之角平分線 L

07　運用摺紙提升學生尺規作圖技巧

譚克平　陳宥良

3.過 C，作一直線 M 與直線 CD 垂直，且交直線 L 於 O

4.以 O 為圓心，\overline{OC} 長為半徑畫圓，則圓 O 即為所求

對於兩人的作法，下列敘述何者正確？

(A)兩人皆正確

(B)兩人皆錯誤

(C)甲正確，乙錯誤

(D)甲錯誤，乙正確

　　此題的答對率僅約 28%，即每四位應試者當中，約略只有一位答對該題。該題的正確答案是 D 選項，甲、乙兩人的作圖方法中，只有乙的方法是對的，甲是錯誤的。甲作圖法的問題在於如果以 O 為圓心且 \overline{OE} 長為半徑畫圓的話，該圓與直線 CD 將有兩個交點，其中一個即為 D 點。從應試者的表現來看，但卻有超過半數選擇 A 及 C 選項，換句話說，有超過半數的應試者認為甲的方法是對的。這一題測驗學生是否瞭解圓與切線的性質，以及作圖動作相對應的幾何意義，雖則本題有一點閱讀量，且是測驗判斷對錯能力而非直接運用尺規作圖能力，但國中畢業生對尺規作圖題感覺到的困難，由此題仍然可見一斑。

 二、尺規作圖困難的所在

　　對一般學生來說，解尺規作圖題的困難來自若干個層面。首先，尺規作圖有只能使用無刻度直尺及圓規兩種工具的限制，而且這些工具使用的方式也有限制，陳宥良 (2009) 的研究即曾發現，有不少學生並不清楚使用直尺和圓規的限制，尤其是對於在數學較為後段的學生，常會有這種情況。此外，雖然基本尺規作圖的動作並不算多，但其應用卻可以說是變化萬千，沒有常規可循，因此並不容易掌握。再者，有些學習者

甚至不清楚基本尺規作圖動作有什麼功能，可以完成哪些圖形。反之，學習者亦不容易判斷如果要獲得想要的作圖結果，則需要應用那些尺規作圖動作以及應該執行的步驟。

三、如何教導尺規作圖？

有些數學教師可能會誤認為，由於尺規作圖工具的功能非常明顯，直尺畫直線，圓規則畫圓弧，學習者很自然就會知道該等工具在使用上的限制。他們可能忽略作圖工具在使用上是有限制的，而且無論工具的使用規定是如何簡潔，如果教師沒有將可容許的使用方式對學習者明說並反覆提醒，學習者便不會留意，或者是很容易會忘記。

關於尺規作圖的學習，教師必須留意工具特性所帶來的影響，此外教師必須充分瞭解到，學生是無法使用他們日常經驗中熟悉的畫圖方式來解決尺規作圖問題，而是需要學習基本尺規作圖的動作，並且在解題時要靈活加以應用。可是學習者的困難在於不容易判斷應該要用什麼作圖動作，才能獲得想要的結果，這當然需要教師教導不同類型的題目以及學習者多加練習。只是作圖題變化多端，倘若學習者只是辨認題型，並且逐一背熟作圖步驟，如此則會太偏重記憶，減少了數學推理的成份。另一方面，即使是數學能力較強的學生，當他們遇到一些非傳統的作圖題目時，偶然也會摸不著頭緒，不知如何入手。難道教師就只能讓他們一籌莫展？或者是只能示範標準的作圖步驟讓學生們參考？

有鑑於上述種種情況，本文欲推薦教師採用摺紙作圖的方式，作為讓學習者另闢蹊徑、探索解題的工具，正當他們解尺規題無計可施的時候，如果能夠讓他們增加摺紙這一條新思路，運用他們的直觀思維，擴大探索的空間，這應該是值得鼓勵的解題方法。倘若摺紙的操作能夠成功解題，即可再轉換回尺規作圖的步驟，藉此完成原來的尺規作圖任務。

 四、摺紙可以用來解尺規作圖題嗎？

　　摺紙是兒時的遊戲，每一個學童可能都有過摺紙的經驗，不是摺紙飛機，就是摺紙船，或者是幸運星。該等遊戲活動讓學童對摺紙擁有非常直觀的感覺，對於摺紙的動作會帶來什麼結果比較有概念，並成為一種學習尺規作圖的先備經驗。其實摺紙的過程常需要用到對稱與平分的概念，而且是要重複地應用這些概念，對於學習尺規作圖相當有幫助。

　　可是摺紙與平面幾何的尺規作圖有什麼關係？摺紙可以用來解尺規作圖的問題嗎？Yates (1949) 曾指出，所有歐氏幾何作圖問題本質上均可視為是要尋找所有交點的相對位置。如果對摺紙動作有適當的假設，即可藉由摺紙完成所有直尺和圓規可以完成的作圖問題。但是這將會引發一個疑問：如何透過摺紙動作摺出一個圓？當然，要實質上摺出一個圓是不可能的事情，然而，如果我們願意接受「如果利用摺紙找出圓心與圓上任一點的話，即可視為摺出一個圓」這一個協議的話，則要摺出一個圓就可變成是一件可能的事了。

　　關於前述所提的假設，如果摺紙動作的目的是要解決中學階段的尺規作圖題目，則可考慮採納下列四項假設。

　　1. 摺紙動作所產生的摺痕均可視為是直線，除此之外，多邊形紙張的邊亦可視為是直線。

　　2. 任意兩條不平行直線的相交處可視為是一個點。

　　3. 經紙張摺疊後可重合的兩個線段或兩個角均可視為是相等的。

　　4. 當一個作圖問題中所有交點的相對位置均確定後，此作圖問題即可視為已經完成。

　　倘若將這四項假設配合下文接著要介紹的基本摺紙動作，即可成為有力的解題工具。

五、實際上的基本摺紙動作

　　本文作者先前考慮到為了要方便一般國中生對摺紙的掌握，因此曾根據 Huzita 的六個摺紙動作（參 *Coad*, 2006）與 Auckly 和 Cleveland (1995) 的四個摺紙動作，略做修改而提出七個基本摺紙動作（陳宥良、譚克平、趙君培，2009——收錄於本書第六章），作為教導學生透過摺紙學習尺規作圖的途徑，並以此進行實驗教學的試教。可是經過後續的分析與檢討，發現學生在實作上對於有些基本摺紙動作會感到困難，可能會影響到學生的學習（參陳宥良，2009），而且七個摺紙動作亦稍嫌多了一點，因此經過反思之後，我們決定再修改為六個適合國中生的基本摺紙動作。以下將會介紹先前提出的七個基本摺紙動作，接著介紹試教後重新修改的版本，並解釋更改的原因，以及它們轉換回尺規作圖的方法。此外，還會按照我們的經驗，提出一些摺紙教學時應該留意的事項。

摺紙動作 1.　摺出通過兩點的直線

　　如圖 7–1 所示，紙上給定有 *A*、*B* 兩個點，可摺出摺痕 *M* 線通過此兩點。

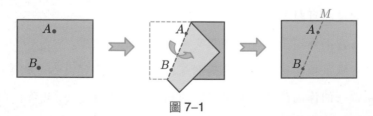

圖 7–1

摺紙動作 2. 兩點重合

如圖 7–2 所示，紙上有 A、B 兩點，可摺疊紙張將 A 點與 B 點重合，此時所產生的摺痕 M 線為 A、B 兩點的對稱軸。

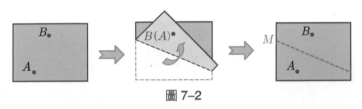

圖 7–2

摺紙動作 3. 兩線重合

如圖 7–3 所示，紙上有 L_1、L_2 兩直線，可將 L_1 與 L_2 重合，此時所產生的摺痕 M 線為兩直線的對稱軸

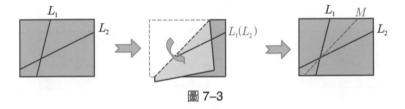

圖 7–3

摺紙動作 4. 給定對稱軸搬運直線

如圖 7–4 所示，紙上有 L_1、L_2 兩直線，先以 L_2 為摺痕將紙摺疊，在未攤開紙張的情況下，摺出與 L_1 重合的摺痕 M 線。這一個摺紙動作在陳宥良等人（2009——收錄於本書第六章）的文章中又稱為摺疊再摺疊。

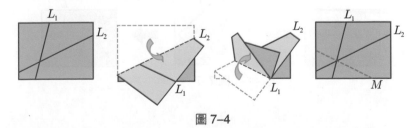

圖 7–4

摺紙動作 5.　線外一點作垂線

如圖 7–5 所示，紙上有一直線 L 與線外一點 A，可摺出通過 A 的摺痕 M 線，且 $M \perp L$。

圖 7–5

摺紙動作 6.　線上一點作垂線

如圖 7–6 所示，紙上有一直線 L 與線上一點 A，可摺出通過 A 的摺痕 M 線，且 $M \perp L$。

圖 7–6

摺紙動作 7.　一點到一線，摺線過一點

如圖 7–7 所示，紙上有一直線與 A、B 兩點，可將 A 點透過摺紙搬運至直線 L 上（假設與 A' 點重合），且讓摺痕 M 線通過 B。

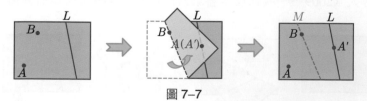

圖 7–7

六、學生學習摺紙動作時遭遇的困難

在陳宥良 (2009) 教學實驗進行的期間，曾初步設計一些教材教導學生應用上述七種摺紙動作，事後並對整個過程進行檢討。分析相關資料後，發現上述摺紙動作 4 有再思考的必要。由於摺紙動作 4 需要摺疊紙張兩次，將容易造成學生誤會任意兩個（或多個）摺紙動作皆可在未攤開紙張的情況下連續進行，亦即誤認為可在第一個動作已摺出摺痕但未攤開紙張的情況下，即進行第二個摺紙動作，如此將產生非預期的摺痕，對學習者很容易會造成辨識上的困難及干擾。除此以外，在利用摺紙動作 7 進行摺疊的過程中（參圖 7–7），學生直觀上可以「看見」$\overline{AB} = \overline{A'B}$，然而攤開紙張後，卻只會看到所產生的摺痕 M，但仍然未能確定 A' 點的位置。

因此我們建議將摺紙動作修改為如下的版本，首先刪除摺紙動作 4，即刪除摺疊再摺疊的動作，減少學習者對摺痕可能心生的疑惑。另外建議更動摺紙動作 7，使之容許學生用筆取點的方式，亦即在搬動一點到一線上，但要求摺線要過一給定點時，容許學習者使用筆點出 A' 位置，如圖 7–8 所示。陳宥良 (2009) 的研究曾證明，這個權宜的做法並不會影響到摺紙動作與尺規作圖的對應性，原則上用筆取點可視為是等價於一組摺紙動作，藉此可以減少一些摺紙的摺痕，縮短摺紙作圖的時間，對學習者相當有利。

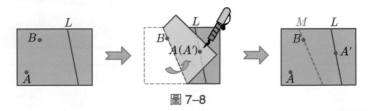

圖 7–8

　　最後，考量到教學順序安排的緣故，我們將餘下的六個摺紙動作重新編號，並將這些新舊動作的對照整理如表 7–1 所示，方便讀者參考。

表 7–1　新舊摺紙動作編號與尺規作圖動作的對照表

新摺紙動作的編號	對應的尺規作圖動作	圖示尺規作圖動作
1.摺出通過兩點的直線 （舊編號摺紙動作 1）	利用直尺畫線	
2.線上一點作垂線 （舊編號摺紙動作 6）	線上一點作垂線	
3.線外一點作垂線 （舊編號摺紙動作 5）	線外一點作垂線	
4.一點到一線，摺線過一點 （舊編號摺紙動作 7）	利用圓規複製線段	

| 5.兩點重合
（舊編號摺紙動作 2） | 中垂線作圖 | |
| 6.兩線重合
（舊編號摺紙動作 3） | 角平分線作圖 | |

　　綜合來說，修改過後的版本可以精簡為 6 個動作，每個摺紙動作均可轉換成尺規作圖的動作，而且上述之教學實驗在正式進行時，亦改用這六個摺紙動作。該六個摺紙動作等價於 Huzita 所提出六個摺紙動作中的前五個，而按照相關文獻的證明，Huzita 前五個摺紙動作可解決所有尺規作圖會有解的問題。

　　陳宥良 (2009) 教學實驗進行的形式，是從在自編之尺規作圖測驗中表現處於後四分之一的學生中，挑選三位學生進行小型的補救教學，藉由四節課各一個半小時的教學，將上述摺紙動作為他們做系統性的介紹。至於摺紙動作轉換成尺規作圖的方法，教學時並沒有直接告知學生每一個動作的尺規對應作法，而是引導學生將摺紙動作所產生的摺痕視為是等腰三角形的對稱軸，並結合兩個幾何性質：「任意兩個共底邊的等腰三角形擁有相同的對稱軸」與「任意兩個共底邊的等腰三角形的頂角頂點必在其對稱軸上」，讓他們透過實作從而理解作圖步驟所代表的意義。關於內容安排方面，教學實驗中每當介紹完一個新的摺紙動作後，便會安排 2 至 3 題可利用摺紙動作解決的作圖問題讓學生思考，接著是

讓學生揣摩摺紙動作轉換為尺規作圖的方法，最後是讓他們利用尺規作圖解決之前思考過的作圖問題。

及至教學實驗的效果方面，資料顯示三位參與教學實驗的學生不單只在學科知識的表現上有進步，在情意方面亦相當肯定從摺紙過渡至尺規作圖的解題方法，因篇幅所限，對於教學過程及學習效果有興趣的讀者，煩請直接參考該論文的報導。

七、摺紙教學應留意的事項

關於摺紙教學，建議應留意以下四個事項。第一，很明顯的是，上述有些摺紙動作在一般常見的日常用紙上並不容易進行，使用日常用紙會造成某些摺紙動作無法精準操作，將產生較大的誤差，例如並不容易將位於紙張較內部的兩點重合，讓活動難以為繼。第二，摺紙活動快速留下很多摺痕，摺痕增加後就會很難辨識，徒添解題的困難度，因此建議教師安排摺紙教學時，宜小心安排活動的困難度以及所需摺紙動作的步驟數，儘可能要求學生每一次摺疊動作之後就要攤開紙張，然後才再執行下一個摺疊動作。至於學習者則宜多準備紙張，以方便摺紙活動的進行。第三，摺紙動作雖然可以解決與圓有關的尺規作圖問題，但因為這方面的問題比較抽象，建議暫時不宜讓初學者處理此類問題。如果確實有需要處理這類問題，例如要找出圓的切線，建議可以先用圓規畫出一個圓形之後，再進行摺紙動作比較適合。

至於第四點最為重要，必須留意的是摺紙動作只能留下摺痕，而摺痕本質上是一條摺線，不是一個點，要得到一個點的話，則需要兩條摺痕相交才能夠產生一個點。因此要提醒學習者的是，摺紙過程所看見的「結果」不是一定存在的。我們不妨再舉一個例子說明，假設學習者想

要透過摺紙摺出一個正三角形，圖 7–9 呈現了部份的摺紙過程，左邊的圖是代表先將正方形紙對摺，得 \overline{EF} 的摺痕線，中間的圖是將右上角的 D 點摺向 \overline{EF} 的摺痕線上，直觀上或許會認為得到了 G 點，而且因為 \overline{AD} 與 \overline{AG} 重疊，利用 \overline{EF} 摺痕線是對稱軸的性質，可推知 $\triangle AGD$ 即為所求。可是這只是表面上的錯覺，因為當我們將重疊的部份張開，如圖 7–9 右圖所示，我們可以清楚看到該 G 點並不存在。也就是說，正三角形還沒有被摺出，所以還需要其它摺疊步驟使之完成。

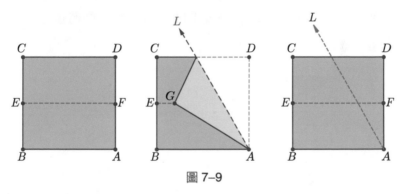

圖 7–9

八、討論

　　本文介紹了六個基本摺紙動作，並且介紹了這些動作與尺規作圖之間的關係。此外，亦討論了教導這些摺紙動作應該留意的事項，以增加其學習的效果。讓學生透過學習摺紙動作作為過渡到學習解尺規作圖問題的橋樑，是十分值得考量的方式，它起碼可以讓學習者在解尺規作圖題目時多了一個思路方向的選擇，而且即便是對於較為後段的學生，由於相較於尺規作圖而言，摺紙動作既直觀且有趣，所以，仍不失為很可以被接受的學習方式。另外還有一個問題需要處理，透過摺紙學習尺規作圖時，似乎需要比一般學習方式多記憶一些摺紙動作的轉換，這是否

會增加學生的認知負荷，從而造成學習上的困難？陳宥良 (2009) 的研究中曾直接調查學習者的意見，他們認為將摺紙動作轉換成尺規作圖並不困難，並不需要刻意記憶摺紙動作轉換的作圖步驟。不過參與陳宥良研究學生的人數並不多，還需要更深入的研究探討此一議題。

我們在陳宥良等人（2009——收錄於本書第六章）的文章中，曾報導兩道透過摺紙解決尺規作圖的題目，其中可以看出摺紙作圖可以既靈活且有創意解題的影子。基於摺紙作圖的直觀性，它非常可以鼓勵一題多解，初步的資料亦顯示其有效性，因此推薦數學教師們參考，將它應用在尺規作圖課堂上配合教學。

一、前言

「高中聯考」從民國 90 年起，已改成每年兩回合單選題式的基測選才。在「考試領導教學」的習慣之下，眾多將摺紙與剪紙操作或尺規作圖融入平面幾何單元的教學設計，是否就變成無用武之地呢？綜觀歷年來的國中基測試題，其實陸陸續續出現過與摺紙、剪紙或尺規作圖相關的考題設計，相信教師們以做中學所營造出寓教於樂的教學氛圍，仍有助於最現實的升學考試。

二、摺紙試題

年　度	練習題	90	91	92	93	95	96	97	99	100
基測一	28	32		14, 18 22			2, 11 29	13	20	26
基測二			17, 20	15, 24		25	25		16, 29 33	
北北基聯測一										15

　　上表為歷年來出現摺紙或剪紙的試題統計表，這些題目的題幹本身，即是一個摺紙或剪紙過程的敘述，及其結果的 Q & A，茲依年度順序羅列整理如下。

(　　) 1. 如圖，將一個邊長 20 公分的正方形，截去四個全等的等腰三角
形。若斜線部分的面積為 350 平方公分，則截去的等腰三角形中，
一個腰的長為多少公分？　　　　　　　　　　　【基測練習題一】

(A) 5　(B) $\sqrt{50}$　(C) 6　(D) 8

答：(A)

(　　) 2. 如圖 8-1 (a)，$\triangle ABC$ 為等腰三角形，$\overline{AB} = \overline{AC} = 13$，$\overline{BC} = 10$。
(1)將 \overline{AB} 向 \overline{AC} 方向摺過去，使得 \overline{AB} 與 \overline{AC} 重合，出現摺線 \overline{AD}，
如圖 8-1 (b)。
(2)將 \overline{CD} 向 \overline{AC} 方向摺過去，如圖 8-1 (c)，使得 \overline{CD} 完全疊合在
\overline{AC} 上，出現摺線 \overline{CE}，如圖 8-1 (d)，則 $\triangle AEC$ 的面積為何？

【民國 90 年第一次基測試題】

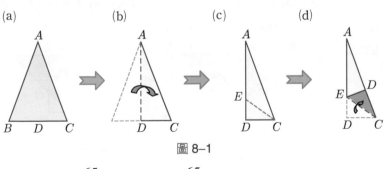

圖 8-1

(A) 15　(B) $\dfrac{65}{4}$　(C) 20　(D) $\dfrac{65}{3}$

答：(D)

() 3.如圖，守守將邊長為 $3a$ 的正方形
沿著虛線剪成二塊正方形及二塊
長方形，如果拿掉邊長為 $2b$ 的小
正方形後，再將剩下的三塊拼成
一塊矩形，則此塊矩形較長的邊
長為何？

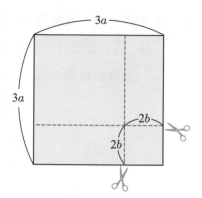

【民國 90 年第二次基測試題】

(A) $3a + 2b$　　(B) $3a + 4b$

(C) $6a + 2b$　　(D) $6a + 4b$

答： (A)

() 4.如圖 8–2 (a)，$ABCD$ 為一長方形，$\overline{AB} = 8$、$\overline{AD} = \overline{AE} = 6$。

(1)將 \overline{AD} 向 \overline{AE} 方向摺過去，使得 \overline{AD} 與 \overline{AE} 重合，出現摺線 \overline{AF}，
如圖 8–2 (b)。

(2)將 $\triangle AFD$ 以 \overline{DF} 為摺線向右摺過去，如圖 8–2 (c)。

求 $\triangle CFG$ 的面積是多少？　　　　　【民國 91 年第二次基測試題】

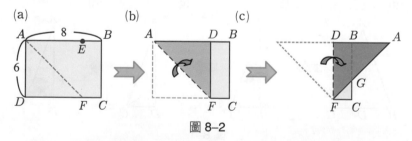

圖 8–2

(A) 1　　(B) 2　　(C) 3　　(D) 4

答： (B)

() 5. 下列各圖皆由相同大小的正方形所構成，請問下列哪一個選項是

正方體的展開圖? 【民國 90 年第二次基測試題】

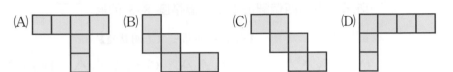

答: (C)

() 6. 小方拿了一張長 80 公分，寬 50 公分的紙張，剛好剪出 n 個正方

形（其面積大小可以不相同）。請問 n 的最小值是多少?

【民國 91 年第二次基測試題】

(A) 3　(B) 5　(C) 10　(D) 40

答: (B)

() 7. 如右圖上，將長為 50 公分、寬為 2

公分的矩形，折成右圖下的圖形並

著上藍色，藍色部分的面積為多少

平方公分?

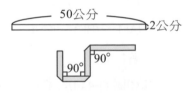

【民國 92 年第一次基測試題】

(A) 94　(B) 96　(C) 98　(D) 100

答: (A)

() 8. 如圖，$\triangle ABC$ 是邊長為 a 的正三角形紙張，

今在各角剪去一個三角形，使得剩下的六邊

形 $PQRSTU$ 為正六邊形，則此正六邊形的周

長為何?　【民國 92 年第一次基測試題】

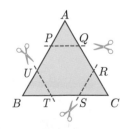

(A) $2a$　(B) $3a$　(C) $\dfrac{3}{2}a$　(D) $\dfrac{9}{4}a$

答: (A)

() 9. 圖 8–3 (a)是由白色紙板拼成的立體圖形，將此立體圖形中的兩面塗上顏色，如圖 8–3 (b)所示。下列四個圖形中哪一個是圖 8–3 的展開圖？【民國 92 年第一次基測試題】

圖 8–3

(A) 　(B) 　(C) 　(D)

答：(A)

() 10. 如圖，梯形 $ABCD$ 中，$\overline{AD}//\overline{BC}$，$\overline{CD} \perp \overline{BC}$，其中 $\overline{AD}=1$、$\overline{BC}=4$、$\overline{CD}=8$。今自 B 點剪出 \overline{BN}，使得 \overline{BN} 將梯形分成兩塊面積相等的圖形。若 N 在 \overline{CD} 上，則 $\overline{DN}=$？　【民國 93 年第二次基測試題】

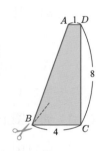

(A) 1　(B) 3　(C) 4　(D) 5

答：(B)

() 11. 如圖 8–4 (a)，\overline{AM} 為 $\triangle ABC$ 中線，$\angle C > \angle B$。將 A 點摺向 M，使得 A、M 兩點重疊，出現摺線 \overline{DE}，如圖 8–4 (b)。若展開，如圖 8–4 (c)所示，則對於 \overline{DE} 的敘述，下列哪一個選項是正確的？

【民國 95 年第二次基測試題】

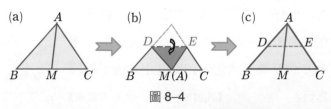

圖 8–4

(A) \overline{DE} 平行 \overline{BC}　　　　(B) \overline{DE} 垂直 \overline{AM}

(C) \overline{DE} 平行 \overline{AB}　　　　(D) \overline{DE} 平行 \overline{AC}

答：(B)

() 12. 圖 8–5 (a)為一梯形 *ABCD*，其中 ∠*C* = ∠*D* = 90°，且 \overline{AD} = 6，\overline{BC} = 18，\overline{CD} = 12 將 \overline{AD} 疊合在 \overline{BC} 上，出現摺線 \overline{MN}，如圖 8–5 (b)所示，則 \overline{MN} 的長度為何？

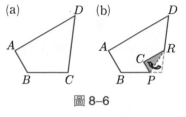

(a)　　　(b)

圖 8–5

【民國 96 年第一次基測試題】

(A) 9　(B) 12　(C) 15　(D) 21

答：(B)

() 13. 圖 8–6 (a)是四邊形紙片 *ABCD*，其中 ∠*B* = 120°，∠*D* = 50°。若將其右下角向內摺出一 △*PCR*，恰使 $\overline{CP}/\!/\overline{AB}$，$\overline{RC}/\!/\overline{AD}$，如圖 8–6 (b)所示，則 ∠*C* = ？

(a)　　　(b)

圖 8–6

【民國 96 年第一次基測試題】

(A) 80°　(B) 85°　(C) 95°　(D) 110°

答：(C)

() 14. 如圖，將一個大三角形剪成一個小三角形及一個梯形。若梯形上、下底的長分別為 6、14，兩腰長為 12、16，則下列哪一選項中的數據表示此三角形的三邊長？

【民國 96 年第一次基測試題】

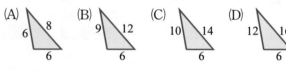

(A)　　(B)　　(C)　　(D)

答：(B)

(　)15.如圖，阿倉用一張邊長為 27.6 公分的正方形厚紙板，剪下邊長皆

　　　為 3.8 公分的四個正方形，形成一個有眼、鼻、口的面具。求此

　　　面具的面積為多少平方公分?　　　　　【民國 97 年第一次基測試題】

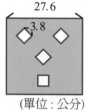

(單位：公分)

　　(A) 552　　(B) 566.44　　(C) 656.88　　(D) 704

　　答：(D)

(　)16.將圖 8–7 (a)的正方形色紙沿其中一條對角線對折後，再沿原正方

　　　形的另一條對角線對摺，如圖 8–7 (b)所示。最後將圖 8–7 (b)的色

　　　紙剪下一紙片，如圖 8–7 (c)所示。若下列有一圖形為圖 8–7 (c)的

　　　展開圖，則此圖為何?　　　　　　　　【民國 99 年第一次基測試題】

圖 8–7

　　答：(B)

() 17. 圖 8-8 (a) 為三角形紙片 *ABC*，\overline{AB} 上有一點 *P*。已知將 *A*、*B*、*C* 往內摺至 *P* 時，出現摺線 \overline{SR}、\overline{TQ}、\overline{QR}，其中 *Q*、*R*、*S*、*T* 四點會分別在 \overline{BC}、\overline{AC}、\overline{AP}、\overline{BP} 上，如圖 8-8 (b) 所示。若 △*ABC*、四邊形 *PTQR* 的面積分別為 16、5，則 △*PRS* 面積為何？

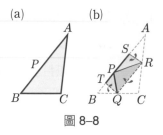

圖 8-8

【民國 99 年第二次基測試題】

(A) 1　(B) 2　(C) 3　(D) 4

答：(C)

() 18. 將正方體的相鄰兩面上，各畫分成九個全等的小正方形，並分別標上○、×兩符號。若下列有一圖形為此正方體的展開圖，則此圖為何？

【民國 99 年第二次基測試題】

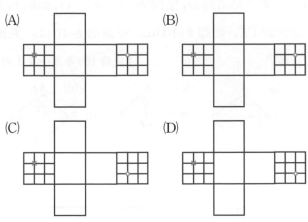

(A)　(B)

(C)　(D)

答：(C)

() 19.如圖 8–9 (a)，平行四邊形紙片 $ABCD$ 的面積為 120，$\overline{AD} = 20$，

$\overline{AB} = 18$。今沿兩對角線將四邊形 $ABCD$ 剪成甲、乙、丙、丁四個

三角形紙片。若將甲、丙合併（重合）形成一線對稱圖形戊，如

圖 8–9 (b)所示，則圖形戊的兩對角線長度和為何？

【民國 99 年第二次基測試題】

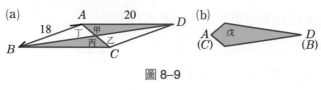

圖 8–9

(A) 26　(B) 29　(C) $24\dfrac{2}{3}$　(D) $25\dfrac{1}{3}$

答：(A)

() 20.如圖 8–10 (a)，將某四邊形紙片 $ABCD$ 的 \overline{AB} 向 \overline{BC} 方向摺過去

（其中 $\overline{AB} < \overline{BC}$），使得 A 點落在 \overline{BC} 上，展開後出現摺線 \overline{BD}，

如圖 8–10 (b)。將 B 點摺向 D，使得 B、D 兩點重疊，如圖 8–10 (c)，

展開後出現摺線 \overline{CE}，如圖 8–10 (d)。根據圖 8–10 (d)，判斷下列

關係何者正確？　　　　　　　　【民國 100 年第一次基測試題】

圖 8–10

(A) $\overline{AD} /\!/ \overline{BC}$　　　　(B) $\overline{AB} /\!/ \overline{CD}$

(C) $\angle ADB = \angle BDC$　　(D) $\angle ADB > \angle BDC$

答：(B)

() 21. 圖為梯形紙片 $ABCD$，E 點在 \overline{BC} 上，且 $\angle AEC = \angle C = \angle D = 90°$，$\overline{AD} = 3$，$\overline{BC} = 9$，$\overline{CD} = 8$。若以 \overline{AE} 為摺線，將 C 摺至 \overline{BE} 上，使得 \overline{CD} 與 \overline{AB} 交於 F 點，則 \overline{BF} 長度為何？

【民國 100 年第一次北北基聯測試題】

(A) 4.5　(B) 5　(C) 5.5　(D) 6

答：(B)

　　此外還有很多提到對稱、垂直平分線與角平分線，或是與多邊形滾動、重疊有關的試題，題幹敘述雖沒出現摺紙或剪紙的字眼，但若適度地將摺紙的動態經驗定格成靜態的幾何構圖，則或多或少都有助於學生的讀題和解題。

 ## 三、尺規試題彙編

年　度	練習題	90	91	92	94	95	96	97	98	99	100
基測一		17, 24 31	23, 29	27	16, 30	15, 22 32	19	33	28	28	24, 30 33
基測二	29	23, 27 31	18, 28	26	9		31	10, 30 34		26, 34	
北北基聯測一											23, 29

　　上表為歷年來出現過尺規作圖的試題統計表，這些題目的題幹本身，或借用尺規作法的慣用敘述，或用以探索尺規作圖的過程、結論與應用，茲依年度順序整理如下。

()1.如圖，△ABC 為直角三角形，

已知：∠A = 90°、$\overline{AB} > \overline{AC}$、D 為的中點。

求作：在 \overline{AB} 上取一點 E，使得 △BDE～△BCA。

下列四個做法中，哪一個是錯誤的？

【民國 90 年第二次基測練習題】

(A)取 \overline{AB} 中點 E，連 \overline{DE}　(B)自 D 作直線平行 \overline{AC} 交 \overline{AB} 於點 E

(C)作 ∠C 之角平分線交 \overline{AB} 於點 E，連 \overline{DE}

(D)過 D 作一直線垂直 \overline{BC}，交 \overline{AB} 於點 E

答：(B)

()2.如圖，已知直線 CD 為 \overline{AB} 的中垂線，且交

\overline{AB} 於 D 點。則下列哪一個敘述是錯誤的？

【民國 90 年第一次基測試題】

(A)以 C 為圓心，\overline{CB} 為半徑畫圓，則圓必過 A 點

(B)以 A 為圓心，\overline{AB} 為半徑畫圓，則圓必過 C 點

(C)以 B 為圓心，\overline{AC} 為半徑畫圓，則圓必過 C 點

(D)以 D 為圓心，\overline{AD} 為半徑畫圓，則圓必過 B 點

答：(B)

()3.如圖，已知在 △ABC 中，∠ACB = 90° 且

$\overline{BC} > \overline{AC}$。求作：一圓與 \overline{AC}、\overline{BC} 相切，且圓

心 O 在 \overline{AB} 上。下列四個取得圓心 O 的作圖方

法，何者正確？　【民國 90 年第一次基測試題】

(A)取 \overline{AB} 中點為 O　　　(B)作 \overline{AC} 中垂線交 \overline{AB} 於 O

(C)作 \overline{BC} 中垂線交 \overline{AB} 於 O　(D)作 ∠ACB 平分線交 \overline{AB} 於 O

答：(D)

() 4. 如圖，\overline{AB} 是圓 O 的直徑，\overline{BC} 是過 B 點之切線，D 在 $\overset{\frown}{AB}$ 上。求作: 在 \overline{BC} 上取 P 點，使得 \overline{AP} 平分 $\triangle ABC$ 的面積。下列有四個尺規作圖的方法，何者錯誤？　【民國 90 年第一次基測試題】

(A)取 \overline{BC} 的中點 P，連 \overline{AP}　　(B)作 $\angle A$ 之角平分線交 \overline{BC} 於 P 點

(C)作 \overline{BD} 的中垂線交 \overline{BC} 於 P 點，連 \overline{AP}

(D)過 O 點作直線平行 \overline{AC} 交 \overline{BC} 於 P 點，連 \overline{AP}

答: (B)

() 5. 如圖，$\triangle ABC$ 中，$\angle BAC = 90°$，$\overline{AC} = 3$，$\overline{AB} = 4$，以 A 為圓心作一圓弧，切 \overline{BC} 於 E 點，且分別交 \overline{AB}、\overline{AC} 於 D、F 兩點。請問此圖形藍色部分的面積為多少？　【民國 90 年第二次基測試題】

(A) $\dfrac{9}{25}\pi$　(B) $\dfrac{16}{25}\pi$　(C) $\dfrac{24}{25}\pi$　(D) $\dfrac{36}{25}\pi$

答: (D)

() 6. 如圖，在坐標平面上有 A、B、C 三點，O 是原點，$\overline{OA} \perp \overline{AB}$ 且 $\overline{OA} \neq \overline{AB}$。今想在第一象限內找一點 D，使得 D 到 x 軸的距離與 D 到 y 軸的距離相等，且 $\overline{DB} = \overline{DA}$，則 D 點要用下列何種方法求得？　【民國 90 年第二次基測試題】

(A)作 \overline{AB} 中垂線與 \overline{OA} 中垂線的交點

(B)作 \overline{AB} 中垂線與 $\angle BAO$ 平分線的交點

(C)作 \overline{AB} 中垂線與 $\angle COA$ 平分線的交點

(D)作 $\angle COA$ 平分線與 $\angle BAO$ 平分線的交點

答: (C)

(　) 7.如圖 8–11，\overline{AC} 是圓 O 的直徑，試問下列四個尺

規作圖的方法中，哪一個無法確定作出的四邊

形 $ABCD$ 為矩形？　【民國 90 年第二次基測試題】

圖 8–11

(a)

(b)

(c)

(d)

圖 8–12

(A)如圖 8–12 (a)，任意再作一條直徑 \overline{BD} 連接 \overline{AB}、\overline{BC}、\overline{CD}、\overline{DA}

(B)如圖 8–12 (b)，分別在上下兩個半圓上取 B、D 兩點，使得

$\angle DAC = \angle BAC$，連接 \overline{AB}、\overline{BC}、\overline{CD}、\overline{DA}

(C)如圖 8–12 (c)，分別在上下兩個半圓上取 B、D 兩點，使得

$\overparen{AB} = \overparen{CD}$，連接 \overline{AB}、\overline{BC}、\overline{CD}、\overline{DA}

(D)如圖 8–12 (d)，分別在上下兩個半圓上取 B、D 兩點，使得

$\overline{AB}/\!/\overline{DC}$，連接 \overline{AB}、\overline{BC}、\overline{CD}、\overline{DA}

答：(B)

() 8. 如圖，$ABCD$ 為一矩形，過 D 作直線 L 與 \overline{AC} 平行後，再分別自 A、C 作直線與 L 垂直，垂足為 E、F。若圖中兩塊塗色部分的面積和為 a，$\triangle ABC$ 的面積為 b，則 $a:b=$？

【民國 91 年第一次基測試題】

(A) $1:1$　(B) $1:\sqrt{2}$　(C) $1:\sqrt{3}$　(D) $1:2$

答：(A)

() 9. 如圖，\overline{AD} 是圓 O 的直徑，B、C 兩點在 \overarc{AD} 上，如要在 \overarc{BC} 上取一點 M，使得 $\overarc{BM}=\overarc{CM}$，則下列四個作法中，哪一個是錯誤的？

【民國 91 年第一次基測試題】

(A) 作 $\angle BAC$ 之平分線交 \overarc{BC} 於 M

(B) 作 \overline{BC} 中垂線交 \overarc{BC} 於 M

(C) 自 A 作 \overline{BC} 邊的中線延長交 \overarc{BC} 於 M

(D) 作 O 與 \overline{BC} 邊的中點連線，延長交 \overarc{BC} 於 M

答：(C)

()10. 如圖，直線 L 與 \overline{OA} 垂直，垂足為 A，$\overline{OA} = 10$。

現以 O 為圓心，r 為半徑作一圓，請問當 r 為下

列哪一個值時，可使 L 為此圓的割線？

【民國 91 年第二次基測試題】

(A) 5　(B) 8　(C) 10　(D) 13

答：(D)

()11. 如圖，梯形 $ABCD$ 中，$\overline{AD} /\!/ \overline{BC}$、$\overline{AB} \neq \overline{DC}$。

請問下列哪一種作圖法，可將此梯形分割為

兩個面積相等的圖形？

【民國 91 年第二次基測試題】

(A) 連接 \overline{AC}

(B) 作 \overline{BC} 的中垂線 L

(C) 分別取 \overline{AB} 和 \overline{CD} 的中點 P、Q，連接 \overline{PQ}

(D) 分別取 \overline{AD} 和 \overline{BC} 的中點 H、K，連接 \overline{HK}

答：(D)

()12. 如圖，已知 $\triangle ABC$ 中，$\overline{AB} < \overline{AC} < \overline{BC}$。

求作：一圓的圓心 O，使得 O 在 \overline{BC} 上，且

圓 O 與 \overline{AB}、\overline{AC} 皆相切。

下列四種作法中，哪一種是正確的？　【民國 92 年第一次基測試題】

(A) 作 \overline{BC} 的中點 O

(B) 作 $\angle A$ 的平分線交 \overline{BC} 於 O 點

(C) 作 \overline{AC} 的中垂線，交 \overline{BC} 於 O 點

(D) 自 A 點作一直線垂直 \overline{BC}，交 \overline{BC} 於 O 點

答：(B)

()13.如圖，圖上三弦 \overline{AB}、\overline{CD}、\overline{EF}，欲在圓內找一點，使其到三弦的距離相等。下列四種做法中，哪一種是正確的？

【民國 92 年第二次基測試題】

(A)作 \overline{AB} 中垂線與 \overline{CD} 中垂線的交點

(B)作 $\angle FAB$ 角平分線與 $\angle ABC$ 角平分線的交點

(C)取 \overline{AB}、\overline{CD}、\overline{EF} 三邊中點 M、N、L，作 \overline{MN} 中垂線與 \overline{ML} 中垂線的交點

(D)分別延長 \overline{AB} 與 \overline{CD} 交於 P，分別延長 \overline{AB} 與 \overline{EF} 交於 Q，作 $\angle P$ 角平分線與 $\angle Q$ 角平分線的交點

答：(D)

()14.如圖 8–13 (a)，四邊形 $ABCD$ 為正方形。若分別以 \overline{BD}、\overline{BC}、\overline{CD} 為直徑畫三個半圓，如圖 8–13 (b)所示。判斷圖 8–13 (b)中哪一線段是該圖形的對稱軸？　【民國 94 年第一次基測試題】

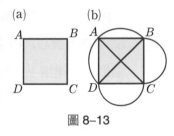

圖 8–13

(A) \overline{BC}　(B) \overline{BD}　(C) \overline{AB}　(D) \overline{AC}

答：(D)

() 15. 如圖，四邊形 $ABCD$ 為一平行四邊形，P 在直線

CD 上，且 $\overline{PD} = 2\overline{DC}$。甲、乙兩人想過 P 點做一

直線，將平行四邊形分成兩個等面積的區域，其

作法如下：

甲：取 \overline{AD} 中點 E，作直線 PE，即為所求。

乙：連接 \overline{BD}、\overline{AC} 交於 O，作直線 PO，即為所求。

對於甲、乙兩人的作法，下列判斷何者正確？

【民國 94 年第一次基測試題】

(A)甲、乙皆正確　　　　(B)甲、乙皆錯誤

(C)甲正確，乙錯誤　　　(D)甲錯誤，乙正確

答：(D)

() 16. 如圖，有一 $\angle A$ 及一直線 L，其中 $\angle A = 80°$，L 上

有一點 O。小敏想以 O 為頂點、L 為角的一邊，

作一角與 $\angle A$ 相等。已經進行的步驟如下：

(1)以 A 為圓心，適當長為半徑畫弧，分別交 $\angle A$ 的

　　兩邊於 B、C 兩點。

(2)以 O 為圓心，\overline{AB} 為半徑畫半弧，交 L 於 P 點。

請問小敏繼續下列哪一個步驟後，連接 \overline{OQ}，$\angle QOP$ 即為所求？

【民國 94 年第二次基測試題】

(A)以 O 為圓心，\overline{AC} 為半徑畫半弧，與前弧相交於 Q 點

(B)以 O 為圓心，\overline{BC} 為半徑畫半弧，與前弧相交於 Q 點

(C)以 P 為圓心，\overline{AC} 為半徑畫半弧，與前弧相交於 Q 點

(D)以 P 為圓心，\overline{BC} 為半徑畫半弧，與前弧相交於 Q 點

答：(D)

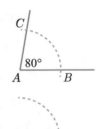

（　）17.如圖，四邊形 $ABCD$ 為長方形，\overline{BD} 為對角線。今分別以 B、D 為

圓心，\overline{AB} 為半徑畫弧，交 \overline{BD} 於 E、F 兩點。若 $\overline{AB}=8$，$\overline{BC}=5\pi$，

則圖中綠色區域的面積為何？　　　　【民國 95 年第一次基測試題】

(A) 4π　(B) 5π　(C) 8π　(D) 10π

答： (A)

（　）18.右圖中的兩直線 L、M 互相垂直，交於

O 點，且 A 點在 M 上。若在 L 上找一

點 P，使得 $\angle OPA = \angle OBA$，則下列作

法中，哪一個是正確的？

【民國 96 年第二次基測試題】

(A)作 \overline{OB} 的中垂線，交 L 於 P 點

(B)作 $\triangle ABO$ 的外接圓，交 L 於 P 點

(C)過 B 作一直線垂直 L，交 L 於 P 點

(D)作 $\angle OAB$ 的角平分線，交 L 於 P 點

答： (B)

（　）19.如圖，在梯形 $ABCD$ 中，$\overline{AD}/\!/\overline{BC}$，$\angle A=90°$，

$\overline{AD}=5$，$\overline{BC}=13$。若作 \overline{CD} 的中垂線恰可通

過 B 點，則 $\overline{AB}=$？

【民國 97 年第二次基測試題】

(A) 8　(B) 9　(C) 12　(D) 18

答： (C)

() 20. 如圖 8–14，將四邊形鐵板 $ABCD$（四個內角均不為直角）平放，沿 \overline{CD} 畫一直線 L，沿 \overline{AD} 畫一直線 M。甲、乙兩人想用此鐵板，在 M 的另一側畫一直線 L_1 與 L 平行，其作法分別如下：

圖 8–14

甲： 如圖 8–15(a)，將鐵板翻至 M 的另一側，下移一些並將 \overline{AD} 緊靠在直線 M 上，再沿 \overline{CD} 畫一直線 L_1，如圖 8–15(b)。

乙： 如圖 8–15(c)，將鐵板轉動到 M 的另一側，下移一些並將 \overline{AD} 緊靠在直線 M 上，再沿 \overline{CD} 畫一直線 L_1，如圖 8–15(d)。

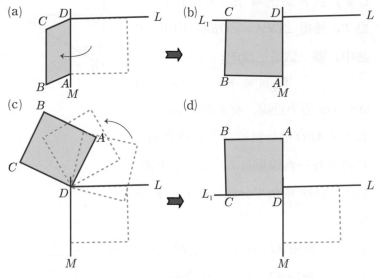

圖 8–15

對於兩人的作法，下列判斷何者正確？【民國 95 年第一次基測試題】

(A)兩人都正確　　　　　　(B)兩人都錯誤

(C)甲正確，乙錯誤　　　　(D)甲錯誤，乙正確

答： (D)

() 21.如圖，有一圓及長方形 *ABCD*，其中 *A*、*B*、*C*、*D* 四點皆在圓上且 $\overline{BC} < \overline{CD}$。今分別以 \overline{BC}、\overline{CD} 為邊長作甲、乙兩正方形。若圓半徑為 1.5 公分，則甲、乙面積和為多少平方公分？

【民國 95 年第一次基測試題】

(A) 4.5　(B) 6　(C) 7.5　(D) 9

答：(D)

() 22.如圖，\overline{AD} 為圓 *O* 的直徑。甲、乙兩人想在圓上找 *B*、*C* 兩點，作一個正三角形 *ABC*，其作法如下：

甲：1.作 \overline{OD} 中垂線，交圓於 *B*、*C* 兩點

　　2.連 \overline{AB}、\overline{AC}, △*ABC* 即為所求。

乙：1.以 *D* 為圓心，\overline{OD} 長為半徑畫弧，交圓於 *B*、*C* 兩點

　　2.連 \overline{AB}、\overline{BC}、\overline{CA}, △*ABC* 即為所求。

對於甲、乙兩人的作法，下列判斷合者正確？

【民國 97 年第一次基測試題】

(A)甲、乙皆正確　　　　(B)甲、乙皆錯誤

(C)甲正確，乙錯誤　　　(D)甲錯誤，乙正確

答：(A)

() 23. 如圖，平行四邊形 $ABCD$ 中，$\overline{BC} = 12$，M 為 \overline{BC} 中點，M 到 \overline{AD} 的距離為 8。若分別以 B、C 為圓心，\overline{BM} 長為半徑畫弧，交 \overline{AB}、\overline{CD} 於 E、F 兩點，則圖中藍色區域面積為何？

【民國 96 年第一次基測試題】

(A) $96 - 12\pi$　(B) $96 - 18\pi$　(C) $96 - 24\pi$　(D) $96 - 27\pi$

答： (B)

() 24. 如圖，四邊形 $ABCD$ 為矩形，$\overline{BC} = 18$，$\overline{AB} = 8\sqrt{3}$，$E$ 點在 \overline{BC} 上，且 $\overline{BE} = 6$。以 E 為圓心，12 為半徑畫弧，交 \overline{AB} 於 F，求圖中黃色部分面積為何？

【民國 97 年第二次基測試題】

(A) $48\pi + 18\sqrt{3}$　(B) $72\pi - 18\sqrt{3}$　(C) $120\pi + 9\sqrt{3}$　(D) 36π

答： (A)

() 25. 如圖，$\angle A$ 的兩邊分別與圓相切於 B、C 兩點。以下是甲、乙兩人找出圓心的作法：

甲： 1. 過 B 點作一直線 L 垂直直線 AB。

　　 2. 連接 \overline{BC}，作 \overline{BC} 中垂線交 L 於 O 點，O 點即為所求。

乙： 1. 作 $\angle A$ 的平分線 L。

　　 2. 以 A 為圓心，\overline{AB} 長為半徑畫弧交 L 於 O 點，O 點即為所求。

對於兩人的做法，下列哪一個判斷是正確的？

【民國 97 年第二次基測試題】

(A) 兩人都正確　　　　　　(B) 兩人都錯誤

(C) 甲正確，乙錯誤　　　　(D) 甲錯誤，乙正確

答： (C)

() 26. 如圖，長方形 $ABCD$ 中，以 A 為圓心，

\overline{AD} 長為半徑畫弧，交 \overline{AB} 於 E 點。取 \overline{BC}

的中點為 F，過 F 作一直線與 \overline{AB} 平行，

且交 \overline{DE} 於 G 點。求 $\angle AGF = ?$　【民國 98 年第一次基測試題】

(A) $110°$　(B) $120°$　(C) $135°$　(D) $150°$

答：(D)

() 27. 如圖，直線 CP 是 \overline{AB} 的中垂線且

交 \overline{AB} 於 P，其中 $\overline{AP} = 2\overline{CP}$。甲、乙

兩人想在 \overline{AB} 上取兩點 D、E，使得

$\overline{AD} = \overline{DC} = \overline{CE} = \overline{EB}$，其作法如下：

㈠作 $\angle ACP$、$\angle BCP$ 之角平分線，分別

　交 \overline{AB} 於 D、E，則 D、E 即為所求

㈡作 \overline{AC}、\overline{BC} 之中垂線，分別交 \overline{AB} 於 D、E，則 D、E 即為所求

對於甲、乙兩人的作法，下列判斷何者正確？

【民國 99 年第一次基測試題】

(A)兩人都正確　　　　　　　(B)兩人都錯誤

(C)甲正確、乙錯誤　　　　　(D)甲錯誤、乙正確

答：(D)

() 28. 坐標平面上，二次函數 $y = \dfrac{1}{2}x^2$ 的圖形過 A、B 兩點，其中 A、

B 兩點的 x 坐標分別為 2、4。若自 A 作 y 軸的平行線，自 B 作 x

軸的平行線，且兩線交於 C 點，則 C 點坐標為何？

【民國 99 年第二次基測試題】

(A) $(2 , 8)$　(B) $(2 , 2\sqrt{2})$　(C) $(4 , 2)$　(D) $(4 , 2\sqrt{2})$

答：(A)

()29.如圖，$\triangle ABC$ 中，$\angle B = 90°$，$\overline{AB} = 21$，$\overline{BC} = 20$。若有一半徑為 10 的圓分別與 \overline{AB}、\overline{BC} 相切，則下列何種方法可找到此圓的圓心？

【民國 99 年第二次基測試題】

(A) $\angle B$ 的角平分線與 \overline{AC} 的交點

(B) \overline{AB} 的中垂線與 \overline{BC} 中垂線的交點

(C) $\angle B$ 的角平分線與 \overline{AB} 中垂線的交點

(D) $\angle B$ 的角平分線與 \overline{BC} 中垂線的交點

答：(D)

()30.如圖，$\triangle ABC$ 的外接圓上，\overarc{AB}、\overarc{BC}、\overarc{CA} 三弧的度數比為 $12:13:11$。自 BC 上取一點 D，過 D 分別作直線 AC、直線 AB 的平行線，且交 \overline{BC} 於 E、F 兩點，則 $\angle EDF$ 的度數為何？

【民國 100 年第一次基測試題】

(A) 55　(B) 60　(C) 65　(D) 70

答：(C)

()31.如圖，$\triangle ABC$ 中，以 B 為圓心，\overline{BC} 長為半徑畫弧，分別交 \overline{AC}、\overline{AB} 於 D、E 兩點，並連接 \overline{BD}、\overline{DE}。若 $\angle A = 30°$，$\overline{AB} = \overline{AC}$，則 $\angle BDE$ 的度數為何？

【民國 100 年第一次基測試題】

(A) 45　(B) 52.5　(C) 67.5　(D) 75

答：(C)

() 32.如圖，\overline{AB} 為圓 O 的直徑，在圓 O 上取異於 A、B 的一點 C，並連接 \overline{BC}、\overline{AC}。若想在 \overline{AB} 上取一點 P，使得 P 與直線 BC 的距離等於 \overline{AP} 長，判斷下列四個作法何者正確？

【民國 100 年第一次基測試題】

(A)作 \overline{AC} 的中垂線，交 \overline{AB} 於 P 點

(B)作 ∠ACB 的角平分線，交 \overline{AB} 於 P 點

(C)作 ∠ABC 的角平分線，交 \overline{AC} 於 D 點，過 D 作直線 BC 的平行線，交 \overline{AB} 於 P 點

(D)過 A 作圓 O 的切線，交直線 BC 於 D 點，作 ∠ADC 的角平分線，交 \overline{AB} 於 P 點

答：(D)

() 33.如圖，三邊均不等長的 △ABC，若在此三角形內找一點 O，使得 △OAB、△OBC、△OCA 的面積均相等。判斷下列作法何者正確？

【民國 100 年第一次北北基聯測試題】

(A)作中線 \overline{AD}，再取 \overline{AD} 的中點 O

(B)分別作中線 \overline{AD}、\overline{BE}，再取此兩中線的交點 O

(C)分別作 \overline{AB}、\overline{BC} 的中垂線，再取此兩中垂線的交點 O

(D)分別作 ∠A、∠B 的角平分線，再取此兩角平分線的交點 O

答：(B)

()34.如圖，長方形 ABCD 中，E 為 \overline{BC} 中點，作 ∠AEC 的角平分線交 \overline{AD} 於 F 點。若 $\overline{AB} = 6, \overline{AD} = 16$，則 \overline{FD} 的長度為何？

【民國 100 年第一次北北基聯測試題】

(A) 4　(B) 5　(C) 6　(D) 8

答：(C)

　　除了上述題型，還有很多提到平行、垂直、平分、中垂線、分角線等關鍵字，或與重心、內心、外心有關的幾何應用與判讀，其題幹敘述雖沒出現尺規作法的慣用字眼，但若適度地將作圖思維與性質運用其中，相信學生信手拈來較能言之有物。

四、結語

　　自從高中基測只考選擇題，國中數學的教學生態著實面臨了一大考驗：單選題怎麼考尺規作圖？怎麼考幾何證明？如果不會考，還要教嗎？歷屆的基測考題雖不乏尺規作圖題的精心設計，證明題也偶爾會現身。但因為這些題型皆可透過數學認知與閱讀理解來認識題目，甚至還可從選項裏找尋蛛絲馬跡。故每次接高一新生時，總是會碰到些許學生，在其國中時代還不曾真正拿直尺、圓規畫過尺規作圖。至於只考單選題、多選題與選填題的大學學測，其所造就的高中數學的教學生態，其實也不遑多讓。

　　教學是一種藝術，出題也是一種藝術，看看這些歷屆的摺紙與作圖考題，相信曾有過摺紙學數學或實際操作尺規作圖經驗的學生，在大考當下接觸這些「第一次」處理的題目時會有較多的親和感與應變能力，套句流行話就是會「有 *Fu* (*feeling*)」。既然基測工作委員會願意善加利用「考試領導教學」的思維，則站在講臺前的第一線數學老師們，就應該大方且放心地在教學設計上加料，因為「摺紙數學」與「幾何作圖」考試也會考喔！

《**數**學傳播》第 32 卷第 2 期 (2008/06) 曾徵求「土地鑑界」之尺規作法。該題已於同卷第 4 期 (2008/12)〈徵求最簡答案的回響〉一文裡，公告八位應答者中，方法最為「簡潔明白」的解答。可惜，其他的徵答方法卻未同步呈現，以下提供一個國中數學層次的解法。

一、尺規作圖

已知 如圖 9–1，三直線 L_1、L_2 及 M 彼此互不平行，點 A、B 分別是 L_1、L_2 上的定點，且 \overline{AB} 與 M 不平行。

求作 分別在 L_1、L_2 上找到定點 C、D（設 \overline{CD} 交 \overline{AB} 於 E 點），使得 $\overline{CD} /\!/ M$，且 $\triangle ACE$ 與 $\triangle BDE$ 兩者的面積相等。

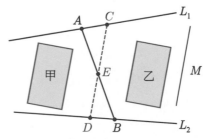

圖 9–1 「土地鑑界」之尺規作圖問題。

說明 「土地鑑界」為地政事務所的服務項目之一。本題為新竹實驗高中退休教師葉東進所提供，可應用於處理農村常發生的土地交換問題：設有甲、乙兩農舍座落在相鄰的兩塊土地上，且其座向皆與 M 平行，\overline{AB} 原為兩地的界線。今屋主同意要交換土地，使得新界線

\overline{CD} 能與房屋座向平行，且兩塊土地的面積仍保持不變。原題並未要求 L_1 與 L_2 不平行，此處略而不談，乃因此時 E 點即為 \overline{AB} 的中點，「問題很簡單，不必討論。」

作法 如圖 9–2，

1. 過 A 作直線 $L_3 /\!/ M$，交 L_2 於 P 點。

2. 過 B 作直線 $L_4 /\!/ M$，交 L_1 於 Q 點。

3. 在 L_4 上取一點 R，使得 $\overline{BR} = \sqrt{\overline{AP} \times \overline{BQ}}$，且 R 與 Q 位在 L_2 的異側。❶

4. 連 \overline{AR}，交 L_2 於 D 點。

5. 過 D 作直線 $L_5 /\!/ M$，交 L_1 於 C 點，則 \overline{CD} 即為所求。

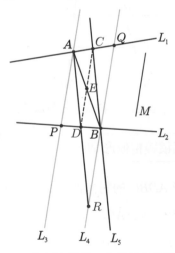

圖 9–2 「土地鑑界」之尺規作圖過程。

❶ 此為已知兩線段長的等比中項或幾何平均數的尺規作圖。

1. 過 B 作直線 $N \perp L_4$。

2. 在 N 上，分別於 B 的兩側取點 S、T，使得 $\overline{BS} = \overline{AP}$、$\overline{BT} = \overline{BQ}$。

3. 以 \overline{ST} 為直徑畫一圓，交 L_4 於 R 點。

二、應用原理

(一)平行線截比例線段

如圖 9–3，直線 L_1、L_2、L_3 分別截直線 M_1、M_2 於點 A、B、C 與 D、E、F。

1.若 $L_1 /\!/ L_2 /\!/ L_3$，則 $\overline{AB} : \overline{BC} : \overline{AC} = \overline{DE} : \overline{EF} : \overline{DF}$。

2.若 A 與 D 重合，則 $\triangle ABE \sim \triangle ACF$。

圖 9–3　平行線截比例線段。

(二)梯形對角線之等面積與相似形切割

如圖 9–4，若梯形 $ADBC$ 的對角線 \overline{AB} 與 \overline{CD} 交於 E 點，則有

1.等面積：$\overline{AD} /\!/ \overline{BC} \Leftrightarrow \triangle ACE = \triangle DBE$。

2.相似形：$\overline{AD} /\!/ \overline{BC} \Rightarrow \triangle ADE \sim \triangle BCE$。

圖 9–4　梯形之等面積與相似形切割。

三、思路解析

任取一「動直線」$L /\!/ M$，設 L 分別交 L_1、L_2、\overline{AB} 於 C、D、E 點，若 L 從 L_3 漸漸往 L_4 平移，則 $\triangle ACE$ 與 $\triangle BDE$ 的面積大小關係，會從 $\triangle ACE < \triangle BDE$ 過渡到 $\triangle ACE > \triangle BDE$。由應用原理㈡可知：當 $\triangle ACE = \triangle BDE$ 時，四邊形 $ADBC$ 恰為梯形。本題的解題關鍵即是利用此條件推算 $\dfrac{\overline{AE}}{\overline{BE}}$ 之值。

作法 1 的目的是先取得固定長 \overline{AP} 與 \overline{BQ}。

如圖 9–2，觀察 $\triangle ABQ$，

$\because \overline{CE} /\!/ \overline{BQ}$，$\therefore \dfrac{\overline{AE}}{\overline{AB}} = \dfrac{\overline{CE}}{\overline{BQ}}$ ‥‥‥‥‥‥(1)。

同理：從 $\triangle ABP$ 可得 $\dfrac{\overline{BE}}{\overline{AB}} = \dfrac{\overline{DE}}{\overline{AP}}$ ‥‥‥(2)。

綜合(1)、(2)兩式可得 $\dfrac{\overline{AE}}{\overline{BE}} = \dfrac{\overline{AP} \times \overline{CE}}{\overline{BQ} \times \overline{DE}}$ ‥‥(3)。

又 \because 四邊形 $ADBC$ 為梯形，且 $\overline{AD} /\!/ \overline{BC}$，$\therefore \dfrac{\overline{DE}}{\overline{CE}} = \dfrac{\overline{AE}}{\overline{BE}}$ ‥‥‥‥(4)。

綜合(3)、(4)兩式可得 $\dfrac{\overline{AE}^2}{\overline{BE}^2} = \dfrac{\overline{AP}}{\overline{BQ}}$，故本題的目標即為求作 $\dfrac{\overline{AE}}{\overline{BE}} = \dfrac{\sqrt{\overline{AP}}}{\sqrt{\overline{BQ}}}$。

若僅從 \overline{AP} 或 \overline{BQ} 尺規作出 $\sqrt{\overline{AP}}$ 或 $\sqrt{\overline{BQ}}$，則欠缺關鍵的單位長「1」，所幸本題要求的只是兩者的比值，故只需技術性地將 \overline{AP} 或 \overline{BQ} 視為單位長，再將 $\dfrac{\overline{AP}}{\overline{BQ}}$ 化為 $\dfrac{\sqrt{\overline{AP} \times \overline{BQ}}}{\overline{BQ}}$ 或 $\dfrac{\overline{AP}}{\sqrt{\overline{AP} \times \overline{BQ}}}$ 即可。

最後再由應用原理㈠知：$\dfrac{\overline{AE}}{\overline{BE}} = \dfrac{\overline{PD}}{\overline{DB}}$，因此，作法 2 至作法 4 的過程，即是先造出 $\triangle APD \sim \triangle RBD$，再以 D 點確定 C、E 點的位置。

 四、後記

　　土地鑑界尺規徵答最後公佈的簡明之法出自張海潮教授，如圖 9–5，該法首先假設直線 L_1 交 L_2 於原點 O，且設直線 M 為 x 軸，然後將點 A、B、C、D 坐標化，再以高中行列式計算三角形面積的方法，推導符合 $\triangle OAB = \triangle OCD$ 的條件，結果求得 $y = \sqrt{bd}$。若將張教授的結果繼續推算，可得 $\dfrac{\overline{AE}}{\overline{BE}} = \dfrac{\sqrt{bd} - b}{d - \sqrt{bd}} = \dfrac{\sqrt{b}}{\sqrt{d}}$。此時若結合筆者尺規作圖的步驟 1，即可推導 $\dfrac{b}{d} = \dfrac{d(A, M)}{d(Q, M)} = \dfrac{\overline{AO}}{\overline{QO}} = \dfrac{\overline{AP}}{\overline{BQ}}$，故筆者的結果與張教授的結論相符。

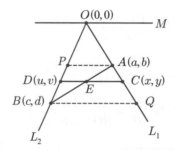

圖 9–5　「土地鑑界」之坐標化圖解。

　　「比例式」、「尺規作圖」與「平行線截比例線段、相似形」分別為現行國中數學七、八、九年級的教材。目前中學數學課綱雖已將「等比數列與等比級數」從國二移至高一學習，以至於國中生尚未習知「等比中項」，不過，現行教材在「相似形的應用」單元中，都會不約而同地介紹「直角三角形的母子相似性質」，因此，欲以尺規作圖作出 \overline{AP} 與 \overline{BQ} 的幾何平均數 $\sqrt{\overline{AP} \times \overline{BQ}}$（此題亦出現在《幾何原本》第 II 冊命題 14），仍屬國中生可以處理的數學問題。若欲將此題納入國中數學尺規作圖與幾何證明的延伸教材，建議採用葉東進老師「農村土地鑑界」的情境設計，並給予適當的題組安排，相信會是一趟內容豐富的數學探索之旅。

2009 年 9 月 25 日《教育部數學學科中心電子報》登載本文後，
30 日筆者即收到一名讀者的回應，同時提及另一種尺規作法，其
內容如下：

作法 如圖 9-6，設 L_2 交 L_1 於 O 點

1. 過 A 作直線 $L_3 /\!/ M$，交 L_2 於 P 點。

2. 在 L_2 上取一點 D，使得 $\overline{OD} = \sqrt{\overline{OP} \times \overline{OB}}$。

3. 過 D 作直線 $/\!/ M$，交 \overline{AB} 於 E 點，交 L_1 於 C 點，則 $\overline{CD} /\!/ M$，且
 $\triangle ACE = \triangle BDE$。

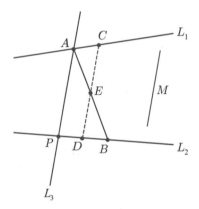

圖 9-6　讀者回應「土地鑑界」之尺規作圖過程。

上述方法若改搭配張教授坐標化的圖解來觀察，可快速確認其正
確性。

∵ \overline{AP}、\overline{BQ} 皆為水平線，

∴ $\dfrac{\overline{PO}}{\overline{BO}} = \dfrac{\overline{AO}}{\overline{QO}} = \dfrac{\overline{AP}}{\overline{BQ}} = \dfrac{b}{d}$，

故以 $\overline{OD}=\sqrt{\overline{OP}\times\overline{OB}}$ 取代 $\overline{BR}=\sqrt{\overline{AP}\times\overline{BQ}}$ 仍成立。簡言之，讀者回應的目標在 $v=\sqrt{bd}$，即 D 點的縱坐標，而張教授的目標在 $y=\sqrt{bd}$，即 C 點的縱坐標，而從圖 9–5 的假設可知：$v=y$ 顯然成立。

第三篇

尺規作圖的意義

本篇的主題是尺規作圖（或幾何作圖）。我們從歐幾里得《幾何原本》出發，介紹其中的正3、4、5、6 和 15 邊形的尺規作圖，順便強調這些命題的結構地位（structural status）與嚴密推理之息息相關。此外，也論及正 7 邊形的尺規作圖之不可能原因何在。

10 尺規作圖——正3、4、5、6、15邊形 洪萬生

一、前言

有關尺規作圖之教學，顯然由於題目太難，因此，目前已經不再是中學數學課程與教學的重點了。其實，對於比較優秀的學生（甚至那些將來可能成為中小學教師者）而言，這種學習活動所需要的解析 (analysis) vs. 綜合 (synthesis) 之能力，實在是數學經驗的極珍貴部分，非常值得適度地納入中小學數學教師的訓練教材，即使對於百分之八十的中學生而言，尺規作圖的確是太沉重了一些。目前的教材教法，主要強調直觀的進路與說明。

不過，幾何知識的教與學過程中，最值得凸顯的價值之一，或許是論證 (reasoning) 的智性需求 (intellectual need)。因此，過分地訴諸直觀，而忽略了直觀 vs. 論證之對比，則學習效果恐怕難以深入，從而幾何學的教學目標，大概也就不易達成了。

在本文中，我們打算從歐幾里得的經典《幾何原本》取材，考察他如何「明智地」處理尺規作圖問題。取法數學的古典精華，向大師學習 (Learn from the Masters!)，❷或許是可以讓數學的教或學更有品味的一種進路吧。

二、從正三角形到正方形

大部分的讀者應該都知道如何利用尺規作圖，在已知（或給定）線段上，求作一個正三角形（或等邊三角

形）。依此類推，顯然，我們也應該很容易作一個正方形才是！然則這一問題究竟有多少人曾經認真想過？事實上，非常令人驚奇，這一問題一點都不簡單！至少放在歐幾里得《幾何原本》的脈絡就是如此！

讓我們先審察《幾何原本》中，歐幾里得如何作一個正三角形或等邊三角形：

命題 I. 1：在一個已知有限直線上作一個等邊三角形。

設 \overline{AB} 是已知有限直線。那麼，要求在線段 \overline{AB} 上作一個等邊三角形。

以 A 為心，且以 \overline{AB} 為距離畫圓 BCD；（設準 3）

再以 B 為心，且以 \overline{BA} 為距離畫圓 ACE；（設準 3）

由兩圓的交點 C 到點 A，B 連線 $\overline{CA}, \overline{CB}$。（設準 1）

因為點 A 是圓 CDB 的圓心，\overline{AC} 等於 \overline{AB}。（定義 15）

又點 B 是圓 CAE 的圓心，\overline{AC} 等於 \overline{AB}。（定義 15）

但是已經證明了 \overline{CA} 等於 \overline{AB}；所以線段 \overline{CA}，\overline{CB} 都等於 \overline{AB}。

而且等於同量的量彼此相等。（公理 1）

所以 \overline{CA} 也等於 \overline{CB}。

三條線段 \overline{CA}，\overline{AB}，\overline{BC} 彼此相等。所以 $\triangle ABC$ 是等邊的，即在已知有限直線 AB 上作出了這個三角形，如圖 10–1。

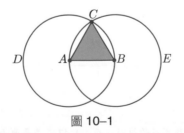

圖 10–1

❷　這是一本 HPM 論文集的書名，引自挪威早逝的天才數學家阿貝爾的一句話。

　　在上述引文（出自 Heath 版）中，Prop. I. 1 指第 I 冊第一個命題（Prop. 是 proposition 的縮寫），因此，正三角形的尺規作圖，乃是《幾何原本》全書的第一個命題，這對希臘數學的意義當然非同小可。原來，這是歐幾里得認為可以被研究的幾何物件 (geometric entities)，莫過於那些可以經由尺規作出來的圖形。同時，由於它是全書第一個命題，所以，按照演繹科學（deductive science，亞里斯多德的概念）的規範，它必須只能運用定義 (definition)、設準 (postulate) 以及公理（common notion，或譯為共有概念）來證明。而這些，正是《幾何原本》第 I 冊開頭的安排：依序為 23 個定義、5 個設準、以及 5 個公理。因此，在上述引文中，Post. 1、Post. 3 分別代表設準 1 和 3，C. N. 1 代表公理 1，I. Def. 15、I. Def. 20 分別代表第 I 冊定義 15 和 20。至於 Q.E.F 則是拉丁字 *quod erat faciendum* 的縮寫，表示「得其所作」，亦即作圖完成的意思。

　　還有，我們也必須特別注意，歐幾里得的作圖題正如證明題一樣，不但都稱為命題，而且都必須經過嚴密的證明。這或許可以解釋：何以正方形的作圖題必須安排在《幾何原本》第 I 冊的命題 46。❸ 請參看下面引文：

　　命題 I. 46：在已知線段上作一個正方形。

　　設 \overline{AB} 是已知線段；要求在線段 AB 上作一個正方形。

　　令 \overline{AC} 是從線段 AB 上的點 A 所畫的直線，它與 \overline{AB} 成直角。(I. 11)

　　取 \overline{AD} 等於 \overline{AB}；過點 D 作 \overline{DE} 平行於 \overline{AB}，過點 B 作 \overline{BE} 平行於 \overline{AD}，所以 ADEB 是平行四邊形；從而 \overline{AB} 等於 \overline{DE}，且 \overline{AD} 等於 \overline{BE}。(I. 34)

❸ 至於此一命題非出現不可的原因，乃是 I. 47 正是鼎鼎大名的畢氏定理，其中必須預設正方形的存在。

　　但是，\overline{AB} 等於 \overline{AD}，所以四條線段 \overline{BA}、\overline{AD}、\overline{DE}、\overline{EB} 彼此相等；所以平行四邊形 $ADEB$ 是等邊的。

　　其次，又可證四個角都是直角。

　　因為，由於線段 AD 和平行線 \overline{AB}、\overline{DE} 相交，$\angle BAD$、ADE 的和等於二直角。(I. 29)

　　但是 $\angle BAD$ 是直角；故 $\angle ADE$ 也是直角。在平行四邊形面片中對邊以及對角相等。(I. 34)

　　所以對角 ABE、BED 也是直角。從而 $ADEB$ 是直角的。

　　已經證明了它也是等邊的。

　　所以，它是在線段 AB 上作成的一個正方形，如圖 10–2。

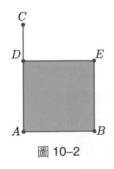

圖 10–2

　　在上述證明中，如果我們將歐幾里得所運用的命題 I. 3、I. 11、I. 31和 I. 34 之成立所必須依賴的前導命題，整體追溯彙整，則可以列出求作一個正方形所必須假定的命題（不含設準和公理在內），總計有命題 1、2、3、4、5、7、8、10、11、13、15、16、18、20、22、23、26、27、29、31 和 34 等 21 個之多。由此可見，從正三角形到正方形的尺規作圖，一點都不是那麼容易可以「依此類推」！這也說明：從論證幾何（譬如以《幾何原本》為範例）的觀點來看，直觀上有時相當「天真的」或「想

當然爾」的「類推」(analogy)，並不見得永遠行得通！ 不過，這反過來更加證成 (justify) 幾何論證的重要意義！

這是歐幾里得留給我們的珍貴遺產，任何一位數學知識的愛好者都不應輕忽視之！

三、正 5 邊形、正 6 邊形與正 15 邊形

有關正 5、6、15 邊形之作圖，我們先提及出處：《幾何原本》第 IV 冊。現在，就讓我們介紹第 IV 冊的相關內容。在本冊中，正 5 邊形作圖列為命題 11，不過，其「進路」(approach) 則是將此一正 5 邊形內接到一個已知圓內。還有，他的證明關鍵就在於本冊命題 10：

> 求作一個等腰三角形，使其底角為頂角之兩倍。

當然，此一等腰三角形的作圖，還是藉助於「外接圓」。❹ 可見，歐幾里得充分地使用了外接圓這一個非常強而有力的概念工具，這對於我們從「系統觀」來理解《幾何原本》的知識結構，相當具有啟發性！

請注意，正如我們在第二節所提及，底下引文中的 IV. 10 代表《幾何原本》第 IV 冊第 10 命題，其餘類推。此外，如果要想在《幾何原本》的脈絡中嚴格證明正 5 邊形的尺規作圖，那麼，所需之命題最少 40 個，無怪乎此一作圖「被迫」安排到命題 IV. 11，顯然沒有外接圓的概念工具，是成不了事的。

❹　正 5 邊形作圖需要利用外接圓，這是一個相對於正 3、4 邊形作圖的極大差異，何以致此，值得深思。

 四、正 5 邊形之尺規作圖

命題 V. 11：求作已知圓的內接等邊且等角的五邊形。

設 *ABCDE* 是已知圓。要求在圓 *ABCDE* 內作一個等邊且等角的五邊形。

設等腰三角形 *FGH* 在 *G*、*H* 處的角的每一個都是 *F* 處的二倍。(IV. 10)

在圓 *ABCDE* 內畫一個和三角形 *FGH* 等角的三角形 *ACD*，這樣，∠*CAD* 等於在 *F* 的角，且在 *G*、*H* 的角分別等於 ∠*ACD*，*CDA*。(IV. 2)

故 ∠*ACD*、*CDA* 的每一個也是 *CAD* 的二倍。

現在，設 ∠*ACD*、*CDA* 分別被直線 \overline{CE}、\overline{DB} 二等分。(I. 9)

又連接 \overline{AB}、\overline{BC}、\overline{CE}、\overline{EA}。

那麼，因為 ∠*ACD*、*CDA* 是 ∠*CAD* 的二倍，且它們被直線 \overline{CE}、\overline{DB} 二等分。

故五個角 ∠*DAC*、*ACE*、*ECD*、*CDB*、*BDA* 彼此相等。

但是，等角所對的弧也相等。(III. 26)

故五段弧 \overarc{AB}、\overarc{BC}、\overarc{CD}、\overarc{DE}、\overarc{EA} 彼此相等。

但是，等弧所對的弦也相等。(III. 29)

所以，五條弦 \overline{AB}、\overline{BC}、\overline{CD}、\overline{DE}、\overline{EA} 彼此相等。

故五邊形 *ABCDE* 是等邊的。

其次，可證它也是等角的。

因為，弧 *AB* 等於弧 *DE*，給它們各邊加上弧 *BCD*，則整體弧 *ABCD* 等於整體的弧 *EDCB*。

又，∠*AED* 在弧 *ABCD* 上，且 ∠*BAE* 在弧 *EDCB* 上，故 ∠*BAE* 也等於 ∠*AED*。(III. 27)

同理，∠*ABC*、*BCD*、*CDE* 的每一個也等於 ∠*BAE*、*AED* 的每一個。

故五邊形 *ABCDE* 是等角的。

但是，已經證明了它是等邊的。

因此，在已知圓內作出了一個內接等邊且等角的五邊形，如圖 10–3。

圖 10–3

同理，歐幾里得針對正 6 邊形、正 15 邊形的尺規作圖時，也是將它們內接到已知圓內，請分別參見 David Joyce：

http://aleph0.clarku.edu/~djoyce 命題 IV. 15、16

🕊 五、正 15 邊形作圖

有關命題 IV. 16 證明，其關鍵在於如圖 10–4，正三角形 \overline{AC} 邊所對應的外接圓之 $\overset{\frown}{AC}$ 弧如何五等分的問題。現在，既然正 5 邊形已經可以作圖，那麼，這個正 5 邊形的一邊 \overline{AB} 所對應的 $\overset{\frown}{AB}$ 弧，就佔了外接圓圓周的 $\frac{1}{5}$。由於 $\overset{\frown}{AC}$ 弧佔了同一個外接圓圓周的 $\frac{1}{3}$，所以，$\overset{\frown}{BC}$ 弧 = $(\frac{1}{3})$ 圓周 $-(\frac{1}{5})$ 圓周 $=(\frac{2}{15})$ 圓周，於是，如果我們將 $\overset{\frown}{BC}$ 弧二等分，得 $\overset{\frown}{BE}$、$\overset{\frown}{EC}$ 弧，那麼，\overline{BE}、\overline{EC} 邊就是正 15 邊形的邊了，如圖 10–4。

圖 10-4

數學家 David Joyce 注意到：*若 m, n 互質，我們就可以仿此一命題，利用正 m 邊形、正 n 邊形，為正 mn 邊形進行尺規作圖。*

針對尺規作圖可能性，《幾何原本》到第 IV 冊為止，總共作出了正 3 邊形、正 4 邊形、正 5 邊形、正 6 邊形以及正 15 邊形。如果再應用命題 III. 30（亦即將一個圓弧二等分），我們可以馬上得到下列圖形之尺規作圖：正 8、10、12、16、20、24、30 邊形等等。

然則其他的正 n 邊形（譬如 n=7, 9, 11, 13, 17, 18, 19）又如何呢？現在，該輪到偉大數學家高斯 (Carl Friedrich Gauss, 1777–1855) 上場了。他在十九歲時，證明了正 17 邊形可以尺規作圖，而在數學史上奠立了不朽的功績。

 六、李善蘭的正 5 邊形作圖

最後，我們順便介紹中國數學家李善蘭 (1811–1882) 所提供的一個正 5 邊形的作圖，茲將此一文本掃瞄如圖 10–5，請讀者參考解讀。請注意：李善蘭的作圖及證明，主要依賴《幾何原本》命題 XIII. 3, 9, 10（在此，他分別稱為第十三卷三題、九題和十題）。由於李善蘭協同英國傳教士偉烈亞力 (Alexander Wylie, 1815–1887) 合譯《幾何原本》後九卷（他

們所根據的英國版本，多收入兩卷），可見他相當熟悉此一經典之內容，而且還有能力應用以證明正 5 邊形之作圖，實在相當難能可貴。我們相當期待讀者可以自行將它「翻譯」成現代證明，以便更深刻欣賞他的創意！

　　還有，也請注意：這是相當典型的「解題活動」，因為李善蘭利用了《幾何原本》後面的命題（第 XIII 冊），來證明前面的命題（第 IV 冊），而不是像歐幾里得一樣，想要建立一個數學結構。不過，其中似乎並沒有出現邏輯循環 (logical circularity) 的問題，請讀者自行檢視。

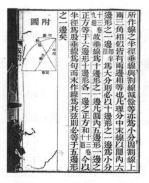

圖 10–5　李善蘭正 5
　　　　　邊形作圖及
　　　　　證明 (1867)

七、結語

　　由本文論述可知，尺規作圖本身有其深刻的學習價值。此外，從論證學習的觀點來看，《幾何原本》中的這五個命題，也可以發揮科學哲學大師孔恩 (Thomas Kuhn, 1922–1996) 所謂的範例 (examplar) 之功能。事實上，任何人要想體認數學知識的結構面向 (structural aspects) 之意義，那麼，充分掌握前兩個命題（亦即 I. 1 和 I. 46）的作圖及其證明，大概就綽綽有餘了，這是因為有關它們的論證之理解，就涵蓋了本經典的整個第 I 冊的內容。而這當然也說明了論證與數學結構之密切關連。

　　或許有人辯稱這些古典的材料已經不合時宜，因為目前電腦繪圖工具十分發達，尺規作圖不啻是一堆活化石，根本失去了教學的價值與意義。儘管如此，我們也必須注意目前非常風行的 GSP 軟體的幾何作圖功能，就是依據尺規作圖的原理所設計。換句話說，只要尺規作圖無法達成，那麼，該一圖形就無法「精確」畫出！更何況，我們還在國外相當知名的科普書籍中，赫然發現作者宣稱正 7 邊形、正 9 邊形可以尺規作圖！在這種情況下，如果帶領閱讀科普的教師無法正確地引領學生，那麼，所謂的全民的科學素養之提升，就會變成為一個超級大笑話了。

11

正7邊形的「幾何作圖」

葉吉海

 一、前言

在本書第 10 章〈尺規作圖：正 3、4、5、6、15 邊
形〉（洪萬生撰）一文中，我們可以知道歐幾里得
在《幾何原本》中，針對尺規作圖可能性，到第 IV 冊為
止，總共作出了正 3 邊形、正 4 邊形、正 5 邊形、正 6 邊
形以及正 15 邊形。如果再應用命題 III. 30（亦即將一個
圓弧二等分），我們可以馬上得到下列圖形之尺規作圖：
正 8、10、12、16、20、24、30 邊形等等。然而，從正
3 角形，正方形、正 5 邊形、正 6 邊形都可以尺規作圖，
而不見正 7 邊形，那正 7 邊形可以尺規作圖嗎？答案是
不行！本文第二節將提供一個代數化的方法，證明此一
不可能性！並提供一個簡單「近似」的尺規作圖。

其實，不只《幾何原本》未見正 7 邊形作圖，甚至
在希臘幾何中，正 7 邊形的作圖亦鮮少受到青睞。現存
的希臘文獻當中，正 7 邊形作圖只有在極少的地方有提
及，而且也只是近似作法而已！

然而，數學史家在一個屬於阿基米德 (Archimedes,
287–212 B.C.) 的阿拉伯翻譯本的著作 *Book of the
Construction of the Circle Divided into Seven Equal Parts*
中，卻找到了正 7 邊形的「準確幾何作圖」。這譯本是由
伊斯蘭學者塔比・伊本・庫拉 (Thābit ibn Qurra,
826–901) 所翻譯。塔比・伊本・庫拉是九世紀阿拔斯王
朝時代的人，阿拔斯王朝是伊斯蘭文化的黃金時代，首

都巴格達則是非常活躍的學術、文化中心。阿拔斯王朝經濟富裕，重視文化，獎掖學術，在熱心提倡學術的哈里發馬蒙 (Caliph al-Ma'mūm) 的領導下，❺建立了智慧宮 (House of Wisdom)，作為發展學術的中心。這座智慧宮是一圖書館、大學與翻譯中心，許多的伊斯蘭學者在此研究。阿拔斯王朝更推動「百年翻譯運動」，積極引進各國學術著作。大量的波斯典籍、希臘科學與哲學、印度數學、天文學與醫學等著作被譯成阿拉伯文。這一翻譯運動保存了許多古希臘經典，阿基米德這本有關正7邊形的作圖的著作，也由於這譯書運動才得以流傳。

　　阿基米德的正 7 邊形作圖是由 *Book of the Construction of the Circle Divided into Seven Equal Parts* 書中的命題 17 和命題 18 組成。本文第三節將完整的呈現這兩個命題，並圖示說明作圖。

　　本文第四節則是討論伊斯蘭科學家阿布・薩爾・阿爾・庫希 (Abū Sahl al-Kūhī, 940–1000) 如何處理正 7 邊形的作圖。他運用其他方法迴避了命題 17 作圖的疑慮，開創了一個新的正七邊形作圖風貌。

 ## 二、正 7 邊形尺規作圖不可能性

　　考慮下列方程式

$$z^7 - 1 = 0$$

其中 $z = x + yi$。顯然它的 7 個根，恰好是複數平面上單位圓內正 7 邊形的 7 個頂點。由於

$$(z-1)(z^6 + z^5 + z^4 + z^3 + z^2 + z + 1) = z^7 - 1 = 0,$$

因此，它的 7 根除了 $z = 1$ 之外，其它的六根都是下列方程式的根：

▶▶ (1) $z^6 + z^5 + z^4 + z^3 + z^2 + z + 1 = 0$。

❺　穆罕默德的繼承人稱為哈里發，可說是該王朝的國王。

現在，讓我們將(1)式等號兩邊同除以 z^3，則可得下式：

▶▶ (2) $z^3 + \dfrac{1}{z^3} + z^2 + \dfrac{1}{z^2} + z + \dfrac{1}{z} + 1 = 0$

再進一步作整理又可以得到下式：

▶▶ (3) $(z + \dfrac{1}{z})^3 - 3(z + \dfrac{1}{z}) + (z + \dfrac{1}{z})^2 - 2 + (z + \dfrac{1}{z}) + 1 = 0$

令 $y = z + \dfrac{1}{z}$，則(3)式可以變換成為下列方程式：

▶▶ (4) $y^3 + y^2 - 2y - 1 = 0$

另一方面，由於 z 是 1 的 7 次方根，所以，它可以表示為下式：

$$z = \cos\phi + i\sin\phi$$

其中 $\phi = \dfrac{360°}{7}$。另外，再由於 $\dfrac{1}{z} = \cos\phi - i\sin\phi$，因此 $y = z + \dfrac{1}{z} = 2\cos\phi$。

現在，如果我們可以針對 y（尺規）作圖，當然也可以針對 $\cos\phi$ 作圖，反之亦然！因此，如果我們可以證明 y 無法作圖，那麼，$\cos\phi$ 或 z 當然也無法作圖，於是，正 7 邊形的作圖就不可能了。

最後，如果我們可以證明上述(4)式沒有有理根，那麼，我們就大功告成了。現在，假設它有一個有理根，令為 $\dfrac{r}{s}$（r, s 互質），則

$$r^3 + r^2 s - 2rs^2 - s^3 = 0$$

由此可知 r^3 有因數 s，s^3 有因數 r。但是，r, s 可能的公因數必須是 ±1，因此，如果(4)式有一個有理根的話，那麼，它不是 +1 就是 −1。這兩個數都無法滿足(4)式，因此，(4)式沒有有理根，y 乃至於 z 當然就無法尺規作圖了。

儘管精確的尺規作圖不可能，然而，近似尺規作圖的方法還是很多。例如：圓內接正 3 角形邊長一半為 $R\sin 60° \doteqdot 0.86603R$，而圓內接正 7 邊

形的邊長為 $2R\sin(\dfrac{180°}{7}) \doteqdot 0.86777R$。誤差在千分之二以內，因此，許多人以正 3 角形邊長一半當做正 7 邊形邊長來做為近似的尺規作圖，如圖 11–1。

$\dfrac{1}{2}S_3$

S_7

圖 11–1

 ## 三、阿基米德的正 7 邊形作圖

　　阿基米德的正 7 邊形作圖是希臘僅存的準確作圖，它是透過在開羅一份阿拉伯手稿而讓世人得知的。這份手稿（上文已提及）內容共有 18 個命題，只有第 17、18 命題與正 7 邊形作圖有關；第 1–14 命題是處理有關正 3 角形的性質；第 15、16 命題則是證明一個與弦有關的定理。底下接著提供完整的命題 17 與命題 18，最後，再看這兩個命題的結合如何來作正 7 邊形。

　　命題 17：已知 \overline{AB}，求作 \overline{AB} 上一點 K 和 \overline{BA} 延長線上一點 Z，滿足

$$\overline{AB} \cdot \overline{KB} = \overline{ZA}^2,\quad \overline{ZK} \cdot \overline{AK} = \overline{KB}^2。$$

　　如圖 11–2 所示，做一個正方形 $ABDG$，將 \overline{AB} 向 A 外延伸至 E，並連接對角線 \overline{BG}；將一把尺的一端固定在 D 點，而另一端在直線 EA 上，使得尺交直線 EA 於 Z 且面積 $\triangle ZHA = \triangle GTD$；過 T 做直線 KL 平行 \overline{AG}，且分別交 \overline{AB}、\overline{GD} 於 K、L；這時 $\overline{AB} \cdot \overline{KB} = \overline{ZA}^2$，$\overline{ZK} \cdot \overline{AK} = \overline{KB}^2$ 且 \overline{KB} 和 \overline{ZA} 比 \overline{AK} 還長。

圖 11-2

理由如下:

因為 $\triangle GTD$ 與 $\triangle ZAH$ 面積相等,得 $\overline{GD} \cdot \overline{TL} = \overline{ZA} \cdot \overline{AH}$,

所以 $\dfrac{\overline{GD}\,(=\overline{AB})}{\overline{ZA}} = \dfrac{\overline{AH}}{\overline{TL}}$;又 $\triangle ZAH \sim \triangle ZKT \sim \triangle DLT$,

所以 $\dfrac{\overline{AH}}{\overline{TL}} = \dfrac{\overline{ZA}}{\overline{LD}\,(=\overline{KB})}$,加上前面所得結果可得 $\dfrac{\overline{AB}}{\overline{ZA}} = \dfrac{\overline{ZA}}{\overline{KB}}$。

同樣地,因為 $\triangle TLG \sim \triangle TKB$、$\triangle DLT \sim \triangle ZKT$,

所以 $\dfrac{\overline{LG}\,(=\overline{AK})}{\overline{KB}} = \dfrac{\overline{TL}}{\overline{KT}} = \dfrac{\overline{LD}\,(=\overline{KB})}{\overline{ZK}}$,即 $\dfrac{\overline{AK}}{\overline{KB}} = \dfrac{\overline{KB}}{\overline{ZK}}$,

如此可得我們要的結果。

命題 18:將一圓周等分成 7 等份

圖 11-3

　　如圖 11-3 所示，由命題 17 的作圖方法，我們可做出 \overline{AB}，並在其上有兩個點 G, D，滿足 $\overline{AD} \cdot \overline{GD} = \overline{DB}^2$，$\overline{GB} \cdot \overline{DB} = \overline{AG}^2$ 且 \overline{AG} 和 \overline{DB} 比 \overline{GD} 還長；再由 $\overline{AG}, \overline{GD}, \overline{DB}$，來畫 $\triangle GED$，滿足 $\overline{GE} = \overline{AG}$，$\overline{DE} = \overline{DB}$；連接 $\overline{AE}, \overline{EB}$，並做出 $\triangle AEB$ 的外接圓 $AEBHZ$；延長 $\overline{EG}, \overline{ED}$，分別交外接圓於 Z, H；連 \overline{BZ}，設交 \overline{EH} 於 T，再連接 \overline{GT}；因為在 $\triangle AGE$ 中，$\overline{AG} = \overline{GE}$，所以，$\angle EAG = \angle AEG$，並得 $\overparen{AZ} = \overparen{EB}$。又 $\overline{AD} \cdot \overline{GD} = \overline{DB}^2$，$\overline{DB} = \overline{DE}$，所以，$\triangle AED \sim \triangle EGD$，可得 $\angle DAE = \angle GED$，$\overparen{ZH} = \overparen{EB}$；所以，$\overparen{EB} = \overparen{AZ} = \overparen{ZH}$，$\overline{ZB}$ 平行 \overline{AE}，且 $\angle GAE = \angle GED = \angle DBT$。

　　因為 $\angle GED = \angle DBT$，$\angle GDE = \angle TDB$，$\overline{DE} = \overline{DB}$，得 $\triangle BDT \cong \triangle EDG$（$ASA$ 相等），所以 $\overline{GD} = \overline{DT}$，$\overline{GE} = \overline{TB}$，且 B, E, G, T 四點共圓。又 $\overline{GB} \cdot \overline{DB} = \overline{AG}^2$，$\overline{AG} = \overline{EG}$，$\overline{GB} = \overline{TE}$，$\overline{DB} = \overline{DE}$，所以，$\overline{TE} \cdot \overline{ED} = \overline{EG}^2$，$\triangle TEG \sim \triangle GED$，❻進而得 $\angle DGE = \angle GTE$。由於 $\angle DGE = 2\angle GAE$，所以，$\angle GTE = 2\angle GAE$。因為 $\angle GTD = \angle DBE$，❼所以，$\angle DBE = 2\angle GAE$，$\overparen{AE} = 2\overparen{EB}$；因為 $\angle DEB = \angle DBE$，所以，亦可得 $\overparen{HB} = 2\overparen{EB}$；如此，$\overparen{AE}, \overparen{HB}$ 也都可以被均分成兩個 \overparen{EB} 了，這樣，圓 $AEBHZ$ 就被等分成 7 等份了，這就我們所期望的。

　　阿基米德作圖裡，最令人難以困惑的是問題 17 中，「將一把尺的一端固定在 D 點且另一端在直線 EA 上，使得尺交直線 EA 於 Z 且面積 $\triangle ZAH = \triangle GTD$」這個步驟。他是運用試誤法還是其他的方法可以得到面積 $\triangle ZAH = \triangle GTD$ 的結果，他的書中並沒有提及，且這也已經不是標

❻　$\because \dfrac{\overline{TE}}{\overline{EG}} = \dfrac{\overline{EG}}{\overline{ED}}$，$\angle TEG = \angle GED$，$\therefore \triangle TEG \sim \triangle GED$（$SAS$ 相似）。

❼　因為 B, E, G, T 四點共圓，$\angle GTD$ 與 $\angle DBE$ 對同一弧。

準的尺規作圖了。誠如十世紀伊斯蘭數學家阿布・朱德（Abul-Jūd，約
1000）所言：「或許他的作圖和證明已經比當作前提來得困難和抽象了」。

　　總的來說，阿基米德正 7 邊形作圖在克服命題 17，得到 \overline{AB}，\overline{AB} 上
一點 K 和 \overline{BA} 延長線上一點 Z，滿足 $\overline{AB} \cdot \overline{KB} = \overline{ZA}^2$，$\overline{ZK} \cdot \overline{AK} = \overline{KB}^2$ 之後，
再運用命題 18，就可以完成正 7 邊形作圖了。

　　簡要作圖步驟如下：

步驟 1 依命題 17 得到一線段 \overline{BKAZ}，滿足 $\overline{AB} \cdot \overline{KB} = \overline{ZA}^2$，$\overline{ZK} \cdot \overline{AK} = \overline{KB}^2$。
（圖 11–4 (a)）

步驟 2 作 $\triangle AKE$，其中 $\overline{AE} = \overline{AZ}$、$\overline{EK} = \overline{BK}$，連接 \overline{BE}、\overline{EZ}，並作 $\triangle BEZ$ 外
接圓。（圖 11–4 (b)）

步驟 3 延伸 \overline{EK}、\overline{EA}，交外接圓於 J、I；作 \overparen{EZ}，\overparen{BJ} 中點 M、N。（圖 11–4 (c)）

步驟 4 連接 B、N、J、I、Z、M、E，可得正 7 邊形 $BNJIZME$。（圖 11–4 (d)）

圖 11–4

四、庫希的正 7 邊形作圖

庫希是阿拉伯王宮中的一位科學家，出生於裏海南部的山區，他名字中的 *Kūh* 是波斯文字「山」的意思。庫希原來是在巴格達市場中玩弄玻璃瓶雜耍的藝人，但後來他放棄雜耍的工作，轉而研讀和從事科學的研究。也許是因為曾從事雜耍的緣故，使得庫希對「重心」的掌握更勝一般人，這也有助於他融會貫通了阿基米德時代以來有關重心的深刻理論。事實上，庫希對阿基米德的著作相當瞭解。另外，他也寫了有關完備圓規的著作，一個用來畫圓錐曲線的工具。由於他對圓錐曲線的興趣和經驗，當接觸正 7 邊形的作圖問題時，他乃能提供一個運用圓錐曲線的方法。

庫希解決正 7 邊形的作圖方法的靈感來自於阿基米德，他將阿基米德的作圖當作一個問題，並利用「分析法」來分析這問題，即先假設正 7 邊形可被作出來，然後反推回去，經過一連串合理的步驟，他得到既有的初始條件。接著再利用「綜合法」逆推回來就可以確定做出正 7 邊形來。這樣，不須用到命題 17 即可得到想要的線段比。

以下是庫希的分析方法，他的分析過程有三個部分，分別是從正 7 邊形作圖化約成 3 角形作圖、從 3 角形作圖化約成線段的分段作圖和線段的分段作圖化約成圓錐曲線作圖。

(一)從正 7 邊形作圖化約成 3 角形作圖

在圖 11–5 (a)中，假設在圓 EDG 中我們成功做出正 7 邊形的一邊的弧 DG，且 $\overparen{ED} = 2\overparen{DG}$。又 \overparen{DG} 等於整個圓的 7 分之一。所以，得 $\overparen{EDG} = 3\overparen{DG}$，$\overparen{EQG} = 4\overparen{DG}$。根據《幾何原本》命題 VI–33 知：$\triangle EDG$ 的

內角與所對應的弧長成比例，我們可得 $\angle D = 4\angle E$、$\angle G = 2\angle E$。從此分析，正 7 邊形的作圖法演繹為作一個 3 角形，其三內角比為 $4:2:1$ 的作圖問題了。

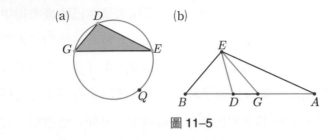

圖 11–5

㈡從 3 角形作圖化約成線段的分段作圖

若 $\triangle EDG$ 滿足 $\angle GDE = 2\angle DGE = 4\angle GED$，並向 \overline{DG} 兩端延長至 B、A 兩點，滿足 $\overline{AG} = \overline{EG}$, $\overline{BD} = \overline{DE}$，再連接 \overline{BE}, \overline{AE}，即可得 $\triangle ABE$，如圖 11–5 (b)所示。

因為 $\overline{AG} = \overline{EG}$, $\angle DGE$ 為 $\triangle AGE$ 的外角，得

$$2\angle GED = \angle DGE = 2\angle GAE$$

即 $\angle GED = \angle GAE$，再加上 $\angle EDG = \angle ADE$。因此，$\triangle ADE \sim \triangle EDG$，並可得 $\overline{AD}:\overline{DE} = \overline{DE}:\overline{GD}$，整理得下式：

▶▶ (5) $\overline{AD}\cdot\overline{GD} = \overline{DE}^2$。

又 $\overline{DE} = \overline{DB}$, $\angle EDG$ 為 $\triangle BDE$ 的外角，得

$$2\angle DEB = \angle EDG = 2\angle DGE$$

即 $\angle DEB = \angle DGE$，再加上 $\angle EBD = \angle GBE$。因此，$\triangle GBE \sim \triangle EBD$，並可得 $\overline{GB}:\overline{BE} = \overline{BE}:\overline{BD}$，整理得下式：

▶▶ (6) $\overline{GB}\cdot\overline{BD} = \overline{BE}^2$。

又因為 $\angle EBD = \angle DEB = \angle DGE$，所以，$\overline{BE} = \overline{EG} = \overline{AG}$。再加上 $\overline{DE} = \overline{BD}$的條件，⑸式、⑹式可分別變換成下兩式：

▶▶ (7) $\overline{AD} \cdot \overline{GD} = \overline{DB}^2$

▶▶ (8) $\overline{GB} \cdot \overline{DB} = \overline{AG}^2$

從此分析，3 角形作圖就化約成線段的分段作圖了。

(三)線段的分段作圖化約成圓錐曲線作圖

如圖 11–6 (a)所示，若 \overline{AB} 被 D、G 所截，滿足⑺式、⑻式，且過 D 作 \overline{QY} 垂直 \overline{AB}，滿足 $\overline{QD} = \overline{GD}$, $\overline{DY} = \overline{AG}$，並完成長方形 DYXB。然後我們可得 $\overline{YQ} \cdot \overline{QD} = \overline{AD} \cdot \overline{GD} = \overline{DB}^2$，又 $\overline{BD} = \overline{XY}$，整理得 $\overline{YQ} \cdot \overline{QD} = \overline{XY}^2$。

依阿波羅尼斯（Apollonius of Perga，約 262–190 B. C.）的《錐線論》(Conics) 卷一命題 11 之拋物線的幾何特徵：

> 當平面與圓錐的一條母線平行地相截時，從截出的各個線段長中，我們可以得出一個與拋物線對稱軸（他稱為直徑）垂直的 \overline{HF}，那麼這個截痕上的任一點 K 就會滿足：正方形 \overline{KL} = 矩形 \overline{HF}, \overline{FL}，如圖 11–6 (b)所示。若以直角坐標系的角度來看，令 F 為原點，K 點坐標 (x, y)，則可得方程式 $x^2 = py$，此處 $p = \overline{HF}$，即一般所稱的「參量」(parameter) 或是「正焦弦」(latus rectum)。

於是，由拋物線的幾何特徵，我們可說，X 在以 Q 點為頂點，\overline{GD} 長為正焦弦的拋物線上。

圖 11–6

另外，圖 11–6 (a)中，因為 $\overline{GB} \cdot \overline{DB} = \overline{AG}^2$ 和 $\overline{AG} = \overline{DY} = \overline{BX}$，所以，可得 $\overline{GB} \cdot \overline{DB} = \overline{BX}^2$。

依《錐線論》卷一命題 12 之雙曲線的幾何特徵：

雙曲線截痕中先找出與對稱軸垂直的一個線段長 \overline{FL}（此雙曲線的正焦弦），則此截痕上任一點 M 的縱坐標 \overline{MN} 所得到正方形面積等於矩形 \overline{FX} 的面積，這個矩形等於以 \overline{FL} 為高度，以 \overline{FN} 為寬度的矩形，再加上另一個矩形 OLPX，其中 \overline{HF} 為貫軸長，且 $\overline{HF}:\overline{FL} = \overline{OL}:\overline{LP}$，如圖 11–6 (c)所示。

圖 11–6

於是，由雙曲線的幾何特徵，我們可說，X 在以 D 為頂點，貫軸長和正焦弦長同為 \overline{GD} 長的雙曲線上。

因此，正 7 邊形作圖可以從任意 \overline{GD} 開始，作 $\overline{QD} = \overline{GD}$ 且 $\overline{QD} \perp \overline{GD}$，得點 Q；接著可得以 Q 點為頂點，\overline{GD} 長為正焦弦的拋物線和以 D 為頂點，正焦弦長和貫軸長同為 \overline{GD} 長的雙曲線，以及他們的交點 X；同樣的，B 點也接著可以得到。最後，因為 $\overline{BX} = \overline{AG}$，$G$ 已知，所以，A 也可得到。亦即做出了滿足命題 17 結果的線段比了，接著再依命題 18 即可完成作圖了。

五、後記

因為未見庫希有關圓錐曲線作圖工具的資料，故未能將他如何畫圓錐曲線寫入內容，甚感可惜，否則內容將更豐富。此外，電腦輔助來畫圖 11–6 (a)時，可設 D 為直角坐標原點，\overline{GD} 長任意，令 $\overline{GD} = c$ 好了，則拋物線所對應的方程式為 $x^2 = c(y + c)$，雙曲線方程式為 $y^2 = x(x - c)$，$x \leq 0$，雙曲線左支與拋物線在 x 軸上方的交點就是 X 了。

12 幾何作圖——「規矩」vs.「規」「矩」

謝佳叡

生活上，如果有人告訴你某件事是不可能的，意味著這件事很難完成，或是其結果很難被接受。數學上，如果有人證明了某件事是不可能的，意味著可以不用再浪費時間了，除非你另有目的。

一、前言

　　一個古老的遊戲，如果可以抗拒時間的考驗而歷久不衰，一定有它獨特的吸引力，而無論從何角度來看，「幾何作圖」都稱得上是其中的佼佼者。這個遊戲不但歷經了兩千多年的時光，也橫越了區域的限制到達世界各個角落，參與者從頂尖的數學家到一般的中學生，探討的面向也由學術論文到學校的教科書。不少數學創作的靈感來自這個遊戲，更有企圖解決這個遊戲規則所產生的 "bug"，而無意中闖入另一個新的領域，最深刻的例子，就是孟納赫莫斯 (Menaechmus) 為了解決倍立方體問題而發現圓錐曲線。最難能可貴的是，『幾何作圖』這個遊戲它的規則一直沒有被更動過，儘管其間不少人做了些「品種改良」，但這些改良各自發展，並沒能將原始的規則取而代之。

　　本文一開始從對於尺規的使用以及在數學上的角色來介紹中西方的作圖觀點，之後介紹近代數學界對於尺規作圖所做的更嚴格的限制與研究。

二、古中國的製圖

提起作圖，便不能忽略古代中國的製圖技術，而規、矩的使用更早早出現在文獻上。《孟子・離婁》章句中有云：「離婁之明，公輸子之巧，不以規、矩，不能成方、圓。」《墨子》裡也有：「輪匠執其規、矩，以度天下之方、圓。」《淮南子》中有：「非規矩，不能定方圓；非準繩，不能定平直。」尸佼《尸子》卷下亦有云：「古者倕（按：古代相傳巧人名）為規、矩、準、繩，使天下倣焉。」甚至山東漢武梁祠石室留有「伏羲氏手執矩，女媧氏手執規」的造像，在在顯示中國早有以規、矩製圖的事實，而且是最主要、基本的工具，甚至「規矩」一詞已被當成為標準、典範之意。

事實上，山東漢武梁祠石室中的伏羲氏造像，手執物乍看像「規」，實為矩。矩由長短兩尺合成，相交成直角，尺上有刻度，短尺叫勾，長尺叫股，兩者之間另有一桿相接以為堅固之用。女媧氏手執部分做為定圓心之用。然而，如果我們就此認定中國古代即具備「幾何作圖」的概念，倒又言之過甚。

綜觀這些中國古代文獻，我們不難發現記載中這些規、矩的使用，乃基於實用價值，這與古希臘柏拉圖 (Plato, 427–347 B.C.) 所創「尺規」的使用規則與意義並不相符。上文中的「規、矩、準、繩」是指稱四種製圖工具：「規」就是圓規，而「矩」又俗稱曲尺，如上所提是由兩條不一樣長的尺互相垂直併合而成，尺上有刻度，不但能畫直線，也能直接作直角，除了可以測量，有時甚至可以代替圓規，功能十分強大；而所謂的「準」即現今的水平儀，「繩」指的是墨斗，是畫直線的工具（筆者小時還經常能在工地中看到這種用具）。不難看出，若從「幾何作圖」

的規定：「尺只能用來畫連接兩點的直線，且不能有刻畫」這樣的限制來看，「幾何作圖」中的尺，其功能更像是中國的「繩」而非尺。換言之，對古希臘人而言，「幾何作圖」是利用「規」與「繩」的作圖，更精確的說，成方、圓不必靠「規、矩」，「規、繩」足矣！

三、古希臘的尺規作圖

　　古希臘人將邏輯演繹證明引入數學，連帶地影響幾何學的發展。古希臘人也有直接畫直角的工具，但他們卻寧可用更單純、更原始、幾近理想化的工具代替，對數學公理化的精神展露無遺。事實也證明「直尺」並不辜負所託。有別於其他幾個古文明如巴比倫、埃及和中國把幾何當成實際技藝，古希臘的「尺規作圖」脫離了實用的價值而進入了邏輯演繹體系。不可否認的，古希臘人的數學深受哲學影響，從那些遺留下來的關於數學的文獻便可看出端倪。無論巴比倫的泥板有關數學部分的記載、埃及的紙草文件或是中國的《九章算術》，都採用「問題—解法」的形式，反觀古希臘「極獨特」的公理化方法，倒成了不折不扣的「民族數學」(ethnomathematics)。不過，此情況也正應了一句中國古話：有「理」遍天下，當時的希臘民族數學，倒成了現今數學的公理化標的。

　　「幾何作圖」限定只能使用一個直尺與一個圓規，且規定使用的方法簡直到了吹毛求疵的地步。但若就此認為這些限制必定妨礙「幾何作圖」發展，則又過於輕忽邏輯演繹的威力了。我們不妨先了解一下古希臘如何規定直尺與圓規的使用方法。依據柏拉圖的所置的規定：❽

- 直尺只能用來畫通過已知兩點的直線。
- 圓規只能用來畫已知圓心且通過另一點的圓。

❽　參考 George E. Martin (1998), p. 30.

　　除了以上這兩個規定之外，尺規不能移作他用。其中有幾點值得提醒的是：

▶▶ (1)依據柏拉圖的規定，不難發現至少要先存在兩點才能使用尺、規。

▶▶ (2)不能無限次地使用尺規，且不得合併使用。

▶▶ (3)在演繹下，尺、規的使用可以作一些延伸。

　　在上述的(1)中，一些現在常用的動作如「以某點為圓心，任意長為半徑畫圓」、「過一點畫一線…」都是不被直接允許的動作，一定要先存有已知的兩個點才能作直線或圓，這倒頗像現今 GSP (The Geometer's Sketchpad) 作圖。而這些「點」在生成的過程中是不能「任意取的」，必須經由「合法」的程序來得到這些點。而所謂的「合法」包含下面兩個方法：

　　(i)「起點集」(starter set)：包括題目一剛開始就給定的「已知點」，以及已知的線與線、線與圓、圓與圓的交點。

　　(ii)「作圖點」(constructed point)：經由作圖程序所得到之新的線與線、線與圓、圓與圓交點。

　　而經由這些「合法」的點，方能使用尺規。因此，諸如「在圓上任取兩點 A、B」從當時的角度看，算是一個突兀的動作。

　　至於(2)中不能無限次與合併使用尺規，這個規定倒容易被接受，況且本身也有執行上的困難。

　　而(3)「在演繹下，尺、規的使用可以作一些延伸」這一點有一些特別的意義是值得一提的。在古希臘圓規使用的規定中，圓規的使用是不能離開紙面的，也就是不能用圓規來量長度，這樣的圓規又稱作「歐氏圓規」(Euclidian compass)。或許你會覺得不用圓規量長度有什麼大不了的！舉一個實際的例子，在歐氏圓規下，你不能做「以 C 點為圓心，AB

線段長為半徑畫圓」這個動作（你或許會說：什麼！哪有這個事?），因為這個動作你必須先用圓規取（量）AB 線段長，再將圓規搬到 C 點上，而這個動作圓規將被迫離開紙面，這是不被允許的（夠狠了吧!）。這也是為何《幾何原本》第 I 冊第 2 命題：「以一已知點為端點作一線段等於已知線段」，現在看來根本兩個步驟就可完成的事，歐幾里得要大費周章寫了滿滿一頁才能完成。但這個命題本身也提供了一個合法的程序，換言之，經由這個命題的確認後，歐氏圓規就與現代使用的圓規無異了，這就是本文所謂的延伸。所以，對於一些「原本不被直接允許」的動作，只要經由演繹後保障了可行性，之後就可以直接的運作了，這也是數學重要的本質之一。

　　另一個耐人尋味的地方是，在柏拉圖的直尺使用規則中，並未同意「直接延長一個線段」，但《幾何原本》一開始的第二個設準 (postulate)，❾卻直接擺明同意了這件事，看似兩相矛盾。細心的歐幾里得當然不會忽視這個問題，而在更前面的定義 3 中就指出了「線的兩端是點」(The extremities of a line are points.)，因此，這就將設準二合法化了。這除了可以從另一個角度思考為何歐氏會在定義中加入這個的定義 3 外，更為歐氏與柏拉圖彼此「交心」的說法，提出另一個例證。《幾何原本》對作圖的規定（公設）顯然遵循了柏拉圖的作圖規定，而尺規作圖也因本書的影響，成了幾何學的金科玉律。

❾　設準二是說：可以持續延長一條直線 (It is possible to extend a finite straight line continuously in a straight line.)

四、只用尺或規？

事實上，對作圖工具的限制並沒有實際的意義，卻表明了古希臘人對數學的態度。只須稍稍的放寬限制，所謂的「幾何難題」就可被輕易地做出，然而，正是這種不能妥協的嚴謹態度與不可抑止的挑戰激情，才會引出現代數學的光輝燦爛。數學家甚至不滿足尺、規的使用限制，提出了更多嚴厲的限制來做到相同的事。

1547 年，義大利人費拉里 (Ludovico Ferrari, 1522–1565) 證明了：「尺規作圖中，限定圓規張開的角度是固定的，也可完成所有的幾何作圖題」。這樣的圓規有一個特別的名稱——「鏽蝕圓規」(rusty compass)，有人相信這個名稱來自十世紀的阿拉伯數學家 Abul-Wefa (940–998)，他留下不少關於這方面的研究。

1672 年，丹麥人莫爾 (George Mohr, 1640–1697) 發表了《丹麥的歐幾里得》一書，書中證明了：如果已知與求作的幾何要素都是點，則所有的幾何作圖都可以只用一支圓規完成。大約隔一百年後，義大利人馬歇羅尼 (Lorenzo Mascheroni, 1750–1800) 重新且獨立地解決了這個問題，如今我們都稱為「莫爾－馬歇羅尼定理」。換句話說，連直尺都可以不要了，一支圓規就夠了。

現在我們要問：如果只用直尺而不用圓規，是否可以完成所有的作圖呢？很多人會有一個直接的印象，認為大概沒有一個作圖可被完成，因為連最根本的「求中點」都做不到，也無法複製線段。雖然如此，但目前已被證出至少可以複製角或平分某些特定角，也可以探討射影幾何的許多性質。由此可見，尺規作圖中，圓規的功能顯然更重於直尺。

話雖如此，直尺也不甘示弱，許多的數學家極力為直尺平反。儘管

單用直尺無法完成所有的幾何作圖，但離完成卻只一線之差。1822 年，法國數學家彭色列 (Jean-Victor Poncelet, 1788–1867) 從馬歇羅尼的結果得到靈感，提示了：所有的幾何作圖，都可以只用一支直尺與平面上一個已給定的圓完成。1833 年，德國數學家史坦納 (Jacob Steiner, 1796–1863) 給出了詳細的證明，這就是著名的「史坦納直尺問題」。這個問題可以類推為：所有的幾何作圖，都可以只用一支直尺與一個已給定的正方形完成。換句話說，圓規的功能，竟可被一個給定的圓或正方形來取代，看來圓規也沒什麼好驕傲的了。可不僅如此，「史坦納直尺問題」甚至可以推出：如果給的尺是兩邊皆可畫線的「平行尺」，那麼只要這支尺，亦能完成所有的幾何作圖。

在其他地方，數學家也證明了：如果用的是每次都只能畫出固定長的尺（想像成一次排列一根牙籤），同樣的，所有的幾何作圖亦能被完成；更令人詫異的是，如果單用直尺，卻允許在直尺上作記號，則不但所有的幾何作圖都能被完成，功能強到連「三等分任意角的問題」、「正多邊形作圖問題」等「尺規作圖」無法做到的事也能做到，這些結果都是令人感到不可思議的！（圓規若有知，聽到這大概臉都綠了）

本文最後提供一個思考問題：如果只用一支直尺與一個倍角器，能做到什麼呢？ ❿

🕊️ 五、結語

最後，不能免俗的談談「幾何三大難題」。之前說過，這三大難題來自尺、規使用限制所生的 "bug"。這些問題在轉換成代數問題後才被徹底解決，而這已經是兩千年後十九世紀的事了，以古希臘當時的數學

❿　由於直尺本身就能達到複製角的功能，所以多了倍角器並無提供更多的幫助。

發展是無法解決的。他們留下未解的問題而不去修改遊戲規則，一則從幾何本身要去證明「一個作圖不能被完成」是困難的，他們也無法確信是否真不能解決，再則修改限制來達到目的並非數學的精神。在「三大難題不能被完成」的嚴密證明被提出後，仍然不時有人想獨步古今中外，日以繼夜的想解決其中一個問題，甚至不少人仍宣稱他們已然解決了其中一個問題，這與前些日子鼓譟一時的「圓周率為有理數的提出」倒有些契合與令人啼笑皆非，或許具備一些基本的數學素養才是我們所應該努力的。

精確嚴密數學之必要

第四篇

在本篇中，對比摺紙直觀的精確嚴密數學之必要，是總結本書的重要題旨之一。我們延續前一篇的幾何作圖，進一步以高斯證明正 17 邊形的可作圖性 (constructibility)，而指出精確性如何保證了數學大廈的始終屹立不搖。最後，再將摺紙 (origami) 總結到現代數學的研究主題。

13

三大作圖題

蘇惠玉

一、楔子

平面幾何作圖中，有很大一部分是尺規作圖。所謂的「尺規作圖」（或幾何作圖 (geometric construction)），即是限制只能使用沒有記號的直尺和圓規，在紙上有限次作出圖形。

在國民中學階段所安排的平面幾何課程中，尺規作圖是其中的一個單元，但是，在學習的過程中，學生對尺規作圖的重要性或趣味性，可能都是一知半解，或毫無體會。筆者曾詢問班上的高二學生，為何「立方問題」沒有辦法用尺規作圖解決？學生的回答居然是「當時沒有圓規」！當然，他們對尺規作圖的限制也不是很清楚。

有鑑於此，筆者想利用這一篇文章，從尺規作圖的限制談起，看看古典希臘時期研究數學的學者，在那樣的文化所形成的條件下，對所謂「三大作圖題」的解決所做的努力，並從中略窺數學解題在條件限制下的樂趣與意義，至盼我自己的一得之愚，可以提供教學上的一點參照，貢獻一種可以不一樣的教學路徑。

二、尺規作圖的意義

為什麼作圖要有這樣的限制？首先，從希臘的學術風潮來看。泰勒斯 (Thales, 640–546 B.C) 將數學抽象化思考，以及用演繹式證明某些定理，將包含數學在內的哲學，從實用領域提升到思辯的層次。後來，柏拉圖認為

數目和幾何觀念是不存在於物質層面的，是超乎經驗而存在的，以「形式」(form) 存在於某一個理想世界中。對他而言，學習數學是一種「再發現」的過程，他想要去掌握或瞭解自然界現象外永恆不變的真理，數學則為他提供了一條路徑，他在《共和國》(*Republic*) 中，藉由蘇格拉底 (Socrates, 469–399 B.C.) 的話語，道出了他的數學哲學觀點：

> 有一種知識是我們不可或缺的。我們所追求的這種知識有兩種用途，一種是軍事上的，另一種是哲學上的。因為打仗的人必須研究數目，否則便無法整頓隊伍。哲學家們亦然，他們需要在浩瀚多變的知識領域中，尋找真理並緊握它們，所以他必須同時是一個數論家 (arithmetician) ⋯⋯我們必須盡力勸勉城邦未來的領袖學習數論 (arithmetic)，不僅僅是業餘學習，要不停的學習，直到能夠用心靈來體會數目的存在為止。⋯⋯領袖們必須為軍事用途和自己的靈性研讀數學，也因為這是使他們能辨別真理和存在的捷徑。

換言之，柏拉圖認為：數學家們要確實掌握一些用心靈的眼睛才能看得見的東西，不能受到感官的影響。現實世界中的一切（物質 (matter)），只是理想世界中「理型」或「形式」的不完美倒影而已，唯有透過數學嚴謹的訓練，才可能掌握不斷變化的自然現象背後的永恆不變真理。所以，只要有圓和直線這兩個柏拉圖認為最簡單、最完美的圖形，應該就足以描繪其他的圖形了，而且，若允許使用其他的機械工具，那麼，感覺成分將多於思考成分，從而就顯得膚淺且不可信賴了。

亞里斯多德 (Aristotle, 384–322 B.C.) 原本是柏拉圖的學生，但是，他對數學的看法與柏拉圖並不一致。亞里斯多德對眼前存在的物理世界 (physical world) 比較關切，他認為數目和幾何也是物體的屬性，數學研究的對象存在於物質世界中，是從物理實體上面所引出來的抽象觀念。

而亞里斯多德的主要成就之一，即是為邏輯科學奠定基礎。他討論過定義的問題，認為一系列的定義必須有起點，且定義的概念都必須存在，所以，他會以作圖來證明所定義物件的存在性。他還處理了數學的基本原理，區分出公理（對所有演繹科學都真）和設準（某一學科可接受的第一原理 (the first principle)）的不同。

這些規範都在歐幾里得的《幾何原本》中獲得體現。本書無疑是古典希臘時期數學集大成的一本重要著作，它的格式與風格，也是古希臘數學文化的一個典範。《幾何原本》共十三冊，以最簡單的二十三個定義，五個公理，五個設準為基礎，發展出四百六十五個命題，並以命題間的邏輯順序演繹證明。其中五個設準如下：

1. 從任一點到任一點可作直線。

2. 有限直線可沿著直線不斷地延長。

3. 以任意中心與任意距離可作一圓。

4. 所有的直角均相等。

5. 若兩直線為一直線所截，使得一側之同側內角和小於兩直角，則將兩直線延伸，必在此側相交。

所謂的「設準」，即是「假設成為準則」(Let the following be postulated) 的意思，在這樣一個前提之下，在設準的 1~3 中，確定了歐幾里得使用工具作圖的基礎，再加上第 I 冊的命題 3，連同《幾何原本》對整個西方數學的強烈影響之下，「尺規作圖」的規範或限制，一直沿用至今。

至於所謂的「三大作圖題」，即是：

1. 化圓為方；

2. 三等分任意角；

3. 倍立方體。

數學家們在經過幾世紀的努力，已經證明這三個問題在尺規作圖的限制之下無法作出。但是，希臘數學家當時面臨這些問題時，並不知道這樣的結果。他們嘗試去解決這三個問題，在尺規作圖的限制之外，另闢蹊徑。這些小徑或許不是花團錦簇，結實纍纍，卻也仍有其可供欣賞之處。

三、化圓為方問題

所謂「化圓為方」(to square a circle)，即是做一正方形使其面積等於一已知圓面積。正如前述，希臘人醉心於這個問題，是整個文化影響的結果。例如，希臘時期有許多等面積作圖問題；將不規則形狀化成規則、對稱的正方形等等。研究化圓為方問題最有名的，即是希波克拉提斯（Hippocrates，約 460–380 B.C）的「新月形的平方化」。因為那時代，已知任意三角形可以化成直角三角形（面積相等）；直角三角形可化成長方形；長方形又可化成正方形，所以，如果兩圓相交部分的新月形可以化成面積相等的三角形的話，整個問題即可獲得解決。

圖 13–1

根據第五世紀時的 Simplicius 引述 Alexander Aphrodisiensis 的話，認為有兩個新月形可以歸於希波克拉提斯。第一個新月形如圖 13–1，\overline{AC}、\overline{BC} 為內接於圓 AB 的正方形的兩邊，弧 AEC 為以 \overline{AC} 為直徑的半圓。Alexander 證明：新月形 $ACE = \triangle ACD$。因為 $\overline{AC} = \overline{BC}$，又

$\overline{AB}^2 = \overline{AC}^2 + \overline{BC}^2$，所以，$\overline{AB}^2 = 2\overline{AC}^2$ 又 $\dfrac{半圓\,AEC}{半圓\,ACB} = \dfrac{\overline{AC}^2}{\overline{AB}^2} = \dfrac{1}{2}$，所以，

半圓 $AEC = \dfrac{1}{4}$ 圓 $ADCF$，同時減去弓形 ACF，所以新月形

$ACE = \triangle ACD$。

圖 13-2

第二個新月形如圖 13-2，\overline{AB} 是半圓的直徑，$\overline{CD} = 2\overline{AB}$ 為一半圓的直徑，\overline{CE}、\overline{EF}、\overline{FD} 為內接正六邊形的邊，且 CHE、EGF、FKD 分別為直徑 \overline{CE}、\overline{EF}、\overline{FD} 上的半圓。Alexander 證明：

新月形 CHE + 新月形 EGF + 新月形 FKD + 半圓 AB= 梯形 $CEFD$

因為梯形 $CEFD$ + 三個以 \overline{AB} 為直徑的半圓 = 以 \overline{CD} 為直徑的半圓 + 三個新月形，又 $\overline{CD} = 2\overline{AB}$，所以，以 \overline{CD} 為直徑的半圓 = 4（以 \overline{AB} 為直徑的半圓），相消後，梯形 $CEFD$ = 半圓 AB + 三個新月形 (CHE、EGF、FKD)。

接下來 Alexander 說，因為一個新月形已經證明等於一個正方形，所以，從可以正方形化的梯形中，減去等於三個新月形的正方形，剩下的圓亦可正方形化。

在這兩個新月形平方化的證明過程中，錯誤是相當明顯的。第一個新月形是一個特殊化的新月形，在圓內接正方形的邊上，只能說這樣的新月形可以平方化；而第二個新月形，卻是在圓內接正六邊形的邊上。

根據數學史家 Ivor Thomas 的說法，希波克拉提斯不太可能會犯這樣一個明顯的錯誤，所以，我們只能對 Alexander 的說法存疑。

作一正方形使其面積等於一已知圓的這個問題，其實牽涉到 π 與 $\sqrt{\pi}$ 尺規作圖的可能性。1882 年，德國數學家林德曼 (F. Lindemann, 1852–1939) 證明 π 為超越數 (transcendental number)，因而在給定單位長的情況下，吾人不可能利用尺規作圖作出實數 π 來，同時，得證「化圓為方」為不可能。

但是，如果不限制用尺規作圖的方法、或要滿足尺規作圖的設準的話，就有許多的解法了。簡單的如眾所皆知的達文西 (Leonardo da Vinci, 1452–1519) 的妙法，他取一圓柱，底面積與已知圓相等，高為半徑的一半。將這個圓柱在平面上滾一圈時，產生一個面積恰為 $2\pi r \cdot \dfrac{r}{2} = \pi r^2$ 的長方形，再將矩形化為正方形即可。另外還有其他如希皮亞斯 (Hippias，約 420 B.C) 的割圓曲線 (quadratrix)。

所謂的「割圓曲線」如圖 13–3。$ABCD$ 為一正方形，有一線段起始位置在 \overline{AB}，繞著 A 點從 \overline{AB} 的位置，以固定的角速度旋轉移動到 \overline{AD}；第二條線段起始位置也在 \overline{AB}，平行 \overline{AB} 地以固定的速度垂直向上到 \overline{DC}；第一條線段與第二條線段同時分別到達 \overline{AD} 與 \overline{DC}，每一個時刻，這二條線段都會有一個交點，這些交點所成的圖形即是所謂的割圓曲線。換句話說，割圓曲線上任一點 X 必須滿足

圖 13–3　$\dfrac{\angle XAB}{\angle DAB} = \dfrac{XX'}{DA}$

　　「割圓曲線」同樣可以解決化圓為方的問題。根據 Pappus（約 A.D 320）的說法，Dinostratus（約 350 B.C）使用了割圓曲線，來解決化圓為方的問題。要解決這個問題，首先必須證明在割圓曲線中，

$$\frac{BFD \text{ 弧長 } q}{\overline{AB}(=r)} = \frac{\overline{AB}(=r)}{\overline{AE}(=e)}, \quad \text{即 } \frac{q}{r} = \frac{r}{e}$$

這裡 Pappus 用了阿基米德常使用的兩次歸謬證法：證明大於與小於都不成立。由於證明過程過於冗長，此處略過不述。上述式子成立，代表四分之一圓的弧長 q 可以作圖得出，那麼，圓的周長就可作圖。接下來，Pappus 認為 Dinostratus 應該知道圓的面積，可以表示成以圓周和半徑為兩股的直角三角形，所以，圓可化成直角三角形，直角三角形又可化成正方形，所以，就解決了化圓為方的問題了。不過，我們千萬不能忘記：此處用到的割圓曲線，無法利用尺規作圖作出。

　　利用「割圓曲線」同樣也可以輕易的解決三等分角的問題。三等分任意角 $\angle XAB$ 時，只要三等分相對的線段 GA 即可。

四、三等分任意角問題

　　希臘人會試著去三等分任意角，可能是角的平分之後的延伸。許多希臘數學家在這個問題上，發明了許多的「程序」去三等分一個角，其中包括阿基米德及尼可門笛斯（Nicomedes，約 240 B.C）。

　　阿基米德在他的《引理集》(*Book of Lemmas*) 的命題 8 寫道：

如果 \overline{AB} 是以 O 為圓心上的任意弦，\overline{AB} 延長到 C，使得 \overline{BC} 等於圓的半徑；如果 \overline{CO} 交圓於 D 並延長到交圓於第二點 E，則弧 AE 等於 3 倍的弧 BD。（如圖 13–4）

圖 13–4

證明　作弦 \overline{EF} 平行 \overline{AB}，連接 \overline{OB}, \overline{OF}，因為 $\angle OEF = \angle OFE$，所以，

$$\angle COF = 2\angle OEF = 2\angle BCO \text{（由平行）}$$
$$= 2\angle BOD \text{（因為 } \overline{BC} = \overline{BO}\text{）}$$

　　所以，$\angle BOF = 3\angle BOD$，弧 BF 是弧 BD 的 3 倍。而弧 AE 等於弧 BF，所以，弧 AE 是弧 BD 的 3 倍。

　　這個命題可以轉化成三等分角的問題：弧 AE 所對的圓心角，為弧 BD 所對的圓心角的 3 倍。但是，問題在於：若 $\overset{\frown}{AE}$ 為給定的弧，延長 \overline{CO} 時不見得會交於 E 點，所以，我們無法用尺規作圖解決。如果不考慮尺規作圖，阿基米德的這個命題可以作出一個工具來解決三等分任意角的

問題。將阿基米得的命題轉換成圖 13-5，∠AOB 為給定的任意角，過 B 作一直線，交圓於 C，同時交 \overline{AO} 直線於 D，使得 \overline{CD} = 半徑 r，則 ∠ODC=$\frac{1}{3}$∠AOB。按照左圖，在一棍子上固定出 C 與 D 點，\overline{CD} 長度 = 半徑 r，移動棍子，使得棍子交圓於 B 點。

圖 13-5

三等分任意角的另一解決途徑，為尼可門笛斯的方法。如圖 13-6，∠AOB 為給定之角，過 B 作 \overline{AO} 的垂線，交 \overline{AO} 於 C，作直線 BD 平行 \overline{AO}。在直線 BD 上找一點 Q，連 \overline{OQ}，並交 \overline{BC} 於 P，使得 \overline{PQ} = 2\overline{OB}，則 ∠AOQ = $\frac{1}{3}$∠AOB。

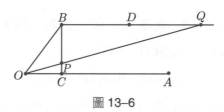

圖 13-6

此時作圖的問題在於 Q 點的決定，尺規作圖並無法作到。但是，尼可門笛斯作了一個新的曲線來解決這個問題，即是所謂的「尼可門笛斯蚌線」(conchoids of Nicomedes)。如圖 13-7，若在一根直棍上標示 P、Q 兩點，\overline{PQ} 的長度為 d，將這直棍繞著一點 G 旋轉，同時 Q 點在另一直棍 L 上

滑動，P 點所成的軌跡即是所謂的蚌線（現今的蚌線定義還有另一部份，在 L 的另一邊）。若將上圖中的 O 點訂為 G 點，直線 BD 為 L，P 點為蚌線和垂直線 \overline{BC} 的交點。

圖 13–7

在希臘時期，雖然已經可以用不同的曲線來解決三等分任意角的問題，例如割圓曲線和蚌線，但都不符合尺規作圖的規定。尺規作圖的不可能性的證明，要等到三次方程式的相關理論完成後才能證明，同時，這也能證明了倍立方問題的不可能。在這證明過程中，數學家利用了兩個理論：

1.一個三次方程式若無有理根，則無「可尺規作圖根」；

2.一次因式檢查法。

藉由尼可門笛司解決方法，如圖 13–8，因為 $\triangle PBQ \sim \triangle PCO \sim \triangle BEQ$，

所以 $\dfrac{\overline{BQ}}{\overline{PQ}} = \dfrac{\overline{CO}}{\overline{PO}} = \dfrac{\overline{EQ}}{\overline{BQ}}$。作 \overline{PQ} 的中點 R，故 $\overline{BR} = a = \overline{BO}$；而因為 $\triangle ORB$ 為

等邊三角形，所以，E 為 \overline{OR} 的中點，即 $ER = \dfrac{1}{2}OR = \dfrac{y+a}{2}$，且

$$\overline{EQ} = \overline{ER} + \overline{RQ} = \frac{y+a}{2} + a = \frac{y+3a}{2}$$

故 $\dfrac{x}{2a} = \dfrac{b}{y} = \dfrac{y+3a}{2x}$。令 $a = 1$，即可得到一三次方程式 $x^3 - 3x - 2b = 0$。

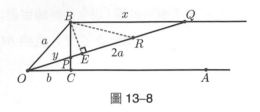

圖 13–8

　　若三次方程式有可作出的根 x，則 \overline{BQ} 可作，Q 點決定後，三等分問題即可解決。所以，由上述可知，可否三等分和 b 的值有關，有相當多的角是可以三等分的，例如，$b = 0$，即角為 90° 時可三等分，但是，例如 $b = \dfrac{1}{2}$，即角為 60° 時，方程式為 $x^3 - 3x - 1 = 0$，並沒有有理根，所以，所有的根皆是不可尺規作圖的，即 60° 無法尺規作圖三等分，也就是說，尺規作圖三等分任意角（除了直角等幾個特別角之外）是不可能的。

五、倍立方問題

　　有關倍立方的問題，有一個傳說是這樣說的，克里特國王 Minos 要為他的兒子 Glaucus 建一座立方體形狀的墳墓。但是，他聽說建好的墳墓只有每一邊 100 呎，他覺得太小了。「體積必須加倍！」，他要求建築師盡快將每一邊都加倍。很快地，數學家們就發現難處所在，並且思索著解決之道。

　　另一個傳說，則是關於提洛 (Delos) 這座小島的問題。所以，倍立方的問題有時會稱為 Delian problem。阿波羅藉著一位先知命令提洛島民，要將他的正立方體形狀的祭壇體積加倍，並且保持立方體形狀。他們作不出來，就將這個問題拿去請教柏拉圖，柏拉圖訓勉他們說，阿波羅給出這個命令，不是因為他要一個兩倍體積的祭壇，而是他要藉著這

個苦差事，來強調數學學習的重要性。

　　現在，將一個邊長為 a 的正立方體體積加倍，即是要作出一新的正立方體之邊長 x，滿足 $x^3=2a^3$。這個問題被希波克拉提斯歸結為作出兩線段長 a 與 $2a$ 的兩個連續比例中項。也就是說，要作出兩線段 x, y 滿足

$$\frac{a}{x} = \frac{x}{y} = \frac{y}{2a}$$

x 即為所要求的新正立方體的邊長。不過，希波克拉提斯如何想出這個倍立方問題的兩個比例中項解法，歷史上並沒有詳細記載。據推測，他可能是這樣想的：將兩個邊長為 a 的正立方體放在一起（參考圖 13–9），成為一個長方體長寬高分別為 $2a, a, a$，體積為 $2a^3$；想像將這個立體拉整一下，使其成為高維持為 a，長寬分別為 x, y 的長方體，因為體積要維持一樣，所以 $xy = 2a^2$，從中可發現 $\frac{a}{x} = \frac{y}{2a}$；再將長方體拉整成長為 x，寬與高亦為 x 的立方體。同樣，體積要維持一樣，所以 $x^2 = ay$，或 $\frac{a}{x} = \frac{x}{y}$。故，$\frac{a}{x} = \frac{x}{y} = \frac{y}{2a}$。

圖 13–9

　　希波克拉提斯的發現並沒有解決倍立方的問題，只是將問題轉換成另一形式而已。但是，如何作出兩個比例中項 x 與 y 呢？Menaechmus（約 350 B.C.）引入新的曲線，即圓錐曲線來解決這個問題：

　　將連比例式拆成兩個等式：$\frac{a}{x} = \frac{y}{2a}$ 及 $\frac{a}{x} = \frac{x}{y}$，從此，可得方程式

$x^2 = ay$（或是 $y = \frac{1}{a}x^2$），及 $y^2 = 2ax$（或是 $x = \frac{1}{2a}y^2$）。因為 a 已知，所以兩個拋物線的頂點、對稱軸能決定出，即兩拋物線的交點可作出，即 x 與 y 可作出。「圓錐曲線」當然不能用尺規作圖作出！而要證明倍立方問題的不可能，也只要用到上述的三次方程次理論即可。設原立方體的邊長為 1，要作出的立方體邊長為 x，則 x 要滿足 $x^3 = 2$，這個方程式沒有有理根，當然就沒有可尺規作圖的根 x 了。

六、結語

在本文中，我們舉出了希臘時期許多三大作圖的「解決」之道，當時數學家們對這些問題有興趣，嘗試在尺規作圖的限制下與限制外，解決這些問題。儘管他們未及得知數學上存在有「不可能」的答案，卻依然能創造出許多有趣的、新的曲線來試圖解決問題。他們的思路過程或是結果，都能成為我們教學時的另一角度的思考與策略。

另一方面，這三大作圖題的最終解決，明確地指出幾何問題不見得可以運用純幾何方法解決，而必須尋求「跨界的」思維模式與方法，這在認識論 (epistemology) 與方法論 (methodology) 上，都極具啟發性，當然，這也證成了解析幾何的必要性。此外，這些問題的解決竟然是永遠不可能！這種認識論層次的震撼與挑戰，非常需要教師在課堂上努力鋪陳與誘導，才能在學生的心靈中，慢慢地消除認知罣礙 (cognitive obstacle)。當然，如果基於科技進步主義─過去的不可能未來一定變成可能，有人始終如一地相信尺規作圖一定可解，不管條件有無放寬，那麼，我們就真的不知從何說起了。

14
精確之必要——從歐幾里得到高斯

黃俊瑋

一、歐幾里得與《幾何原本》

「**不**懂幾何者，不准進入柏拉圖的學園。」(Let no one ignorant of geometry enter here!) 正是幾何學（數學）的力量，幫助我們的靈魂昇華，不受事物表象所矇蔽，跳脫變化無常的幻海，進入理想世界，看清不變的本質與真理。正是數學知識的確定性，使得數學家們不斷地開疆闢土、創新扉頁之際，2000 多年來數學巨塔得以屹立依舊。正是數學知識的應用性和數學家的洞見與連結，在看似乾涸枯竭的礦脈之中，總是蘊藏著全新的可能性。

西元前 300 年，希臘人們崇尚理性的力量，定居在亞歷山卓城的歐幾里得系統化地組織、彙整了當代的重要數學成果。在《幾何原本》第 I 冊中，他以二十三個定義、五個設準、及五個公理作為發展幾何料理的基本食材，並以嚴密的演繹方法作為主要工具，烹煮出一道又一道的數學佳餚。《幾何原本》不僅成為希臘數學的典範，其內容與形式也對往後西方數學與科學的發展，產生了非常深遠的影響力。

《幾何原本》原書英文名為 *The Elements*，雖然書名中的「幾何」二字為中譯者徐光啟、利瑪竇所加，但這也足見本書幾何知識的重要性。本書內容涵蓋了平面幾何與立體幾何的相關命題 (proposition)，而這諸多命題之中，除了各種定性的幾何定理之外，也有許多命題內容

主要探討尺規作圖（或幾何作圖）之相關問題。對於愛好思考、喜歡數學或者熱愛幾何作圖的人而言，這就像一本攤在面前的精美食譜一般，除了陳列出引動人們味蕾的佳餚（各式各樣的幾何作圖命題）之外，同時歐大師也嚴謹依循著演繹的規範，在過程當中一步接著一步地加入定義、設準、公理，以及利用早已完成的命題等等食材，有條有理地完成這些幾何圖形的建構。事實上，歐幾里得的作圖題正如證明題一樣，不但都稱為命題，而且都必須經過嚴密的證明。在這諸多作圖題之中，一個重要而具有發展性的問題，便是有關正多邊形的作圖方法。

二、十九歲的高斯才氣

在《幾何原本》的脈絡之中，歐大師順利解決了正 3 角形、正 4、正 5、正 6、正 8、正 10、正 12、正 15 邊形等的作圖問題。然而，當數學家想解決正 7 邊形、正 9 邊形、正 11 邊形或正 17 邊形等作圖問題時，卻面臨了新的挑戰。2000 年來，數學之火依舊旺盛地燃燒，然而，在正多邊形的尺規作圖上，數學家們卻始終端不出令人滿意的新料理，數學史彷彿注定要等到年輕的高斯 (Carl Friedrich Gauss, 1777–1855)，在此一問題上證明他的第一項不朽成就。

高斯生於德國的布倫茲維克 (Brunswick)，他不只是數學家，更是著名的天文學家與物理學家，在其涉獵的各個領域，都有非常突出的表現。然而，就在十九歲那年，他啼聲初試，證明了正 17 邊形可以尺規作圖之後，便在數學史上奠立了不朽的功績，也注定了他名留青史，最終成為數學史上一位最偉大級的數學家。值得一提的是，他的方法除了解決正 17 邊形這個特例之外，還能進一步加以推廣。以下，我們將從歐幾里得《幾何原本》之中的第一個命題：正三角形尺規作圖，乃至高斯完成正 17 邊形尺規作圖這之間的相關進展，作一簡要的回顧與說明。

三、跨越 3 到 5 的一小步，是《幾何原本》的一大步

利用（沒有刻度的）直尺與圓規，在有限步驟之中作出正多邊，是自古希臘以來，數學家們竭力探討的重要問題之一，歐幾里得在編寫《幾何原本》的過程當中，在第 I 冊的第 1 個命題之中，開門見山地給出了正三角形的作圖方法，足見尺規作圖在本書脈絡之中，所具之重要性與必要性。殺雞不需牛刀！只需簡單地運用最初所給出的定義、設準以及公理，歐氏便證明了正 3 角形的作圖方法。在所有正 n 邊形的作圖之中，$n = 3$ 的情況可說是在不費吹灰之力的情況下，就被解決了，然而，我們是否可以就此鬆一口氣，大膽而放心地宣告依此類推呢？問題的答案很明顯，當 $n = 4$ 時，正 4 邊形（亦即正方形）的作圖必需等到進入第 I 冊的尾聲，也就是在第 46 個命題時才出現。這一切也意味著，這個從 $n = 3$ 到 $n = 4$ 的推廣，一點也不顯然同時也不直接。跨越這小小的一步之論證所需之支撐，竟然包含第 I 冊的命題 1、2、3、4、5、7、8、10、11、13、15、16、18、20、22、23、26、27、29、31 和 34，共計二十一個之多。

然則正 5 邊形的作圖又如何呢？倘若你拿起《幾何原本》不斷地翻頁，你將會發現，必須翻至第 IV 冊的第 11 個命題時，正 5 邊形尺規作圖的方法才終於現形。同時，我們若要想在《幾何原本》的脈絡中，嚴格地證明正 5 邊形的尺規作圖，那麼，所需之命題最少四十個。不過，歐幾里得還是跨過這一步，他巧妙地引入外接圓的協助，終於順利地將正 5 邊形作圖這道美味佳餚端上桌，以供大家品嚐留香。接下來，還有哪些正多邊形是我們可以利用尺規作圖作出來的呢？正 6 邊形呢？正 7

邊形呢？正 8 邊形呢？又或者有沒有一般性的方法，一次可以解決正多邊形的作圖問題呢？ **⓫**

 四、更一般性的延拓

　　這裡，我們再提供兩個較為一般性的方法，可以用來解決一大類的正多邊形作圖問題。第一個方法：如果我們能作出正 n 邊形，那麼就能做出正 $2n$ 邊形，在類推之後，我們就能作出所有的正 $n \cdot 2^m$ 形。第二個方法：如果我們可以作出正 a 邊形與正 b 邊形，而且 a 又與 b 互質，則我們可以作出正 $a \cdot b$ 邊形。以下，我們提出一些簡單的說明。

　　首先，只要我們應用《幾何原本》第 III 冊中關於如何將一個圓弧二等分的命題 30，則一旦有了正 4 邊形的作圖方法之後，吾人就不難作出所有的正 2^m 邊形，其中 m 是大於等於 2 的正整數。或者我們也可以這樣想：當我們連接正 n 邊形的 n 個頂點與其對稱中心（重心）時，會將會得到 n 個全等的等腰三角形，其中這 n 個等腰三角形的頂角皆為 $\frac{2\pi}{n}$，也就是 $\frac{360°}{n}$。因此，如果我們可以尺規作圖作出 $\frac{2\pi}{n}$ 的這個角度，就能做出正 n 邊形。又由於吾人可以透過作角平分線的方式，來二等分任意的角度，因此，只要已知角，則透過不斷等分的過程，我們可以作出 $\frac{\theta}{2^m}$ 角，也可以達到同樣效果。

　　由於《幾何原本》第 I 冊的第 46 個命題，已經解決了正 4 邊形的作圖問題，於是，我們能藉此做得出直角 $\frac{\pi}{2}$，再不斷地依據上述方法，我

⓫　針對本文第三、四節之說明，可參考洪萬生，〈尺規作圖──正 3, 4, 5, 6, 15 邊形〉，本書第 10 章。

們可以作出任意的 $\dfrac{2\pi}{2^m}$，其中 m 是大於等於 2 的正整數。因此，任意正 2^m 形的作圖問題宣告解決。當然，我們也可以類似使用上述方法，從已知正 3 角形與正 5 邊形的作圖出發，進一步地作出正 $3 \cdot 2^m$ 形與正 $5 \cdot 2^m$ 形的圖形，其中 m 為非負整數。

再者，歐幾里得也發現下列的法則：已知我們可以作出正 a 邊形與正 b 邊形，如果 a 又與 b 互質，則我們可以作出正 $a \cdot b$ 邊形。這是因為當 a 與 b 互質時，我們可以利用輾轉相除法找出整數 k 與 l，滿足 $ak + bl = 1$。又因為我們能作出正 a 邊形與正 b 邊形，亦即能作出 $\dfrac{2\pi}{a}$ 與 $\dfrac{2\pi}{b}$ 弧度的角，進一步地，能作出 $\dfrac{2l\pi}{ab}$ 與 $\dfrac{2k\pi}{b}$ 弧度的角，這時，只要把這兩個角相加，便得到 $\dfrac{2l\pi}{a} + \dfrac{2k\pi}{b} = \dfrac{2bl\pi + 2ak\pi}{ab} = \dfrac{2\pi}{ab}$，而最後的等式是因為 $ak + bl = 1$ 而成立。因此，我們便能順利作出正 $a \cdot b$ 邊形來。以上便是《幾何原本》第 IV 冊第 15 與 16 命題關於正 6 與正 15 邊形作圖想法的原理與延拓。

依此類推，因為 3 與 5 互質，於是，我們能作出正 15 邊形。同理，由於 2、3、5 這三個數兩兩互質，且古希臘人早已解決正 3 角形與正 5 邊形的尺規作圖，因此，到目前為止，只要 n 是形如 $2^m \cdot 3^k \cdot 5^l$ 的數，其中 m 是非負整數，而且 k 與 l 皆為 0 或 1，我們都能作出正 n 邊形來。更一般化來看，如果已知 n 是一個形如 $2^m \cdot p_1^{r_1} \cdot p_2^{r_2} \cdot \cdots \cdot p_k^{r_k}$ 的數，其中對所有的 p_i，我們都能作出正 p_i 邊形，而且這些 p_i 互質，r_i 皆為 0 或 1，那麼，我們就可以作出正 n 邊形。

接著，我們可以擴大討論所有的情況。首先，正 3 角形，正 4 邊形

與正 5 邊形已經解決，接下來，因為 $6 = 2 \cdot 3$, $8 = 2^3$, $10 = 2 \cdot 5$, $12 = 2^2 \cdot 3$, $15 = 3 \cdot 5$, $16 = 2^4$, $20 = 2^2 \cdot 5$，所以，依據《幾何原本》的相關命題，吾人可以作出正 6、8、10、12、15、16 和 20 邊形。然而，面對 $n = 7$、9、11、13、14、17、18、19 時，數學家們便陷入了困境之中，無法利用前述的各種方法來解決，必須尋找新的方法，嘗試新的路徑。

五、新方法、新局面

從《幾何原本》問世之後，尺規作圖的問題，就吸引了數學家們的關注。然而，歐幾里得所提出的方法並無法有效地一般化與推廣，眾人的費力苦思，卻始終無法徹底解決所面對的難題。因此，唯有新的方法、新的巧思，方能開創新的格局。漫漫的長夜是無止盡的等待，終於，兩千多年後的十八世紀末，隨著高斯的誕生，希望的曙光才逐漸照亮黑暗。

最讓人引領期盼的豪華宴席料理，緊接著即將登場，然而，主菜上桌之前，我們必需先端上幾道開胃小菜。

給定位單位長度 1 之後，哪些實數是可以依循古希臘尺規作圖的規定，透過有限多次地使用（沒有刻度的）直尺與圓規畫出來的呢？首先，如果我可以從已知的單位長度，透過有限多次地使用直尺與圓規來畫出 |a| 這個長度，那我們稱為實數 a 可以尺規作圖，例如：$3, -4, \dfrac{5}{2}$ 等數皆可以尺規作圖。更一般性地來說，已知 a 與 b 都可以尺規作圖，則 $a + b$、$a - b$、ab、$\dfrac{a}{b}$（當 b 不為 0 時），也都可以尺規作圖，也就是說，所有的有理數都可以利用直尺與圓規，在有限個步驟之中畫出來。又當 $a > 0$ 時，我們亦可以透過尺規作圖的方式畫出。至於上述這些作圖的方法，在中學課程之中都有介紹，此處不贅。

進一步地，從代數的語言來看，所有可以尺規作圖的實數，會形成一個體 (Field)，而這個可以尺規作圖的實數體 (\mathbb{F}) 是整個實數體 (\mathbb{R}) 的子體，同時包含所有的有理數 (\mathbb{Q})，亦即 \mathbb{Q} 包含於 \mathbb{F}，而且包含於 \mathbb{R} 之中。這個體 (\mathbb{F}) 當中所包含的元素，正好是我們可以從有理數進行有限次加、減、乘、除有理運算以及取正數的平方根等運算而得到的所有實數，有理數 a 加、減、乘、除有理數 b 仍是有理數，因此，在做加、減、乘、除等運算的過程中，所得到的數仍落在有理數體之中，並不使得原本的體變大。然而，當我們作「開根號」的動作時，出現諸如 \sqrt{a} 的無理數，此一無理數便不在原本的有理數體之中。根據代數學相關的基本性質與定理，我們可以知道 $[\mathbb{Q}(\sqrt{a}):\mathbb{Q}] = 2$（將 $\mathbb{Q}(\sqrt{a})$ 看成佈於 \mathbb{Q} 的向量空間時，維度為 2）。更進一步地，如果實數 a 可尺規作圖，則存在有限多個實數 $a_1, a_2, a_3, \cdots a_s = a$，使得 $[\mathbb{Q}(a_1):\mathbb{Q}] = 2$，且

$$[\mathbb{Q}(a_1, a_2, \cdots, a_i):\mathbb{Q}(a_1, a_2, \cdots, a_{i-1})] = 2$$

由此，我們還可以知道 $[\mathbb{Q}(a):\mathbb{Q}] = 2^s$，其中 s 為正整數，同時，$[\mathbb{Q}(a):\mathbb{Q}]$ 會等於係數佈於有理數體時 a 之首一不可約多項式的次數。至於這個定理的證明內容，涉及到許多抽象代數學知識，無法在此討論，有興趣的讀者可查閱代數相關書籍內容。但重要的是，我們可以得到以下重要的結論（定理）：

　　若實數 a 可尺規作圖，則 $[\mathbb{Q}(a):\mathbb{Q}] = 2^s$，意即若實數 a 可尺規作圖，則 a 的不可約多項式（係數佈於有理數）之次數必為 2 的冪次。

　　上述結論等價於：如果 a 的不可約多項式（係數佈於有理數）之次數不為 2 的冪次時，那麼，a 就無法以尺規作圖作出。由這個結果，我們亦可以輕易地解決「倍立方」、「化圓為方」以及「三等分任意角」等

古希臘三大作圖題。

　　接著，我們再引入一個定理：θ 角可以尺規作圖，若且唯若 $\cos\theta$ 可以尺規作圖（關於這個定理的證明並不困難，留給讀者們自行思考）。在一開始的討論之中，我們知道正 n 邊形可以尺規作圖若且唯若 $\dfrac{2\pi}{n}$ 可以尺規作圖，再根據上述定理，正 n 邊形可以尺規作圖若且唯若 $\cos\theta(\dfrac{2\pi}{n})$ 可尺規作圖。接下來，主菜隨即上桌，我們透過高斯的方法，來研究一些正 n 邊形尺規作圖的可能性。

六、5 與 7，可與不可之間

　　首先，請回顧高中的數學課程。利用複數極式的概念以及隸美弗定理，我們可以求得 $x^n - 1 = 0$ 的 n 個根，如果把 x^n 除以 $x - 1$，則可以得到 $x^{n-1} + x^{n-2} + \cdots + x + 1$，除了 $x = 1$ 之外，它的 $n - 1$ 個根會與 $x^n - 1 = 0$ 的所有根相同，並且，1 的這 n 個根會構成一個循環群，我們可以下列方式將 n 個根依序排列：$R, R^2, R^3 \cdots, R^n = 1$，其中 $R = \cos\dfrac{2\pi}{n} + i\sin\dfrac{2\pi}{n}$，而 R^{-1} 或 $\dfrac{1}{R} = \cos\dfrac{2\pi}{n} - i\sin\dfrac{2\pi}{n}$。同時，我們也知道 1 的這 n 個根在複數平面上，會把單位圓分成 n 條相等的弧。並且當 n 為質數時，$x^{n-1} + x^{n-2} + \cdots + x + 1 = 0$ 是不可約的（這可由 Eisenstein 判定法加以判斷）。此時 $x^{n-1} + x^{n-2} + \cdots + x + 1 = 0$ 稱之為割圓方程（或曰 $x^{n-1} + x^{n-2} + \cdots + x + 1$ 為分圓多項式）。由稍早提過的相關定理也可以知道，只有當 $n - 1 = 2^m$，且其中 m 為大於或等於 1 的正整數時，才有可能作得出正 n 邊形。

⑫　參考蘇惠玉，〈三大作圖題〉，本書第 13 章。

有了上述先備知識之後，我們便可以著手來討論正 5 邊形的作圖問題。首先令 $R = \cos\dfrac{2\pi}{5} + i\sin\dfrac{2\pi}{5}$，則有 $R^5 - 1 = 0$，又因為 $R \neq 1$，所以可以得到 $\dfrac{R^5 - 1}{R - 1} = R^4 + R^3 + R^2 + R + 1 = 0$。加上此割圓方程式是不可約的，同時次數具有 2^m 的形式，所以，我們知道可能可以作得出這個方程的根。

接著，我們把割圓方程的所有根加以配對相加：

$$y_1 = R + \frac{1}{R} = (\cos\frac{2\pi}{5} + i\sin\frac{2\pi}{5}) + (\cos\frac{2\pi}{5} - i\sin\frac{2\pi}{5}) = 2\cos\frac{2\pi}{5}$$

$$y_2 = R^2 + \frac{1}{R^2} = (\cos\frac{4\pi}{5} + i\sin\frac{4\pi}{5}) + (\cos\frac{4\pi}{5} - i\sin\frac{4\pi}{5}) = 2\cos\frac{4\pi}{5}$$

因此，我們便能得到下列關係式：

$$y_1 + y_2 = R + R^4 + R_2 + R^3 = -1$$

$$y_1 \cdot y_2 = (R + R^4)(R^2 + R^3) = R^3 + R^4 + R^6 + R^7 = R^3 + R^4 + R + R^2 = -1$$

再來，根據根與係數關係，我們可以知道 y_1 與 y_2 滿足 $y^2 + y - 1 = 0$ 這個方程式，利用二次方程式的公式解，我們便能得到 $y^2 + y - 1 = 0$ 的兩個根為 $\dfrac{-1 \pm \sqrt{5}}{2}$。又因為 $\dfrac{2\pi}{5}$ 落在第一象限，$\dfrac{4\pi}{5}$ 落在第二象限，所以，我們知道 $y_1 = 2\cos\dfrac{2\pi}{5} > 0$ 且 $y_2 = 2\cos\dfrac{4\pi}{5} < 0$，因此，$y_1 = \dfrac{-1 + \sqrt{5}}{2}$ 且 $y_2 = \dfrac{-1 - \sqrt{5}}{2}$，於是可以得到 $\cos\dfrac{2\pi}{5} = \dfrac{-1 + \sqrt{5}}{4}$，這是一個可以尺規作圖的實數。又已知 θ 角可以尺規作圖若且唯若 $\cos\theta$ 可以尺規作圖，所以，我們可以作出 $\dfrac{2\pi}{5}$，因此，便能作出正 5 邊形，而作圖的方法在《幾何原本》之中亦完整給出。

　　接下來，我們繼續討論正 7 邊形的情況，當歐幾里得順利地解決了正 3、4、6、8、10 邊形等作圖問題之後，顯然在嘗試作正 7 邊形時遇上了困難，始終無法突破，直至 18 世紀，數學家們仍然束手無策。這裡，我們再次利用前述的方法來說明這個問題。首先，我們令 $R = \cos\dfrac{2\pi}{7} + i\sin\dfrac{2\pi}{7}$，則 $R^7 - 1 = 0$，又因為 $R \neq 1$，所以，割圓方程即為

$\dfrac{R^7 - 1}{R - 1} = R^6 + R^5 + R^4 + R^3 + R^2 + R + 1 = 0$，而這是一個不可約方程，然而次數並不為 2 的冪次，因此，我們無法尺規作圖作正 7 邊形。或者，我們再次把割圓方程的根加以配對相加：

$$y_1 = R + \frac{1}{R} = (\cos\frac{2\pi}{7} + i\sin\frac{2\pi}{7}) + (\cos\frac{2\pi}{7} - i\sin\frac{2\pi}{7}) = 2\cos\frac{2\pi}{7}$$

$$y_2 = R^2 + \frac{1}{R^2} = R^2 + R^5$$

$$y_3 = R^3 + \frac{1}{R^3} = R^3 + R^4$$

因此，我們可以得到下列關係式：

$$y_1 + y_2 + y_3 = (R + R^6) + (R^2 + R^5) + (R^3 + R^4) = -1$$

$$y_1 y_2 + y_1 y_3 + y_2 y_3 = (R^3 + R^1 + R^6 + R^4) + (R^4 + R^2 + R^5 + R^3)$$
$$+ (R^5 + R^1 + R^6 + R^2) = -2$$

$$y_1 \cdot y_2 \cdot y_3 = (R + R^6)(R^2 + R^5)(R^3 + R^4) = 1$$

　　根據根與係數關係，我們可以知道 y_1、y_2、y_3 會滿足下列三次方程式：$y^3 + y^2 - 2y - 1 = 0$，再運用有理根檢驗法，因為 y^3 項與常數項的係數分別為 1 與 -1，所以，這個三次方程式的有理根僅可能是 ± 1。然而，因式定理告訴我們，± 1 都不是這個方程式的根，因此，這個三次方程式是不可約的，同時亦沒有有理根，所以，我們無法以尺規作圖作出它的三個根，當然就無法作出 $y_1 = 2\cos\dfrac{2\pi}{7}$，也因此無法作出正 7 邊形。

七、最終的豪華料理——正十七邊形之尺規作圖

最後這道豪華料理，主要探討正 17 邊形的作圖問題，我們從高斯的觀點切入，說明可作圖性，從證明的過程當中，我們也能掌握正 17 邊形的作圖方法。

首先，我們先作一個簡單的觀察：如果 $2^m + 1$ 是一個質數，那麼 $m = 2^k$，其中 k 是非負整數。這裡可以簡單說明如下：假設 m 有大於 1 的奇因數，則 $m = rs$，其中 s 為大於 1 的正整數且 r 是正整數。由於當 s 是奇數時，我們可以將 $a^s + b^s$ 因式分解：

$$a^s + b^s = (a+b)(a^{s-1} - a^{s-2}b + a^{s-3}b^2 - \cdots + b^{s-1})$$

因此，$2^m + 1 = 2^{rs} + 1 = (2^r + 1)(2^{r(s-1)} - 2^{r(s-2)} + 2^{r(s-3)} - \cdots + 1)$，又因為 r 與 s 皆為正整數，因此 $2^m + 1 = 2^{rs} + 1$ 會有二個大於 1 的因數，這與 $2^m + 1$ 是質數的假設矛盾。所以，如果 $2^m + 1$ 是一個質數，那麼，它必具有 $2^{2^k} + 1$ 的形式，其中 k 為非負整數。至於形如 $2^{2^k} + 1$ 的質數，我們稱之為費馬質數，同時，費馬 (Pierre de Fermat, 1601–1665) 也大膽地猜測形如上述 $2^{2^k} + 1$ 的正整數都會是質數，例如：$3 = 2^{2^0} + 1$, $5 = 2^{2^1} + 1$, $17 = 2^{2^2} + 1$ 等。又例如 $101 = 2^2 \cdot 5^2 + 1$，因此，101 非費馬質數。然而，尤拉 (Euler, 1707–1783) 發現 $2^{2^5} + 1$ 並非質數，其可被 641 整除，這也說明費馬的這個猜想並不正確。

事實上，後來數學家們證明了下列的一般性定理：

正 n 邊形可尺規作圖，若且唯若所有整除 n 的奇質數皆為費馬質數，意即 $n = 2^k \cdot p_1 \cdot p_2 \cdots p_n$，其中，所有的 p_i 皆為費馬質數。

因此，如果 n 是形如 $2^{2^k} + 1$ 的質數，那麼，吾人將可以作出正 n 邊

形。《幾何原本》之中，已給出了當 $k=0$ 或 1，也就是當 $n=3$ 或 5 時，如何作出正 3 角形與正 5 邊形的方法。從上述的後見之明中，我們也知道，當 $k=2$ 時，理論上可以尺規作圖作出正 17 邊形。至於如何實際操作以尺規作圖作出正 17 邊形，則是困擾了數學家們許久的一個難題，至少從歐幾里得至高斯誕生之前的這 2000 年裡，一直沒有數學家能真正給出正 17 邊形的作圖方法。以下，我們將再次使用前述的方法，進一步呈現出高斯的洞見以及其作正 17 邊形的方法。

八、高斯之正 17 邊形尺規作圖證明

令 $R = \cos\dfrac{2\pi}{17} + i\sin\dfrac{2\pi}{17}$，則 $R^{17} - 1 = 0$，所以，割圓方程式即為：

$R^{16} + R^{15} + \cdots + R^2 + R + 1 = 0$。接著，以如下方式將 17 個根排序：

R、R^3、R^9、R^{10}、R^{13}、R^5、R^{15}、R^{11}、R^{16}、R^{14}、R^8、R^7、R^{12}、R^2、R^6

這裡的排序方式是考慮 R^{3^k}，其中 k 為非負整數，依此順序會得到上列的排列方式。接著，把上述的奇數項相加得到：

$$y_1 = R + R^9 + R^{13} + R^{15} + R^{16} + R^8 + R^4 + R^2$$

再把偶數項相加得到：

$$y_2 = R^3 + R^{10} + R^{11} + R^{14} + R^7 + R^{12} + R^6$$

則我們有下列關係式：

$$y_1 + y_2 = R + R^2 + \cdots + R^{16} + R^{17} = -1$$

$$y_1 y_2 = (R + R^9 + R^{13} + R^{15} + R^{16} + R^8 + R^4 + R^2) \cdot$$

$$(R^3 + R^{10} + R^5 + R^{11} + R^{14} + R^7 + R^{12} + R^6) = -4$$

因此，我們可以知道 y_1, y_2 是二次方程式 $y^2 + y - 4 = 0$ 的兩個根。

接著，我們取 y_1 的奇數項相加得：$z_1 = R + R^{13} + R^{16} + R^4$，再取 y_1 的偶數項相加得：$z_2 = R^9 + R^{15} + R^8 + R^2$。我們又取 y_1 的奇數項相加得：$w_1 = R^3 + R^5 + R^{14} + R^{12}$，再取 y_1 的偶數項相加得：$w_2 = R^{10} + R^{11} + R^7 + R^6$ 因此，我們有下列關係式：

$$z_1 + z_2 = y_1$$
$$w_1 + w_2 = y_2$$
$$z_1 \cdot z_2 = -1$$
$$w_1 \cdot w_2 = -1$$

進一步地，還可以知道 z_1, z_2 滿足二次方程式 $z^2 - y_1 z - 1 = 0$ 而且 w_1, w_2 滿足二次方程式 $w^2 - y_2 w - 1 = 0$。

最後，我們取 z_1 的奇數項相加得：$v_1 = R + R^{16}$，再取 z_1 的偶數項相加得：$v_2 = R^{13} + R^4$，這時，我們可以得到：$v_1 + v_2 = z_1$，$v_1 \cdot v_2 = w_1$，並且 v_1, v_2 會滿足二次方程式：$v^2 - z_1 v + w_1 = 0$，又因為 $v_1 = R + R^{16}$ 且 $R \cdot R^{16} = R^{17} = 1$，所以，$R, R^{16}$ 滿足二次方程式：$r^2 - v_1 r + 1 = 0$。

至此，我們可以透過解一系列的方程式來得到 R，再者

$$R = \cos\frac{2\pi}{17} + i\sin\frac{2\pi}{17}, \text{ 所以 } \frac{1}{R} = \cos\frac{2\pi}{17} - i\sin\frac{2\pi}{17}, \text{ 從而}$$

$$v_1 = R + R^{16} = R + \frac{1}{R} = 2\cos(\frac{2\pi}{17})$$

$$v_2 = R^4 + \frac{1}{R^4} = 2\cos(\frac{8\pi}{17})$$

又，$\frac{2\pi}{17}$ 與 $\frac{8\pi}{17}$ 都在第一象限內，所以，$v_1 > v_2 > 0$ 且 $z_1 = v_1 + v_2 > 0$。

同理，

$$w_1 = R^3 + R^5 + R^{14} + R^{12} = (R^3 + \frac{1}{R^3}) + (R^5 + \frac{1}{R^5})$$

$$= 2\cos(\frac{6\pi}{17}) + 2\cos(\frac{10\pi}{17}) = 2\cos(\frac{6\pi}{17}) - 2\cos(\frac{7\pi}{17})$$

又因為 $\left|\cos(\frac{6\pi}{17})\right| > \left|\cos(\frac{7\pi}{17})\right|$，所以，$w_1 > 0$。並且，

$$y_2 = (R^3 + \frac{1}{R^3}) + (R^5 + \frac{1}{R^5}) + (R^6 + \frac{1}{R^6}) + (R^7 + \frac{1}{R^7})$$

$$= 2\cos(\frac{6\pi}{17}) + 2\cos(\frac{10\pi}{17}) + 2\cos(\frac{12\pi}{17}) + 2\cos(\frac{14\pi}{17})$$

其中只有 $\cos(\frac{6\pi}{17}) > 0$，而且 $\left|\cos(\frac{6\pi}{17})\right| < \left|\cos(\frac{5\pi}{17})\right| = \left|\cos(\frac{12\pi}{17})\right|$，所以，$y_2 < 0$。又已知 $y_1 y_2 = -4$，所以，$y_1 > 0$。

接下來，我們可以利用二次方程式的公式解，解出下列各值。

首先，y_1, y_2 是方程式 $y^2 + y - 4 = 0$ 的兩個根，而且 $y_1 > 0, y_2 < 0$，所以，我們可得：

▶▶ (1) $y_1 = \frac{1}{2}(\sqrt{17} - 1)$

▶▶ (2) $y_2 = \frac{1}{2}(-\sqrt{17} - 1)$

再來，由於 z_1 與 w_1 分別為方程式 $z^2 - y_1 z - 1 = 0$ 與 $w^3 - y_2 w - 1 = 0$ 的正根，於是：

▶▶ (3) $z_1 = \frac{1}{2}y_1 + \sqrt{1 + \frac{1}{4}y^2}$

▶▶ (4) $w_1 = \frac{1}{2}y_2 + \sqrt{1 + \frac{1}{4}y^2}$

因此，我們只需要再利用畢氏定理，就能作出這 4 條線段，接著，就能作出 $v^2 - z_1 v + w_1 = 0$ 的根，又因為 $v_1 = R + R^{16} = R + \frac{1}{R} = 2\cos(\frac{2\pi}{17})$ 是這個方程式之一根（且由前述可知，它是較大之根），因此，我們能作出 $\cos(\frac{2\pi}{17})$，於是，能作 $\frac{2\pi}{17}$，所以，就能利用尺規作圖作出正 17 邊形了。

九、正 17 邊形的作圖方法

最後，我們介紹高斯作正 17 邊形的方法。首先，在單位圓內作 2 條互相垂直的直徑 \overline{AB} 與 \overline{CD}。令過 A 與 D 的兩切線相交於 S，接著把 \overline{AS} 四等分，再作 $\overline{AE} = (\frac{1}{4})\overline{AS}$。令以 E 為圓心，以 \overline{OE} 為半徑的圓與 \overline{AS} 相交於 H（在 $\overline{EF'}$ 的外部）。以 F' 為圓心，$\overline{F'O}$ 為半徑的圓與 \overline{AS} 相交於 H'（在 F' 與 F 之間）。

接著，我們可以透過下圖來證明 $\overline{AH} = z_1$，$\overline{AH'} = w_1$。

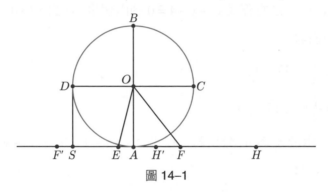

圖 14–1

從圖 14–1 之中，我們可以得到下列關係式：

▶▶ (1) $\overline{OE} = \sqrt{\overline{OA}^2 + \overline{EA}^2} = \sqrt{1^2 + (\frac{1}{4})^2} = \frac{1}{4}\sqrt{17}$

▶▶ (2) $\overline{AF} = \overline{EF} - \overline{EA} = \overline{OE} - \overline{EA} = \frac{1}{4}\sqrt{17} - \frac{1}{4} = \frac{1}{2}y_1$

▶▶ (3) $\overline{AF'} = \overline{EF'} + \overline{EA} = \overline{OE} + \overline{EA} = \frac{1}{4}\sqrt{17} + \frac{1}{4} = -\frac{1}{2}y_2$

▶▶ (4) $\overline{OF} = \sqrt{\overline{OA}^2 + \overline{AF}^2} = \sqrt{1 + \frac{1}{4}y_1^2}$

▶▶ (5) $\overline{OF'} = \sqrt{\overline{OA}^2 + \overline{AF'}^2} = \sqrt{1 + \frac{1}{4}y_2^2}$

因此，進一步得到：

▶▶ (6) $\overline{AH} = \overline{AF} + \overline{FH} = \overline{AF} + \overline{OF} = \frac{1}{2}y_1 + \sqrt{1 + \frac{1}{4}y_1^2} = z_1$

▶▶ (7) $\overline{AH'} = \overline{F'H'} - \overline{F'A} = \overline{F'O} - \overline{F'A} = \frac{1}{2}y_2 + \sqrt{1 + \frac{1}{4}y_2^2} = w_1$

所以，我們便能得到前述證明過程之中出現的 z_1 與 w_1。

在已知 $\overline{AH} = z_1$ 及 $\overline{AH'} = w_1$ 的情況下，我們可以作出 $v^2 - z_1 v + w_1 = 0$ 的根。

在這裡，我們再以小小的篇幅，介紹如何利用尺規作圖，作一元二次方程式之兩個實根的方法。已知一元二次方程式為 $x^2 - ax + b = 0$ $(a^2 > 4b)$，以下的方法可以幫助我們畫出其兩個實根：首先，連接 $B(0, 1)$ 與 $D(a, b)$ 得到線段 BD。再以 \overline{BD} 為直徑作圓，與 x 軸交於 E 與 F。則 E 與 F 的橫坐標即為方程式的兩個根。（參考圖 14–2）

上述方法的簡單證明步驟如下：

▶▶ (1)以 \overline{BD} 為直徑的圓之方程式為：

$$(x - \frac{a}{2})^2 + (y - \frac{b+1}{2})^2 = \frac{a^2}{4} + \frac{(b-1)^2}{4}$$

▶▶ (2)令 $y = 0$，則可解得 $x = \frac{a \pm \sqrt{a^2 - 4b}}{2}$，此即為 $x^2 - ax + b = 0$ 的兩個根。

圖 14–2

因此，利用上述方法，我們首先連接點 $B(0, 1)$ 與 $D(z_1, w_1)$ 得到線段 BD，接著，以 \overline{BD} 為直徑作圓，與 x 交於 E 與 F，此時右交點 F 之橫坐標即為所求之 $v_1 = 2\cos(\frac{2\pi}{17})$，亦即 $\overline{OF} = 2\cos(\frac{2\pi}{17})$。

最後，我們便可以進一步在單位圓上作出正 17 邊形的一邊，接著作出正 17 邊形。而這個過程可以分成四個步驟（參考圖 14-3）：

▶▶ (1)在 x- 軸上標示出 $\overline{OF} = v_1 = 2\cos(\frac{2\pi}{17})$。

▶▶ (2)令 M 是 \overline{OF} 之中點，即 $\overline{OM} = \frac{1}{2}v_1 = \cos(\frac{2\pi}{17})$。

▶▶ (3)過 M 點作 \overline{OF} 的垂線交單位圓於 P 點，此時 $\angle POM = \frac{2\pi}{17}$，因此，$\overline{AP}$ 即為正 17 邊形的一邊。

圖 14-3

▶▶ (4)以 \overline{AP} 為長來量圓周，畫出 17 個頂點，再連接各線段，所得圖形即為正 17 邊形，亦即正 17 邊形的尺規作圖完成。

十、更寬廣的新世界

上述作正 17 邊形的方法，可以進一步地推廣至所有形如 $2^{2^k} + 1$ 的正 n 邊形，當 n 是形如 $2^{2^k} + 1$ 的質數時，它的割圓方程為一個 2^{2^k} 次不可約方程式，其中共有 2^{2^k} 個根。接著，我們仿照高斯處理正 17 邊形的

方法，不斷地將這 2^{2^k} 個根分成兩個集合，第一次將 2^{2^k} 個根配對分成兩集合時，每個集合會有 $2^{2^{k-1}}$ 個根，接著，再將元素個數為 $2^{2^{k-1}}$ 的這兩個集合各自配對分割之後，這時，每個集合會包含有 $2^{2^{k-2}}$ 個根，持續相同的分割過程之中，我們會得到一系列的二次方程式，其中每一個方程的係數，都是由前一個方程的根所決定，並且在有限次之後，每個集合之中都只會留下兩個元素，諸如：R 與 $\dfrac{1}{R}$、R^2 與 $\dfrac{1}{R^2}$、R^3 與 $\dfrac{1}{R^3}$ 等等，這時 $x^n = 1$ 的根，可以用有限次有理運算與求平方根得到。

　　有關上述延拓的細節，讀者可自行參考其它相關書籍或文獻。

十一、結語

　　反思高斯的方法，他除了在邏輯上嚴密地證明了正 17 邊形的可作圖性，也同時說明了實際如何作圖的方法。相較於其它透過代數學相關知識的證明方法而言，高斯的確具有更深刻的洞見，也為原本似乎走入死胡同的難題，開創了一條新的道路。此外，高斯也在 1826 年時宣稱了正 n 邊形可尺規作圖的條件，即：

> 正 n 邊形可尺規作圖，若且唯若所有整除 n 的奇質數皆為費馬質數，意即 $n=2^k \cdot p_1^{k_1} \cdot p_2^{k_2} \cdots p_s^{k_s}$，其中，所有的 p_i 皆為費馬質數，所有的 k_i 皆為 0 或 1。

　　雖然他確實證明了這個條件的充分性，然而，針對必要性的部份，他並沒有給出完整的證明。直到 1837 年，萬澤爾 (Pierre L. Wantzel) 才終於證明了可尺規作圖條件的必要性。這場跨越了 2000 多年，始於古希臘，發揚於歐幾里得，成就於高斯的數學宴席料理，在現代代數學的威力下，劃下了完美的句點。古典的幾何學問題，最終被源於解方程式

以及伽羅瓦 (E. Galois, 1811–1832) 的研究成果等代數學工具完全解決。顯然，解析幾何的發明，連結且平等了希臘神聖的幾何學以及原先只有技藝性質的代數學。另一方面，群論的誕生，也使得代數學與幾何學在現代數學研究中越趨緊密的結合。到了十九世紀末，無論克萊因 (F. Klein, 1849–1925) 運用群的觀念來統一不同的幾何，或者黎曼 (Riemann, 1826–1866) 從代數曲線研究而發展的重要領域「代數幾何」等等，無不宣告代數學與幾何學之間的齊頭並進以及相輔相成。

　　兩千多年前，理性的力量引導好思考的人們渴求了解自然的定律。四百年前，數學家們把科學的數學律歸功於上帝的巧手設計，文明與真理的追求，是為了彰顯上帝的榮耀與光輝。也曾經，部份數學家開始從現實世界撤離，轉向越來越抽象、也越來越專門化的數學本身，並僅僅鑽研自身精熟的領域，致力數學的內在美感以及純智性的挑戰。然而，孤立終將帶來迷惘、數學的舊礦脈終會貧瘠。而未來，理性的力量必需依賴更開闊的心胸，更多元的結合，才有更豐富的創造、更寬廣的新世界。

15

「摺紙」──沒有算式的數學

劉柏宏

數學的本質究竟為何，不易一言以蔽之。但以其形成脈絡而言，數學可以說是利用符號與運算的外顯操作 (extrinsic implementation)，並藉助歸納、邏輯等內在思維 (intrinsic thought) 以探究「數」、「量」、「形」與「空間」等模式的一套系統知識。而摺紙這門傳統手工技藝雖能展現「形」與「空間」的模式，但既缺乏探究數量關係的基礎，也無符號運算的操作過程，如何登上數學這座嚴謹的學術殿堂？隨著近年對於「摺紙數學」的研究熱潮，摺紙已逐漸從工藝層面解放出來，開始展現其跨界的企圖。而要瞭解摺紙的數學內涵，我們就得先從古希臘三大幾何作圖難題談起。

一、古希臘三大幾何難題

大約西元前 387 年柏拉圖於希臘雅典設立哲學學院時，即訂定「對幾何無知者，禁入此地」(Let no one ignorant of geometry enter here) 的門檻。西元前 300 年左右，亞歷山卓學派的歐幾里得，更對探詢學習幾何捷徑的托勒密國王直言：「幾何之道，無王者之路」(There is no royal road to geometry)。這兩句話突顯出幾何在當時古希臘社會的雙重角色，一是神聖的，是通往最高真理的途徑；一是庶民的，無論尊卑貴賤，其入門基準點都相等。就是在這種「自卑得以登高」的學習氛圍之下，幾何從解決土地測量問題的一種實用工具，逐漸進階成探索抽象世界的一種智識樂趣，因此，古希臘三大幾何作圖難題於焉而生。

　　所謂古希臘三大幾何作圖難題，分別是「化圓為方」、「倍立方體」和、「三等分角」。這三個問題的共同限制是作圖時，只能使用圓規和沒有刻度的直尺。「化圓為方」問題是給定一個已知面積的圓，如何作出一個正方形，使這正方形面積和已知圓的面積相等；「倍立方體」問題要求作出一個正立方體使其體積為另一個已知正立方體體積的兩倍；「三等分角」問題求問如何三等分任意已知角。幾何學是古希臘數學的主流和基礎，而三大幾何作圖難題其題目敘述的簡單性和解法的挑戰性，吸引無數數學家競相投入。這期間雖然有一些近似解法出現，但或多或少都與遊戲規則相牴觸。所以，一直懸而未解，因而成為古希臘幾何著名的三個不可能。

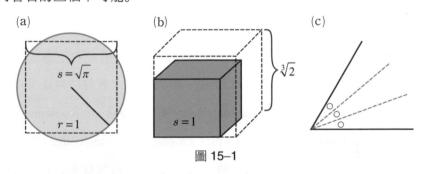

圖 15–1

　　古希臘數學家求解三大幾何作圖難題時所面臨的困境，在於既無法找出作圖方法，也無法依當時的幾何公理系統證明其不可能性。就有如「哥德爾不完備定理」所說，一個符合內部一致性的 (consistent) 公理化系統，一定是不完備的 (incomplete)，也就是系統內必存在一個命題，無法被系統內自身的命題證明或證否，而必須引進另一公理化系統。因此，這三大難題一直到十九世紀，透過代數方法才被證明為不可能的任務。

　　三大幾何作圖難題與代數究竟有何關係? 對於「化圓為方」問題，如圖 15–1 (a)所示，假設已知圓的半徑為 1，其面積為 π。要解開「化圓

為方」問題就必須以尺規作出一條長為 $\sqrt{\pi}$ 的線段，以做為正方形之邊長，也就是求出方程式 $x^2 - \pi = 0$ 的解。而「倍立方體」問題（如圖 15–1 (b)）就須作出一條長為 $\sqrt[3]{2}$ 的線段以做為立方體之邊長，也就是求出方程式 $x^3 - 2 = 0$ 的解。那「三等分角」問題呢？假設要三等分一已知角度 θ，$0 < \theta < \dfrac{\pi}{2}$，則 $\cos \theta$ 為已知，令 $\cos \theta = \alpha$。若 θ 能夠被三等分，也就表示能求出 $\dfrac{\theta}{3}$ 和 $\cos \dfrac{\theta}{3}$ 之值。如果令 $x = \cos \dfrac{\theta}{3}$，根據公式

$$\cos \theta = 4\cos^3 \frac{\theta}{3} - 3\cos \frac{\theta}{3}$$

我們可以得到方程式 $4x^3 - 3x - \alpha = 0$。如果能解得出 $x = \cos \dfrac{\theta}{3}$，也就能求出 $\dfrac{\theta}{3}$，因此就能三等分已知角度 θ。

透過代數技術的轉化，三大幾何難題到了十九世紀有了重大的轉機。法國數學家萬澤爾在 1837 年發表一篇標題為〈幾何問題能否以尺規作圖求解的做法研究〉(Research on the Means of Knowing If a Geometry Problem Can Be Solved with Compass and Straightedge) 的論文中，證明：「所有問題若化約到一個次數並非為 2^n 的方程式，且此方程式在有理數系中不可分解，則無法以尺規作圖求解」。而由於「倍立方體」中的 $x^3 - 2 = 0$ 和「三等分角」的 $4x^3 - 3x - \alpha = 0$ 在有理數系中均不可分解，因此，「倍立方體」和「三等分角」都無法以尺規作圖解決。令人驚訝的是，萬澤爾只以短短七頁的篇幅，解決困擾人類兩千多年的兩大懸案。難怪他在論文中掩不住喜悅地表示：「似乎從來沒有人能嚴格地證明這幾個古代著名的問題，沒有辦法以所要求的幾何作圖的方式解決」。

　　至於「化圓為方」的問題則又熬了 45 年後，德國數學家林德曼在 1882 年證明 π 是個超越數，因此，無法以尺規作圖畫出。什麼是超越數呢?首先，我們先介紹何謂代數數 (algebraic numbers)，代數數是指一數 a（包含複數）若為某一有理係數方程式的根，則稱 a 為一代數數。例如 $\sqrt[3]{2}$ 和 $1+i$ 分別為 $x^3 - 2 = 0$ 和 $x^2 - 2x + 2 = 0$ 的根，所以都是代數數。而所有的非代數數就稱為超越數。法國數學家劉易爾 (Joseph Liouville, 1809–1882) 於 1844 年證明超越數的存在，1873 年另一位法國數學家埃爾密特 (Charles Hermite, 1822–1901) 證明 $e = \lim_{n \to \infty} (1 + \frac{1}{n})^n$ 是個超越數。而在埃爾密特的基礎上，林德曼先證明「若一個不等於零的數 a 是個代數數，則 e^a 是個超越數」。當 $a = i\pi$ 時，因為 $e^{i\pi} = \cos \pi + i \sin \pi = -1$ 並非超越數，所以，由與此定理等價的逆轉命題可以得知 $i\pi$ 不是代數數，進一步可以得知 π 也不是。古希臘三大幾何作圖難題，從此確定為數學中不可能的任務。

 ## 二、摺紙數學公設

　　摺紙藝術雖然最早起源於中國，不過，傳到日本後才被發揚光大。一開始是做為日本神道祭祀之用，摺紙技藝由寺廟僧侶代代相傳，其中在 1797 年發行的《秘傳千羽鶴折形》，是目前已知傳世最古老的摺紙專書。後來，在二十世紀前葉，日人吉澤章 (Akira Yoshizawa, 1911–2005) 進一步將摺紙藝術發揚光大。他的作品不算複雜，卻饒富創意與趣味，因此，摺紙的英文詞彙 Origami 就是由日文「折り紙」一詞音譯而來。

　　提到摺紙與數學的連結，仍須歸功於日本人。日裔義大利人藤田文章 (Humiaki Huzita) 於 1991 年提出下列著名的六個摺紙數學公設:

公設 1 給定任意兩點 p_1 和 p_2，唯一存在一條通過這兩點的摺線。

公設 2 給定任意兩點 p_1 和 p_2，唯一存在一條摺線使得 p_1 和 p_2 重合。

公設 3 給定任意兩條直線 l_1 和 l_2，存在一條摺線使得 l_1 和 l_2 重合。

公設 4 給定任意一點 p_1 和直線 l_1，唯一存在一條摺線與 l_1 垂直且通過 p_1。

公設 5 給定任意兩點 p_1, p_2 和直線 l_1，存在一條摺線通過 p_2 且使得 p_1 落在直線 l_1 上。

公設 6 給定任意兩點 p_1, p_2 和兩直線 l_1 和 l_2，存在一條摺線使得 p_1 在直線 l_1 上，且 p_2 在直線 l_2 上。

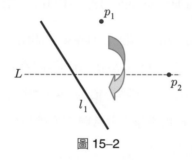

圖 15-2

這六個公設都可以和尺規作圖的步驟相對應。例如，「公設 1」就是以直尺做出直線；「公設 2」就是作出 p_1 和 p_2 兩點間連接線段的中垂線；「公設 3」是畫出角平分線；「公設 4」是通過線上或線外一點作垂線。而「公設 5」相當於求作一直線 L 過 p_2，且 p_1 對稱於 L 的對稱點恰在 l_1 上，如圖 15-2 所示，就尺規作圖而言，這問題可能是無解（當 p_1 和 p_2 距離小於 p_2 和直線 l_1 的距離時），或是有 1 個解（當 p_1 和 p_2 距離等於 p_2 和直線 l_1 的距離時）或 2 個解（當 p_1 和 p_2 距離大於 p_2 和直線 l_1 的距離時）。值得注意的是，假使在一張正方形的紙上，我們把正方形的底邊當做 l_1，p_2 在正方形左右兩邊上下移動，則所有摺線會形成以 p_1 為焦點，l_1 為準線之拋物線的包絡線（envelope，圖 15-3）。所以，「公設 5」也等價於解二次方程式。

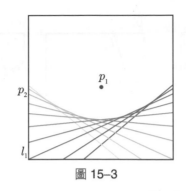

圖 15–3

基於上述理由，「公設 6」即等同於找出分別以 p_1 和 p_2 為焦點，l_1 和 l_2 為準線的兩拋物線的公切線，等價於解三次方程式，而這正是只能解二次方程式的尺規作圖所做不到的。後來，另一位日本人羽鳥公士郎 (Koshiro Hatori) 於 2001 年進一步提出第七個公設：

公設 7　給定任意一點 p 和兩直線 l_1 和 l_2，存在一條摺線垂直於直線 l_2 使得 p 落在直線 l_1 上且與直線 l_2 垂直。

美國人羅伯・藍 (Robert Lang) 以及法國人傑克・查士丁 (Jacques Justin) 也都分別發現第七公設，而且，藍氏更進一步證明了這七個公設構成數學摺紙的完備系統，換句話說，任何摺紙作圖問題都能利用這七個公設完成。

三、摺紙數學解三大幾何作圖難題

　　正由於摺紙數學可以涵括所有尺規作圖的動作，且擁有更多的自由度，因此，摺紙可以解決某些歐幾里得幾何系統中無法解出的作圖難題。例如「三等分角」問題就可以透過摺紙解決。在此，首先介紹在 1970 年代由日本人阿部恆 (Hisashi Abe) 所發明三等分角的摺紙方法（可以參見 Hull, 1996; 2003）。

圖 15–4

　　如圖 15–4 (a)，假設所要三等分的角度 θ 位於正方形左下角。首先做出兩條平行且等距的摺線後，如圖 15–4 (b)，根據「公設 6」我們可以做出一摺線使得 p_1 在 L_1 上且 p_2 在 L_2 上。我們延伸紙背上的 L_1（如圖 15–4 (c)）做出直線 L_3，紙張攤平後將 L_3 往左下角延伸，一定會與點 p_1 相交，則 L_3 與紙張底線所成的角度即為 $\dfrac{2\theta}{3}$。最後再依據「公設 3」，摺出角平分線後就大功告成。沒想到曾引起無數英雄競折腰的「三等分角」問題，竟然只需寥寥數個手指工夫就此灰飛煙滅！

　　至於「倍立方體」問題的摺紙作法則更為簡潔。先將一正方形紙張摺出兩條平行線使之將正方形紙張三等份。根據「公設 6」，我們做出一條摺線，使得 p_1 在直線 L_1 上，且 p_2 在直線 L_2 上，如圖 15–5。然後在直線 L_1 上，以 p_1 為分段點，分別標示 X 與 Y，則 $\dfrac{X}{Y}$ 之值就是 $\sqrt[3]{2}$，也就可以作出兩倍大的立方體 (Lang, 2003)。據說「倍立方體」問題是古希臘神祇為懲罰不敬的雅典居民所出的難題。古希臘數學家萬萬也想不到這神聖的使命，竟在彈指間被摺紙數學所救贖。

圖 15–5

　　關於最後一個「化圓為方」問題，由於 π 是個超越數，無法以尺規作圖建構出來，但我們只要能以摺紙建構出 π，那麼，$\sqrt{\pi}$ 也即迎刃而解。理論上雖然可能，但技術上來說，要以摺紙建構出 π 確實有相當難度。一般摺紙痕跡都是直線，而要摺出 π 必須依賴「曲摺」，也就是彎曲摺線。必須一提的是，曲摺在摺紙數學中仍未有明確定義 (well-defined)，也因此存在某些爭議。本文將湯馬士・赫爾 (Thomas Hull) (2007) 的摺紙做法稍做修改以饗讀者。有興趣的話可以進一步參閱赫爾的文章。如圖 15–6，假設在一長方型紙條上給定一個半徑等於 1 的圓，其圓心為 O。將此圓對摺，使圓心 O 在摺線上，圓之右端點為 A，左端點為 B。為了方便將紙張彎曲，從 A 點做一 45 度角（或更小）的摺線，將紙張下緣邊線從 O 點處往內推摺後，再將長紙條沿著半圓圓周摺成類似圓錐狀。這時將紙條右邊下緣邊線慢慢沿著半圓周與之貼齊，直到下緣邊線某點與 B 點重合（這是最困難的步驟），並將此點標記為 C，則線段 AC 之長即等於半圓圓周 π。

圖 15–6

　　赫爾的方法其實沒什麼特殊技巧，只是需要做些苦工，而且若手法不夠俐落，誤差可能相當大，所以，從嚴謹的數學角度而言，還是有瑕疵。事實上，早在十六世紀文藝復興時期，達文西就曾提出一個「化圓為方」的作法，而且「幾乎」是以尺規作圖的方式完成。假設所給定的已知圓半徑為 r，達文西取一個半徑為 r，高為 $\frac{r}{2}$ 的圓柱體，將圓柱體在平面上滾動一圈形成一長為 $2\pi r$，寬為 $\frac{r}{2}$ 的長方形，如圖 15–7。此長方形面積與所給定的圓面積相等。接著作一長為 $2\pi r + \frac{r}{2}$ 的線段 EF，其中一點 A 將 \overline{EF} 分割為 $2\pi r$ 和 $\frac{r}{2}$ 兩段。以 \overline{EF} 為直徑做一半圓，如圖 15–8，從 A 點往上作一垂直於 \overline{EF} 的直線交半圓圓周於 B 點。由於 \overline{AB} 為 \overline{AE} 與 \overline{AF} 的比例中項，所以 $\overline{AB}^2 = \overline{AE} \cdot \overline{AF} = \pi r^2$，換句話說，以 \overline{AB} 為邊長所做出之正方形 $ABCD$ 之面積就等於上述長方形面積，也等於已知圓的面積。達文西因此「投機地」解決了「化圓為方」的難題。

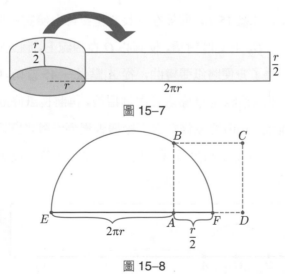

圖 15–7

圖 15–8

四、摺紙數學的未來

所謂「形而上者謂之道，形而下者謂之器」。摺紙數學所帶給人們的啟發是，被古希臘數學與哲學家祀奉為窮究宇宙形而上真理之道的幾何難題，在兩千多年後，卻被源起於民間形而下技藝的摺紙之器所克服。這或許可以理解為何日本將摺紙技藝做為神道祭祀之用，不輕易外傳。只是即使有「藤田——羽鳥」公設系統做支撐，由於摺紙數學的操作經驗性太強，堅持邏輯嚴密性的數學護法，可能仍無法准許摺紙數學登門踏戶進入數學真理的殿堂。

然而，我們也必須注意到哲學思想之「道」與觀察實驗之「器」的結合，一直是近代西方科學發展的模式，而這也是一些摺紙數學名家所堅持的想法。例如，目前試圖將摺紙更進一步抽象化的數學家，就有藍氏和羅傑・阿爾皮林 (Roger C. Alperin)。前者致力於摺紙數學的代數化，而後者更將摺紙數學的性質對應化到複數平面上。即使由於技術上的困難和嚴密度的不足，而導致摺紙數學被傳統數學主流接受的程度不高，不過，從藤田發表六個摺紙公設的時間點起算，摺紙數學的發展僅僅不到二十年的光景。或許摺紙數學正面臨「萬山不許一溪奔」的困境，未來仍須接受諸多挑戰，但以它能解決古希臘幾何三大難題的包容度看來，相信總有一天能夠「堂堂溪水出前村」，跳脫出技藝與遊戲的窠臼，替沒有算式的摺紙數學，開闢出一番新天地。

參考文獻及索引

參考文獻

1. 彭良禎，〈藝數家玩摺紙～基礎篇首部曲：數學摺紙〉，《發現月刊》第 151 期，2009。

2. 彭良禎，〈藝數家玩摺紙～基礎篇二部曲：正方形摺紙〉，《發現月刊》第 152 期，2009。

3. 彭良禎，〈藝數家玩摺紙～基礎篇三部曲：正三角形摺紙〉，《發現月刊》第 153 期，2009。

4. 彭良禎，〈藝數家玩摺紙～生活篇首部曲：正六邊形的平安符〉，《發現月刊》第 154 期，2009。

5. 邱日盛，《中等教育》，第 38 卷，第 3 期。

6. 謝豐瑞，《中等教育》，第 44 卷，第 4 期。

7. 陳宥良、譚克平、趙君培，〈「摺摺」稱奇——從摺紙遊戲學習尺規作圖〉，《科學研習月刊》48(1): 33–44，2009。
 該文的堪誤表置於
 http://www.ntsec.gov.tw/m1.aspx?sNo=0001805&key=&ex=%20&ic=&cd=

8. 譚克平、陳宥良，〈運用摺紙提升學生尺規作圖技巧〉，《科學教育月刊》323，15–24，2009。

9. 陳宥良，《探討國中三年級學生透過摺紙活動進行尺規作圖補救教學之成效》，國立臺灣師範大學科學教育研究所碩士論文（未出版），2009。

10. 陳彩鳳，〈高斯〉，台灣數學博物館，2008。

11. 葉東進，〈徵求最簡答案〉，《數學傳播》32(2): 86，2008。

12. 葉東進，〈徵求最簡答案的回響〉，《數學傳播》32(4): 88–89，2008。

13. 李善蘭,《天算或問》,《則古昔齋算學》, 1867。

14. 李建勳,〈正七邊形不可能尺規作圖!〉, 台灣數學博物館, 2008。

15. 李國偉,《摺紙與幾何作圖》,《科學人》, 2008。

16. 梁宗巨,《數學歷史典故》, 九章出版社, 臺北, 1992。

17. 梁宗巨,《數學歷史典故》, 九章出版社, 臺北, 1995。

18. 葉吉海,〈阿拉伯的正七邊形作圖〉,《HPM 通訊》4(11), 2001。

19. 蘇惠玉,〈HPM 與高中幾何教學:以圓錐曲線的正焦弦為例〉,《HPM 通訊》11 (2, 3), 2008。

20. 蘇惠玉,〈三大作圖題〉, 台灣數學博物館, 2008。

21. 蘇意雯,〈數學哲學:柏拉圖 vs. 亞里斯多德〉,《HPM 通訊》第二卷第一期, 1999。

22. 洪萬生,〈正七邊形的尺規作圖之不可能!〉, 台灣數學博物館, 2008。

23. 洪萬生,〈尺規作圖:正 3、4、5、6、15 邊形〉, 台灣數學博物館, 2008。

24. 洪萬生,〈尺規作圖:從三角形到正方形〉, 台灣數學博物館, 2008。

25. 洪萬生,〈正 5、6、15 邊形之尺規作圖〉, 台灣數學博物館, 2008。

26. 洪萬生,《此零非彼 0:數學、文化、歷史與教育文集》, 台灣商務印書館, 臺北, 2006。

27. 康明昌,《近世代數》, 聯經出版社, 臺北, 1988。

28. 康明昌,〈幾個有名的數學問題(二):古希臘幾何三大問題 (上)〉,《數學傳播》8(2): 2-8, 1984。

29. 康明昌,〈幾個有名的數學問題(二):古希臘幾何三大問題 (下)〉,《數學傳播》8(3): 2-9, 1984。

30. 朱恩寬、李文銘等譯,《阿基米德全集》, 陝西科學技術出版社, 1998。

31. 林能士等，《高級中學歷史課本第三冊》，南一出版社，臺北，2008。

32. Alperin, R.C., "A mathematical theory of origami construction", *New York Journal of Mathematics* 6: 119–133, 2000.

33. Auckly, D., Cleveland, J., "Totally real origami and impossible paper folding", *The American Mathematical Monthly* 102(3): 215–226, 1995.

34. Berggren, J. L., *Episodes in the Mathematics of Medieval Islam*. New York: Springer-Verlag, 1986.

35. Berlinghoff, William P. and Fernando Q. Gouvea,《溫柔數學史》，洪萬生、英家銘等譯，博雅書屋，臺北，2008。

36. Bold, B.,《著名的幾何問題及其解法──尺規作圖的歷史》，鄭元祿譯，高等教育出版社，北京，2008。

37. Bunt, Lucas N. H. *et al* eds., *The Historical Roots of Elementary Mathematics*. N. Y.: Dover Publications, Inc, 1998.

38. Calinger, R. ed., *Classics of Mathematics*, New Jersey: Prentice-Hall, Inc, 1995.

39. Coad, L., "Paper folding in the middle school classroom", *Australian Mathematics Teacher* 62(1): 6–13, 2006.

40. Dunham, W.,《天才之旅》，林傑斌譯，，牛頓出版社，臺北，1995。

41. Eves, H., *Survey of Geometry* in 2 vols, 2nd ed. Boston: Allyn and Bacon, 1972.

42. Heath, T. L. ed., *The Works of Archimedes*, N. Y.: Dover Publications, Inc, 1897.

43. Heath, T. L., *Thirteen Books of Euclid's Elements*. New York: Dover Publications, INC, 1956.

44. Heath, T. L.,《阿基米德全集》,朱恩寬、李文銘等譯,陝西科學技術出版社,1998。

45. Hull, T., "A note on "impossible" paper folding", *American Mathematics Monthly* 103: 240–241, 1996.

46. Hull, T., "Origami and Geometric Constructions", 2003

47. Hull, T., "Constructing π via origami.", 2007.

48. Hogendijk, Jan P., "Greek and Arabic Constructions of the Regular Heptagon", *Archive for History of Exact Sciences* 30: 197–330, 1984.

49. John B. Fraleigh, *A first Course in Abstract Algebra* (6th ed). Addison-Wesley Educational Publishers Inc, 1999.

50. Katz, Victor, *A History of Mathematics*. New York: HarperCollins College Publishers, 1993.

51. Kline, Morris,《數學史——數學思想的發展》,林炎全、洪萬生、楊康景松譯,九章出版社,臺北,1983。

52. Kline, Morris,《數學——確定性的失落》,趙學信、翁秉仁譯,台灣商務印書館,臺北,2004。

53. Lang, R., "Origami and Geometric Constructions", 2003.

54. Martin, G. E., *Geometric constructions*. New York, 1998.

55. Robert C. Yates, *Geometrical Tools: A Mathematical Sketch and Model Book*. Saint Louis: Educational Publishers, INC, 1949.

56. Suzuki, J., "A brief history of impossibility", *Mathematics Magazine* 81(1): 27–38, 2008

57. Thomas W. Hungerford, *Algebra*. New York: Springer-Verlag New York Inc, 1974.

58. Yates, R. C., *Geometrical tools: A mathematical sketch& model book.* Saint Louis: Educational Publishers, 1949.

59. 台灣數學博物館：http://museum.math.ntnu.edu.tw/index.php

60. 高雄市立中正高工知識分享入口網‧數理數位學習網站，「福氣老師的部落格」：
http://portal.ccvs.kh.edu.tw/fuchi/doc/1453

61. 「國民中學學生基本學力測驗」推動工作委員會：
http://www.bctest.ntnu.edu.tw/

62. David Joyce, *The Elements* website: http://aleph0.clarku.edu/~djoyce

63. The MacTutor History of Mathematics archive:
http://www-history.mcs.st-andrews.ac.uk/history/

索　引